METROPOLITANSCAPE

Palazzo Cavour

METROPOLITANSCAPE

PAESAGGI URBANI NELL'ARTE CONTEMPORANEA

a cura di / edited by
Marco Di Capua, Giovanni Iovane, Lea Mattarella

REGIONE PIEMONTE

SilvanaEditoriale

109,049
D547m

Silvana Editoriale

Progetto e realizzazione I Produced by
Arti Grafiche Amilcare Pizzi Spa

Direzione editoriale I Direction
Dario Cimorelli

Coordinamento editoriale I Editor-in-chief
Anna Albano

Art director
Giacomo Merli

Redazione I Editing
Elena Caldara

Progetto grafico e impaginazione I Graphic concept and layout
Beatrice Schiavina

Ufficio iconografico I Iconographic department
Sabrina Galasso, Alice Jotti

Ufficio stampa I Press office
clp relazioni pubbliche, Milano

Metropolitanscape
paesaggi urbani nell'arte contemporanea

Palazzo Cavour, Torino
31 marzo - 2 luglio 2006

a cura di / curators
Marco Di Capua, Giovanni Iovane, Lea Mattarella

Organizzazione / Organisation
Regione Piemonte
Direzione Promozione Attività Culturali, Istruzione
e Spettacolo
Rita Marchiori, direttore

*Progetto e direzione dell'allestimento / Layout project
and direction*
Claudio G. Massaia

Segreteria organizzativa / Secretariat
Beppe Calopresti
Silvana Morino
Marianna Policastro

In collaborazione con / In collaboration with
Patrizia Moffa
Luciana Rossetti
Alessandra Santise

Ufficio stampa / Press office
Stilema Torino
Roberta Canevari, Ilaria Gai

Progetto didattico / Educational project
Benvenuto Chiesa
Chiara Olmo
con la consulenza di Maria Luigia Schellino

Audiovisivo in mostra / Audiovisuals in the exhibition
Coordinamento / Co-ordination
Beppe Calopresti
Realizzazione
La Bottega dell'immagine, Claudio Paletto, Torino

Verifica dello stato conservativo delle opere / Restorer
Luisa Mensi, Torino
Renata Knes, Milano

Immagine grafica / Graphics
Silvano Guidone, Torino

Illuminazione / Lighting
Paolo Ferrari, Torino

Impianti tecnici elettronici / Electronic systems
Deltasound, Torino

Allestimento / Layout
Interfiere Srl, Moncalieri (Torino)
Alessandra Dini e Yonel Hidalgo Pérez, Livorno
Attitudine Forma, Torino
Filipa Ramos

Assicurazione / Insurance
Marsh Spa, Torino
Axa Art Versicherung A.G. Rappresentanza Generale
per l'Italia, Milano
Augusta Assicurazioni S.p.A., Torino
Bartolini & Mauri Assicuratori, Torino
Blackwall Green (jewelery and fine art), Londra
Gothaer Allgemein Versicherung AG, Norimberga
Generali Insurance Company, Vienna

Trasporti / Transport
E.S. Logistica, Calenzano, Firenze
Gondrand, Torino
Ghilardini, Torino
Liguigli Fine Arts Service, Lodi
Möbel Transport, Chiasso

Comunicazione / Communications
Publi&Service, Torino

Testi in catalogo / Texts
Mario Desiati
Marco Di Capua
Giovanni Iovane
Ada Masoero
Lea Mattarella
Alessandra Pace
Alessandro Petti / Sandi Hilal

Referenze fotografiche / Photographers
Antonio Maniscalco, Milano
Archivio Fotografico MART, Rovereto
Arte Fotografica, Roma
Lepkowski Studios, Berlino
Paolo Pellion, Torino
Studio Blu, Torino

Servizi ospitalità / Hospitality
Francorosso Italia, Torino

Ringraziamenti / Acknowledgments
La mostra non sarebbe stata possibile senza i generosi prestiti
delle opere da parte di artisti, musei, gallerie, collezionisti. A tutti loro
va la nostra riconoscenza /
The exhibition could not have taken place without generous loans
from artists, museums, galleries and collectors. We are most grateful
to them all

Antonio Colombo Arte Contemporanea, Milano
Archivio Melotti, Milano
BSI Art Collection, Lugano
Carlina Galleria d'Arte, Torino
Claudia Gian Ferrari, Milano

Consorzioveneziaotto, Tega Arte Contemporanea, Milano
EAI, New York
Fondazione Merz, Torino
Fondazione Pistoletto, Biella
Galerie Chantal Crousel, Paris
Galerie Claude Bernard, Paris
Galerie Kicken, Berlino
Galerie Lelong, Paris
Galerie Ropac, Paris
Galleria Cardi, Milano
Galleria Continua, San Gimignano
Galleria Fornello, Prato
Galleria Galica, Milano
Galleria Giorgio Persano, Torino
Galleria Minini, Brescia
Galleria Salvatore+Caroline Ala, Milano
Galleria Stein, Milano
Galleria Lia Rumma, Milano-Napoli
Generali Foundation, Vienna
Giò Marconi, Milano
Giorgio Marconi, Milano
Italian Factory, Milano
Nordenhake Galerie, Berlin
Magazzino d'Arte Moderna, Roma
Marella Arte Contemporanea, Milano
MaxmArt, Mendrisio
MAXXI, Museo Nazionale delle Arti del XXI secolo, Roma
Museo Cantonale d'Arte, Lugano
RAM, Radio Arte Mobile, Roma
Städtische Galerie im Lenbachhaus und Kunstbau, München
VAF, Stiftung, Frankfurt
Zerynthia Associazione per l'Arte Contemporanea, Roma

Marina Ballo Charmet
Maurizio Boggio
Alberto Borasio
Paolo Consolandi
Botto e Bruno
Nicola De Maria
Volker W. Feierabend
Luigi e Grazia Ferri
Gunther Förg
Anna Friedel
Guido Grillo
Francesco Jodice
Lina Kim e Michael Wesely
Luciano Lanfranchi
Philippe Martin
Massimo Moschini
Luca Pancrazzi
Paolo Parisi
Alessandro Petti
Michelangelo Pistoletto
Daniela Primicile Carafa

Pedro Cabrita Reis
Donatella Spaziani
Frank Thiel
Sissel Tolaas

Unitamente a tutti coloro i quali desiderano conservare
l'anonimato / Together with all those who would like
to remain anonymous

Inoltre si ringrazia / Furthermore we would
like to thank

Marcella Anglani
Alessandra e Paolo Barillari
Sofia Bertilsson
Susanne Boeller
Francesca Boenzi
Gian Giotto Borrelli
Diletta Borromeo
Rossella Bracali
Sabine Breitwieser
Lorenzo Bruni
Alessandra Cappellin
Cecilia Casorati
Gianluca Collica
Paolo Colombo
Valentina Costa
Bettina Della Casa
Paola Forni
Marco Franciolli
Helmut Friedel
Jessy (Galerie Ropac, Paris)
Doris Leutgeb
Phlippe Martin
Massimo Martino
Rino Martusciello
Anna Mattirolo
Marta Melotti
Beatrice Merz
Lorcan O'Neill
Alessandra Pace
Alessandro Papetti
Verusca Piazzesi
Mario Pieroni
Dilli Rigamonti
Marina Sagona
Elisabetta Salzotti
Ina Schmidt-Runke
Giuliana Setari
Tommaso Setari
Enzo Siciliano
Antonella Soldaini
Dora Stiefelmaier
Alessandra Tega

Una nuova mostra per Palazzo Cavour, che da elemento architettonico inserito negli infiniti parallelismi delle vie cittadine diventa città nella città, spazio in cui, attraverso tutti i linguaggi dell'arte contemporanea, viene esplorata la dimensione urbana.
Lo spazio metropolitano raccontato dai migliori artisti internazionali degli ultimi decenni. Un ritratto a tutto tondo: la città come qualcosa di vivo e autonomo che sfugge a ogni definizione stereotipa che sa presentarsi diversa agli occhi di quanti la desiderano, la sognano, la guardano, la vivono, la percorrono o l'abbandonano.
Metropolitanscape, titolo di estrema sintesi che nel minimalismo lascia spazio a infinite immagini che interpretano e rappresentano una realtà di cui tutto pare essere stato detto, scritto, raccontato.
Città, metropoli parola che ha suscitato e suscita sentimenti ambigui: desiderio di possederla, rifiuto di farsi soggiogare, passione per il ritmo frenetico che impone, odio per l'indifferenza che induce, amore per le geometrie che esprime, paura per gli incerti percorsi che propone.
Città è progettare, produrre, condividere, contestare: è individuo e società nel contempo. Ma è anche e soprattutto la nostra vita, la nostra casa, il nostro futuro, i nostri affetti: luogo in cui condividere, contestare, crescere, produrre.
La mostra organizzata dalla Direzione Promozione Attività Culturali della Regione Piemonte, inserita nelle manifestazioni delle Olimpiadi della Cultura 2006 e curata da Marco Di Capua, Giovanni Iovane e Lea Mattarella, viene inaugurata nel periodo post olimpico offendo così l'opportunità ai cittadini della Regione, e non solo, di continuare la scoperta della città, di imparare a "vedere" con gli occhi dell'anima le architetture della quotidianità.

Gianni Oliva
assessore alla Cultura e alle Politiche Giovanili della Regione Piemonte

A new exhibition for Palazzo Cavour, an architectural element in the infinite parallels of the streets, which now becomes a town within the town, for the exploration of the urban dimension across all the languages of contemporary art.
The metropolitan environment described by the finest international artists of the last few decades. A cyclic portrait of the city as something living and autonomous, which eludes every stereotyped definition appearing before the eyes of those that want it, dream it, look at it, live it, travel through it and abandon it.
Metropolitanscape, a name whose minimalism leaves space for the infinite images that interpret and represent a reality of which everything appears to have been said, written and told.
City, metropolis – word that has aroused and continues to arouse ambiguous feelings – the desire to possess it, the refusal to bow down to it, a passion for the frantic rhythms it imposes, hatred for the indifference it provokes, love for the geometries it expresses, and fear of the uncertain passageways it opens up.
The city means design, production, sharing and questioning, an individual and society at the same time. But it is also, and above all, out life, our home, our future, our affections, the place that we share and challenge, in which we grow and produce.
The exhibition organised by Piedmont Regional Department for the Promotion of Cultural Activities forms part of the 2006 Cultural Olympics series of events. Put together by Marco Di Capua, Giovanni Iovane and Lea Mattarella, it opens in the post-Olympic period and gives those living in the region, and beyond, the opportunity to continue in their discovery of the city, and to learn to see the architecture of everyday life with the eyes of the soul.

Gianni Oliva
councillor for Culture and Youth Policy, Piedmont Region

Sommario / Contents

ADELINA GROVE E1 | ALDERNEY ROAD E1 | ARBOUR SQUARE E1 | BANCROFT ROAD E1
BARDSEY PLACE E1 | BEAUMONT ROAD E1 | BREZZERS HILL E1 | BRODLOVE LANE E1
BURWELL CLOSE E1 | CAMERON PLACE E1 | CEPHAS AVENUE E1 | CHIGWELL HILL E1
CLICHY ESTATE E1 | COVENTRY ROAD E1 | GOODMANS YARD E1 | HAINTON CLOSE E1
HANNIBAL ROAD E1 | | | HAYFIELD PATH E1
KINGSLEY MEWS E1 | | | LIBRARY PLACE E1
MARIA TERRACE E1 | | | MONTHOPE ROAD E1
MOUNT TERRACE E1 | | | NEWLANDS QUAY E1
NICHOLAS ROAD E1 | | | OLEARY SQUARE E1
PEARTREE LANE E1 | | | PORTELET ROAD E1
SPITAL SQUARE E1 | STAYNERS ROAD E1 | STEEPLE COURT E1 | STEPNEY GREEN E1
TENTER GROUND E1 | | | TRAHORN CLOSE E1
VALLANCE ROAD E1 | | | FORTY
VAUDREY CLOSE E1 | VAWDREY CLOSE E1 | VICTORIA ROAD E1 | LOCATIONS
WATNEY MARKET E1 | | | 2003
WAVENEY CLOSE E1 | | | Gilbert and George

Metropolitanscape

Marco Di Capua, Giovanni Iovane, Lea Mattarella

Metropolitanscape. Il paesaggio urbano nell'arte contemporanea. Il titolo della mostra rimanda, anche nell'uso dell'inglese, a un celebre saggio di Federico Zeri, *La percezione visiva dell'Italia e degli italiani nella storia della pittura.*

In quel saggio, si analizzava con maestria come dai tempi dell'*Ytalia* di Cimabue si era andata formando una percezione più o meno omogenea del nostro territorio attraverso le immagini della storia dell'arte.

Zeri sfuggiva alle categorizzazioni e ad astrusi concettualismi ricorrendo talora a espressioni colloquiali *international style* (in inglese appunto). "Townscape" o "Mindscape" sono alcuni degli arguti anacronismi applicati a Masaccio e a Carpaccio, ad esempio.

I panni stesi nelle "Case in città" (chiesa del Carmine, cappella Brancacci, Firenze) e il *Miracolo della Croce a Rialto*, sono i primi ritratti di città *moderne*, ove l'allegoria o la mnemotecnica lasciano il posto alla descrizione di "strutture immobili e d'incessante scorrimento vitale, di coordinate geografiche e di variazioni stagionali".

Tale "resa oggettiva" della città moderna ha forse il suo momento culminante, e insieme di dissoluzione, nel grande romanzo ottocentesco e ha senz'altro in Parigi la sua capitale internazionale.

La Grande Guerra e, soprattutto, il secondo conflitto mondiale hanno definitivamente infranto la nostra percezione della città, della metropoli; spostandola prima a New York e forse oggi in una "Zona" priva di reali coordinate geografiche (cyberspazio?).

Metropoli è una parola che allude a un paesaggio frammentato, discontinuo e sicuramente non oggettivo, almeno attraverso le lenti delle arti visive.

Non ci sembra, così, tanto paradossale individuare l'atto di fondazione della metropoli contemporanea, nella distruzione totale ed estesa "inaugurata" con i devastanti bombardamenti di Dresda o meglio ancora con la bomba per antonomasia, quella di Hiroshima.

Arnulf Rainer, con il suo *Hiroshima Zyklus* (1982), ci sembra un ottimo punto di partenza per la definizione di città contemporanea.

Le foto "reali" e *ritoccate* di quella distruzione inconcepibile rimandano anche serenamente (nella quiete di una biblioteca) al "paesaggio con rovine"[1] tipico della tradizione italiana e ai picconi con cui Haussmann sventrò Parigi per costruire, come notava Walter Benjamin, grandi arterie antisommossa.

Rimandano, meno letterariamente, a un senso di perdita, frammentazione, di spaesamento che la luce elettrica aveva solo parzialmente illuminato nelle grandi città agli inizi del Novecento (così come la poetica e allusiva *Città*, 1945, di Fausto Melotti, la Parigi sotterranea di Gordon Matta-Clark, le attuali immagini "antropologiche" di Brasilia di Michael Wesely e Lina Kim, o la Berlino ricostruita di Frank Thiel ben circoscrivono un'idea di fondazione e ricostruzione della città moderna e contemporanea).

Se i Surrealisti, sempre attraverso gli occhiali di Benjamin, potevano intravedere una grande Parigi mitologica e arcaica nelle strade, nei "passages", nei sotterranei e nel metrò, nei locali pubblici e nei teatri (una raffigurazione anch'essa in rapida *dissolvenza*), qual è oggi la nostra visione di una città contemporanea occidentale? È ancora la città contemporanea uno scenario o un *tableau vivant* come lo era al tempo di Baudelaire?

Forse l'ultimo *tableau vivant* lo descrive Rem Koolhaas, in *Delirious New York* (1978), quando scrive: "Manhattan è la stele di Rosetta del XX secolo".

Sintomaticamente, Koolhaas descrive e documenta la festa del 23 gennaio 1931 a New York, all'hotel Astor, ove tra le migliaia d'invitati vi sono, in maschera da grattacielo, gli architetti che hanno cambiato o staranno per cambiare il volto della città. Il modello del *fantastico skyline* di Manhattan è stato, agli inizi del secolo, un grande Luna Park a Coney Island; una Dreamland insieme all'invenzione dell'ascensore.

In maschera, fantastica, ferita o radicalmente distrutta la città diviene sempre più un altrove, un altro luogo che l'esperienza artistica non ci restituisce più in *oggetto* (se mai *realmente* l'abbia fatto) ma in *soggetto*.

Il modello questa volta è l'invedibile *Uomo con la macchina da presa* (1929) di Dziga Vertov, in cui assistiamo a una serie di inquadrature soggettive che ci mostrano una convulsa giornata di Mosca (anche se restano sicuramente più *leggibili* la giornata dublinese di Joyce o quella in *Manhattan Transfer* di Dos Passos) con tanto di montaggio incluso e scena finale con pubblico che guarda sé stesso mentre osserva il film.

Tuttavia, il film di Vertov inaugura una nuova categoria d'artisti che dell'indagine indiziaria fanno il nucleo essenziale del loro rapporto con la scena urbana.

Le differenze tra "townscape" (descrizione obiettiva e realistica della città) e

Metropolitanscape. The Urban Land-scape in Contemporary Art. The title of the exhibition is inspired by a well known article by Federico Zeri, *La percezione visiva dell'Italia e degli italiani nella storia della pittura*.

This article contains a masterly analysis of how a more or less homogeneous perception of the country had been form-ing from the times of Cimabue's *Ytalia* through the images of art history.

Zeri refused to accept the categories and abstruse conceptionalism conveyed by such expressions as international style, townscape or mindscape, to mention just a few of the anachronistic epithets applied to Masaccio, Carpaccio, and others.

The washing hanging out to dry in *Case in città* (Chiesa del Carmine, Cappella Bran-cacci, Florence) and the *Miracolo della Croce a Rialto* are the first portraits of *modern* towns, in which allegory and mnemonics step aside in favour of a description of "motionless structures and incessant vital movement, geographical coordinates and seasonal variations".

This objective rendering of the modern city possibly culminates and dissolves at the same time in the great nineteenth-century novel, and Paris is undoubtedly its international capital.

The first and, above all, second world wars shattered out perception of the city and the metropolis once and for all, mov-ing our focus first to New York, and maybe now to a zone that has no real geographical coordinates, a kind of cyberspace, perhaps.

Metropolis is a word that alludes to a fragmented landscape, discontinuous and definitely not objective, at least through the lens of the visual arts.

So it does not seem to us to be all that paradoxical to identify the act of founda-tion of the contemporary metropolis in the total, widespread destruction intro-duced with the devastating bombing of Dresden, and even more so with that bomb of bombs, the one that was dropped on Hiroshima.

Arnulf Rainer, with his *Hiroshima Zyklus* (1982), is an excellent starting point for the definition of the contemporary city.

The real and the *touched up* photographs of that inconceivable destruction also take us on, in the calm atmosphere of a library, to that 'landscape with ruins'[1] that is so typical of the Italian tradition, and to the pickaxes with which Haussmann disman-tled Paris to build what Walter Benjamin described as broad riotproof streets.

Less literally, they refer us to a sense of loss, fragmentation and bewilderment that were only partially illuminated by electric light at the start of the 20th cen-tury (such as the poetic, allusive *Città*, 1945, by Fausto Melotti, the subter-ranean Paris of Gordon Matta-Clark, the anthropological images of Brasilia by Michael Wesely and Lina Kim, or the Berlin reconstructed by Frank Thiel, which give a vivid idea of the foundation and reconstruction of the modern and contemporary city).

The surrealists, again through the eyes of Benjamin, were able to identify a great mythological, archaic Paris in the streets, underground passageways and the underground system, the public meeting places and the theatres — something else that is quickly in the process of dis-solving — how do we see the contem-porary western city? Is it still a scenario or *tableau vivant* as in the times of Baudelaire?

Maybe the last *tableau vivant* was described by Rem Koolhaas, in *Delirious New York* (1978), when he wrote, "Man-hattan is the Rosetta stone of the 20th century".

Typically, Koolhaas describes and docu-ments the party held in New York's Astor Hotel on 23rd January 1931. Among the thousands attending are the architects who changed or were about to change the face of the city. At the start of the century, the model for the fantastic sky-line of Manhattan was a big fairground on Coney Island, a dreamland like the invention of the lift.

Masked, fantastic, injured or radically destroyed, the city became more and more an elsewhere, another place that the artistic experience no longer returns to us as an *object* (if ever it *really* had done), but as a *subject*.

This time the model is the *Man with a Camera* (1929) by Dziga Vertov, in which we see a series of subjective frames that show us a nervous day in Moscow — even though Joyce's day in Dublin or the Manhattan Transfer of Dos Passos are undoubtedly more legible — with all the editing included and the final scene in which the audience watches itself watch-ing the film.

However, Vertov's film ushered in a new category of artist, for whom the exploratory investigation is the essential nucleus of the relationship with the urban scene.

The differences between *townscape* (an

"mindscape" (immagini mnemoniche e sintetiche o perfino fantasie architettoniche) perdono i loro confini e somigliano, per gli artisti contemporanei, a porte girevoli in continua rotazione.

Per desiderio mimetico (o *cupio dissolvere*, nel senso cinematografico della dissolvenza) avremmo preferito "montare" le opere degli artisti in mostra come in un'unica e continua Zona (quella del *Pasto Nudo* di William Burroughs).

Invece, abbiamo mantenuto una sia pure artificiale divisione tra le due categorie.

Così, ad esempio, nella sezione *mindscape* troviamo le mappe mentali di Franz Ackermann, le architetture indagate o ricostruite di Dan Graham o Thomas Schütte, i luoghi inabitabili di Bernd e Hilla Becher, l'igloo come costruzione a misura d'uomo di Mario Merz, i paesaggi – o le "città sul muro" – di Pedro Cabrita Reis o quelli di Thomas Ruff, le geometrie architettoniche e le griglie pittoriche di Gunther Förg, le strutture funzionali di Dre' Wapenaar, le *griglie* pittoriche e le panchine (funzionali anche all'osservazione delle opere in mostra) di Paolo Parisi, alcuni modelli d'impacchettamento di Christo, il progetto cerebrale (alla lettera) di un museo di A. & P. Poirier, sino al paesaggio irreale della colonna di Luca Pacrazzi: un panorama da guardare e, nello stesso tempo, da cui si è osservati (e proiettati sui monitor, come in un perfetto meccanismo o circuito visivo).

Percepire la città, con un colpo d'occhio, è senz'altro difficile ma anche gratificante. Lo era sicuramente agli inizi dell'Ottocento quando la costruzione di Panorami (sia le strutture idonee all'osservazione dall'alto – rotonde o padiglioni – che i grandi quadri) e di diorami divenne un vero e proprio fenomeno di costume.

Il Panorama è l'evoluzione, in senso spaziale e architettonico (e al tempo stesso modello dell'occhio-macchina da presa di Vertov) delle vedute di città realizzate a Venezia, Roma e Napoli tra Cinquecento e Seicento. Lo è forse ancor di più il grandioso "Le Plan" di Parigi commissionato da Michel Turgot nel 1739 in venti tavole in formato 3,26 × 2,45 m, attraverso cui è possibile "attraversare" con lo sguardo l'intera Parigi dell'epoca.

Le città hanno bisogno di mappe, di "plan" sia per essere attraversate che per essere raccontate e immaginate. L'equivalente contemporaneo del titanico *Plan de Turgot* è il programma "Earth" lanciato da Google che ci consente di osservare qualsiasi angolo del pianeta.

Nondimeno, generazioni di artisti ci hanno fornito le loro personali "mappe" o atlanti.

Basti pensare alle mappe ricamate di Alighiero Boetti, agli "Oggetti in Meno" di Michelangelo Pistoletto come *Mappamondo* o *Grande sfera di giornali* e ad *Atlas* di Gerhard Richter (inteso soprattutto come *corpus* d'artista) o al recente video "investigativo" di Francesco Jodice *Hikikomori*.

Gilbert & George hanno realizzato una serie di opere, *20 London E1 Pictures* (2003), con l'intenzione dichiarata "di fare un moderno townscape". Queste opere sono segnate dalla presenza delle "targhe" dei nomi delle vie che circondano il loro distretto di Londra (E1). Oltre a rivestire una metodica indagine nominalistico-topografica del proprio quartiere le *20 London E1 Pictures* "sono una rappresentazione in piccola scala della democrazia occidentale. Se leggi i nomi delle strade vedrai che c'è di tutto: Cattolicesimo, Protestantesimo, scrittori, viaggiatori, eventi politici…" (Gilbert & George).

Persino la cartolina illustrata, nelle esperienze artistiche del XX secolo (da Picasso, Braque, Gris sino a Schwitters, Rauschenberg), è divenuta un mezzo privilegiato per comprendere la città. Ancora Gilbert & George sin dal 1972 cominciano a esporre cartoline postali e nel 1989 le trasformano in strutture iconiche, organizzate secondo una griglia e un *piano* specifico, enfatizzate dalla trascendentale dicitura "Worlds" e "Windows". Se le griglie di Gilbert & George si rifanno alle immagini multiple di Warhol, al Minimalismo e perfino alle "agghiaccianti simmetrie" di Blake, le cartoline delle serie "I Got Up" di On Kawara sono una personalissima e rarefatta guida alla salvaguardia della propria identità in mezzo a un'infinita produzione di informazioni, di vedute e di altro ancora.

Un tipo di mappa geo-politica accomuna il lavoro di William Kentridge e Carlos Garaicoa; le mappe ingrandite o le piante di edifici di differenti città diventano, in Guillermo Kuitca, una occasione per ridisegnare il mondo; Sissel Tolaas analizza, individua e riproduce gli odori che marcano quartieri di alcune città.

Il risultato, l'eccesso o il collasso, infine, che l'immagine del mondo attualmente offre di sé è architettonicamente presentato dai mappamondi incollati nella particolarissima libreria realizzata da Thomas Hirschhorn (*Camo-Outgrowth*, 2005). Sicché acquistano uno speciale valore

objective, realistic description of the city) and *mindscape* (mnemonic, synthetic images or even architectural fantasy) lose their solidity, and come to look like constantly revolving doors for contemporary artists.

With a view to creating a camouflage effect (or fade, in the cinematic sense of the term), we would have preferred to display the works in the exhibition in a single, continuous zone, as in *The Naked Lunch* by William Burroughs.

However, we have maintained a division between the two categories, for all that it is an artificial one.

This means, for example, that in the *mindscape* section we can find the mental maps of Franz Ackermann, the anthropological images of Brasilia by Michael Wesely and Lina Kim, the explored or reconstructed architecture of Dan Graham or Thomas Schütte, the uninhabitable places of Bernd and Hilla Becher, the igloo as a building made to measure for man by Mario Merz, the landscapes — or cities on the wall — of Pedro Cabrita Reis or Thomas Ruff, the architectural geometries or pictorial grilles of Gunther Förg, the functional structures of Dre' Wapenaar, the pictorial grilles or benches (which can also be used as viewing points for the exhibition) of Paolo Parisi, come of the packaging models of Christo, the — literally — cerebral design for a museum by A & P. Poirier, and the unreal colonnaded landscape of Luca Pancrazzi — a panorama to observe and at the same time be observed from (projected on the screens, as in a perfect mechanism or visual circuit).

Visualising the city in a glance is undoubtedly difficult, but it's also gratifying. And this was certainly the case in the early 19th century, when the construction of viewpoints (rotundas or pavilions from which to look down, and large square structures) and dioramas became a genuine cult phenomenon.

The panorama is the spatial and architectural evolution of the viewpoints constructed in Venice, Rome and Naples in the 16th and 17th centuries, and at the same time the model of Vertiv's eye-film camera. Maybe even more so is *Le Plan* of Paris commissioned by Michel Turgot in 1739 in the form of twenty tables in 3.26 × 2.45 m format, with which it is possible to look across the entire city of the time.

Cities need maps and plans, both to find your way and to imagine what they look like. The contemporary equivalent of the titanic *Plan de Turgot* is the Earth programme by Google, with which we can look at any spot on the planet.

All the same, generations of artists have given us their own personal maps or atlases.

Take, for example, the embroidered maps of Alighiero Boetti, the *Oggetti in Meno* by Michelangelo Pistoletto such as the *Mappamondo* or *Grande sfera di giornali*, and *Atlas* by Gerhard Richter — understood above all as the *body of the artist* — or the recent investigative video, *Hikikomori*, by Francesco Jodice.

Gilbert & George produced a series known as *20 London E1 Pictures* (2003), with the declared intention of creating a modern townscape. The works contain the street names in the E1 post code area of London, but as well as presenting the area in a methodical manner also offer us a "small scale representation of western democracy. If you read the street names you will see that everything is there — Catholicism, Protestantism, writers, travellers, political events, and so on" (Gilbert & George).

Even picture postcards in the 20th century artistic experience — by Picasso, Braque, Gris, Schwitters and Rauschenberg — became a way of understanding the city. In 1972, Gilbert & George started displaying postcards, and in 1989 they transformed them into iconic structures, organised in a grille pattern to a specific plan, emphasised with the transcendental titles *Worlds* and *Windows*.

While the grilles of Gilbert & George remind us of the multiple images of Warhol, minimalism and even the icy symmetries of Blake, the postcards from On Kawara's *I Got Up* series are a highly personal, rarefied guide to the safeguard of your own identity, in the midst of an infinite production of information, views and more.

A kind of geopolitical map runs through the work of William Kentridge and Carlos Garaicoa, while in Guillermo Kuitca the enlarged maps or plans of buildings in different cities offer an opportunity to redesign the world, and Sissel Toolas analyses, identifies and reproduces the typical odours of certain areas in certain towns.

The result, whether it is excess or collapse, that the image of the world currently offers is presented in architectural form in the maps of the world glued onto the bizarre bookshelf created by Thomas Hirschhorn (*Camo-Outgrowth*, 2005). And Marjetica Potrč's *Tools for the Urban Explorer* take on a special functional val-

funzionale, oltre che d'orientamento, i *Tools for urban explorer* di Marjetica Potrč.

All'immagine del mondo proposta dai media, dalle mappe, dalle cartoline, dai luoghi realmente visitati o panoramicamente osservati, si aggiunge, per la sua presenza strutturale (nelle forme del paesaggio urbano) e visiva, lo scenario promesso dalla pubblicità.

L'offerta, il *dono* praticato dalla pubblicità è forse l'esempio più grandioso di *townscape* contemporaneo. Attraverso la pubblicità ogni luogo ci si offre con il risultato che *ogni luogo ci è familiare*, ogni luogo è più o meno identico.

In tal modo, sembrano esserci alcuni comuni denominatori a quelle opere che del paesaggio urbano fanno il loro *soggetto*: la volontà di attenuare o cancellare qualsiasi definizione dell'immagine o, di contro, il desiderio d'ingrandire tutti quei particolari che l'occhio umano non percepisce con una visione panoramica o distratta.

Generalizzando e con una buona dose di semplificazione, potremmo ipotizzare un unico intento perturbante alle fantasie geografiche immaginate dalla pubblicità.

Sia che si tratti di opere pittoriche, con tutte le loro particolari declinazioni (e presentate ovviamente come casi esemplari e non riassuntivi), da Gerhard Richter, Peter Blake, Mario Schifano, Rainer Fetting, Bernardo Siciliano, Sabah Naim, Hendrik Krawen, Botto e Bruno; sia di opere che utilizzano la fotografia o il video come medium, come nel caso di Andreas Gursky, Thomas Struth, Ryuji Miyamoto, Kendell Geers, Hiroshi Sugimoto, Isa Genzken, Urs Lüthi, Adrian Paci, Weng Fen, Marina Ballo Charmet; in tutti questi casi ciò che conta, ciò che è in gioco è l'intenzione da parte dell'artista di formulare un linguaggio differente da quello *parlato* dal contesto urbano o dalle mistificazioni pubblicitarie – una microstoria differente sebbene non alternativa.

In questa mostra non sono affrontate le relazioni tra arte e architettura (cosa peraltro abbastanza esaurientemente affrontata in una recente mostra a Genova). Tuttavia, ci sembrava sensato dedicare una piccola sezione al modello dei grandi edifici verticali contemporanei: la torre.

Sono presenti in questa sezione la scultura/installazione Minster di Tony Cragg, significativo esempio di come un materiale postindustriale possa essere trasfigurato in una immagine senza tempo (o con molti tempi), un'opera di Vik Muniz che rimanda alle Carceri di Piranesi, Kcho al Monumento alla III Internazionale di Tatlin, Rainer Fetting, Emily Allchurch che si "sovrappone" alla Torre di Babele di Brueghel, per concludere questo corto circuito solo apparentemente estetico-iconologico con l'opera di Maja Bajevic che della contemporaneità ci restituisce l'icona più drammatica e perfino inflazionata in Mankind (2003), l'attacco alle torri.

Altre due sezioni della mostra sono infine dedicate al rapporto tra il corpo – e la figura – dell'artista e l'immagine della città (relazione che adombra quella architettonica e urbanistica tra dimensione umana ed edifici) con opere di Valie Export, Donatella Spaziani, Magdalena Abakanowicz, Anna Friedel, Luca Vitone e Gian Paolo Minelli, e last but not the least un piccolo spazio dedicato al soggetto più negletto degli ultimi decenni: l'utopia.

In *realtà* tutto questo "montaggio", questa serie di "citazioni" non è altro che la presentazione di non luoghi o di territori immaginari che esprimono con l'energia dell'arte (e non solo del cinema, come scriveva Federico Zeri a conclusione del suo saggio) la percezione di un linguaggio determinato da una condizione di perenne esilio dal nostro quotidiano *metropolitanscape*.

Tuttavia ci sembrava opportuno segnalare, a guisa di piccolo esempio, alcuni aspetti "atopici" secondo pittura, scultura, collage e video: Nicola De Maria, *Città*, Ilya Kabakov, *How to meet an angel*, Matt Mullican, *Fragment from an imaginary universe*, Franco Scognamiglio, *Degli infiniti mondi*.

[1] "They set up a gloomy landscape of ruins as a trivialized apocalyptic vision, a shower of ashes harmonized into a 'naive' metaphor. Art has always made only naively simple responses to great catastrophes, apocalyptic terrors", Arnulf Rainer, 1982. Sull'impossibilità di esprimere o commisurare il terrore assoluto in A. Rainer o G. Richter, cfr. H. Friedel, *Remarks on Arnulf Rainer's Hiroshima Cycle*, Tokyo 2005.

ue, as well as helping us find our way.

As well as the image of the world offered up by the media, maps and postcards of real places, we can also consider the visual and structural scenario presented by advertising.

What advertising offers us is maybe the greatest example of a contemporary townscape, in which each location is presented to the point where it becomes familiar to us, and everywhere looks more or less like everywhere else.

In this way, there appear to be certain common strains in those works which take the urban landscape as their subject matter — the wish to reduce or cancel out any definition of the image or, on the contrary, to enlarge all those details that the human eye cannot detect.

Generally speaking and with a good deal of simplification, we can say that the geographical fantasies perpetrated by advertising have a single disturbing intention.

Whether we are dealing with pictorial works in all their various forms, by Gerhard Richter, Peter Blake, Mario Schifano, Rainer Fetting, Bernardo Siciliano, Sabah Naim and Hendrik Krawen, or works making use of photography or video, such as those by Andreas Gursky, Thomas Struth, Ryuji Miyamoto, Kendell Geers, Hiroshi Sugimoto, Isa Genzken, Adrian Paci, Weng Fen and Marina Ballo Charmet, the thing that counts is the intention of the artist to create a language different from the version spoken by the urban context or the mystification of advertising — a different, but not an alternative, micro-history.

This exhibition does not consider the relationship between art and architecture — which was in any case comprehensively covered by a recent event in Genoa. However, we believed it would be useful to dedicate a small section to that most typical model of the great con-

temporary vertical structures, the tower. This section contains the sculpture/installation Minster by Tony Cragg, a significant example of how a post-industrial subject can be transformed into a timeless image (or one with many times), a work by Vik Muniz reminiscent of Piranesi's "prisons", Kcho and the Monument to the 3rd International exhibition by Tatlin, Rainer Fetting and Emily Allchurch, superimposed on Brugel's Tower of Babel, to conclude this only apparently aesthetic and iconological short circuit with the work of Maja Bajevic, which gives us the most dramatic, even inflated icon in Mankind (2003), the attack on the twin towers.

Two other sections remain, one dedicated to the relationship between the body — and figure — of the artist and the image of the city (overshadowing the relationship of architecture and town planning with the human dimension and buildings), with works by Valie Export, Donatella Spaziani, Magdalena Abakanowicz, Anna Friedel, Luca Vitone and Gian Paolo Minelli, and last but not least the other to one of the subjects that has been most neglected in recent decades, utopia.

In actual fact, all this is nothing other than a presentation of non-places or imaginary territories expressed with the energy of art (not only through the cinema, as Federico Zeri wrote in the conclusion to his article), in which the perception of a language is determined by a condition of permanent exile in our daily metropolitanscape.

However, we believed it would be useful to point out a few examples of nontopic aspects in the form of painting, sculpture, collage and video, such as Città by Nicola De Maria, Ilya Kabakov's How to Meet an Angel, Matt Mullican's Fragment from an Imaginary Universe, and Franco Scognamiglio's Degli infiniti mondi.

[1] "They set up a gloomy landscape of ruins as a trivialized apocalyptic vision, a shower of ashes harmonized into a 'naive' metaphor. Art has always made only naively simple responses to great catastrophes, apocalyptic terrors", Arnulf Rainer, 1982. See H. Friedel, Remarks on Arnulf Rainer's Hiroshima Cycle, Tokyo 2005, on the impossibility of expressing or measuring absolute terror in A. Rainer or G. Richter.

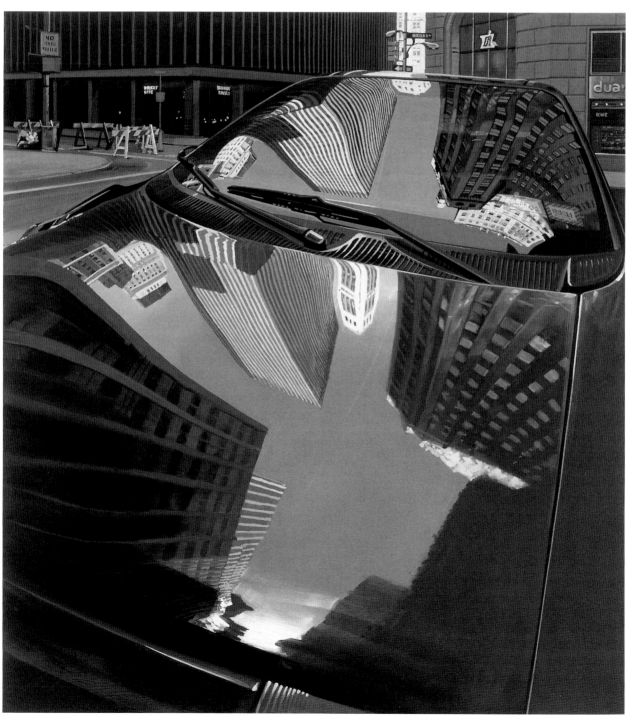

Dipingere la città, dipingere la metropoli

Painting the City, Painting the Metropolis

Ada Masoero

Richard Estes, *Broad Gallery NYC*, 2003.
Olio su tavola. New York, Marlborough Gallery

Andare in cerca delle radici del "paesaggio urbano" nelle vicende dell'arte occidentale obbliga a un lunghissimo cammino a ritroso, almeno fino all'antica Roma. Nell'arte romana non sono infatti infrequenti le raffigurazioni di città: se ne vedono nei rilievi di alcuni sarcofagi ma soprattutto nelle pitture parietali, in quei riquadri con cui allora si usava "sfondare" le pareti delle ville più eleganti con vedute di porti, animati di traffici, o con sontuose architetture dipinte: una sorta di finestre *en trompe-l'œil* che regalavano agli abitanti della casa romana – aperta solo sulle corti interne e sigillata invece verso l'esterno – illusionistiche immagini di un ambiente esterno veritiero o, più spesso, immaginato. Le vedute urbane dovevano però essere molto più numerose nell'arte romana: ingegneri sapienti e architetti ineguagliati quali erano, abituati per di più nelle arti visive a riprodurre fedelmente il reale, certo i romani dovettero rappresentare assai più frequentemente di quanto noi possiamo dedurre da ciò che ci è giunto gli scenari grandiosi entro cui conducevano le loro affaccendate giornate urbane, occupati nei *negotia*.

Nemmeno nei primi secoli della Cristianità mancano immagini di città, quasi sempre città terrene che si fanno simbolo della Città celeste. Per imbattersi in raffigurazioni della città come la intendiamo noi, con l'animazione dei traffici che le è propria (l'enciclopedia Rizzoli-Larousse definisce la città un "luogo abitato in cui abbiano particolare sviluppo le attività produttive e amministrative"), occorrerà tuttavia attendere il Medioevo maturo. E non certo per caso: fu proprio in quel tempo infatti che la borghesia si impose come nuova classe dominante e che gli abitanti più ardimentosi delle campagne diedero vita ai primi fenomeni di inurbamento, lasciando il contado per andare in cerca di fortuna nei nuovi, sempre più operosi e sempre più ricchi agglomerati urbani. Perché lì soltanto si svolgevano le attività artigiane, i commerci, le attività creditizie, e lì soltanto erano possibili, per la prima volta dopo secoli, vere "scalate" sociali. Fu infatti con il nascere di queste prime città (i *burgh*, da cui "borghesia") che si crearono le premesse per una mobilità sociale del tutto impensabile sino a quando la ricchezza era basata sulla proprietà terriera di pochissimi e sul lavoro spossante di un vero esercito di servi della gleba, tali per nascita e inesorabilmente destinati a morire tali. E fu proprio allora, tra l'estremo scorcio del Duecento e il primo Trecento (come scrisse così felicemente Cennino Cennini alla fine del XIV secolo), che Giotto "rimutò l'arte del dipingere di greco in latino [...] ed ebbe l'arte più compiuta che avessi mai più nessuno".

Abbandonata la tradizione bizantina (il "greco") in cui ancora si muoveva Cimabue, Giotto prese a guardare nuovamente al naturalismo della tradizione romana (il "latino"), facendosi interprete del gusto della nuova classe dominante, la borghesia, e cercando nella pittura una verosimiglianza lungamente dimenticata. Giotto tracciò nei suoi affreschi numerosi scorci di città, dedicando una rinnovata attenzione a quelle mura che erano il simbolo tangibile e orgoglioso dell'operosità dell'uomo "moderno". Le tradusse tuttavia per lo più in pure sigle araldiche, come accade negli affreschi delle storie francescane della basilica superiore di Assisi. Le sue sono architetture tanto sintetiche quanto allusive, il cui scopo primario è di fungere da sfondo alle scene sacre, ma gettano un seme fecondo, che una trentina d'anni dopo il senese Ambrogio Lorenzetti porterà a maturazione in una delle più celebri, stupefacenti e moderne raffigurazioni di città dell'intera

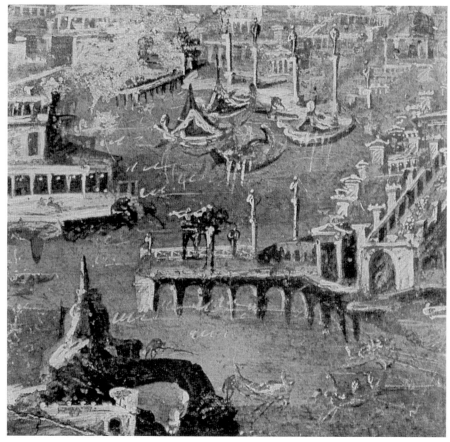

Going off on search of the roots of the urban landscape within the context of western art involves a long walk backwards, at least as far as ancient Rome. In Roman art, views of the city are not by any means rare. We can see them in the reliefs of a number of sarcophaguses but in wall paintings above all, those decorations for the walls of the most elegant villas, with their views of harbours bustling with traffic, or sumptuous painted architecture. *Trompe-l'œil* windows gave the inhabitants of the Roman home, which was open only to the inner courtyards, with no views of the outside, illusionary images of a real or, more often, imagined outside world. But urban views must have been much more frequent in Roman art. Brilliant engineers and architects as they were, with a tendency to create faithful reproductions of reality in their visual arts, the Romans must have represented the grandiose scenes within which they went about their daily business much more frequently than we can deduce from what they have left behind to us.

The first centuries of Christianity also produced images of cities, nearly always terrestrial towns symbolising the celestial city. But to discover views of the city in the sense that we understand it, with its intense traffic movements (the Rizzoli-Larousse encyclopaedia defines the city as "an inhabited place in which production and administrative activities are particularly developed"), we had to wait the late mediaeval period. And this was no coincidence, as it was precisely in this period that the middle classes began to dominate and the boldest inhabitants of the countryside founded the first urban settlements, leaving the land behind to go off in search of fortune in the new, increasingly industrious and increasingly rich agglomerations. Because it was only in such places that they could practise crafts, commerce and banking, and it was only there that, for the first time in centuries, it was possible to really move up the social ladder. It was with the emergence of these first cities — or burghs, from which the word bourgeois derives — that the foundations were laid for a social mobility that would have been quite unthinkable when wealth was based on the land owned by the privileged few and the laborious toil of an army of serfs, who were born as such and inexorably destined to die that way. It was precisely at that time, between the end of the 13th and the start of the 14th

centuries (as Cennino Cennini wrote at the end of the 14th century), that Giotto "changed the art of painting from Greek to Latin [...] and produced the most finished works of art there had ever been". Leaving behind the Byzantine tradition (the "Greek") in which Cimabue was still involved, Giotto took a new look at the naturalism of the Roman tradition (the "Latin"), and interpreted the tastes of the dominant new middle classes, in an attempt to recreate a long forgotten likeness in painting. In his frescoes, Giotto drew various views of the city, and dedicated renewed attention to those walls that were the proud, tangible symbol of the industriousness of the modern man. But for the most part these were transformed into pure heraldic signs, as was the case with the frescoes of the stories of St. Francis in the upper basilica of Assisi. His architectures are as synthetic as they are allusive, and their primary purpose was to form a background for religious scenes. But they did sow a fertile seed, which was brought to maturity around thirty years later by the Siena artist Ambrogio Lorenzetti, in one of the most famous, astounding, modern representations of a city in the entire history of western art. The great fresco on the *Effetti del Buon Governo in città* (Effects of Good City Government, 1337-1339), painted by Ambrogio in the Public Hall of Siena, was the first real portrait of a city in our art history, an immense mural painting in which the city is the real, and only player, with its elegant buildings, towers and churches, as well as more modest constructions, with the streets alive with hard-working citizens, the peasants bringing in their produce from the country and, in the foreground, the dance of the young women demonstrating how the wellbeing guaranteed by "good government" also creates joy and laughter.

From that time onwards, urban images were to multiply in the history of western art, becoming significantly denser when the middle classes took over control (such as in the Florence of the Medici, who were bankers rather than city nobles, in the Flanders of the Renaissance and the Venice of international trade, from Vittore Carpaccio to Canaletto and Guardi) and more rarefied when autocratic power took it back. From Masaccio and Piero to the Venetian painters of panoramas in the late 18th century, the city formed the favourite background, the animated view or even

Veduta di un porto, I secolo d.C. Pittura murale riportata su pannello. Napoli, Museo Nazionale

arte occidentale. Il grandioso affresco sugli *Effetti del Buon Governo in città* (1337-1339), dipinto da Ambrogio nel palazzo Pubblico di Siena, è il primo, vero "ritratto di città" della nostra storia dell'arte: un immenso dipinto murale di cui la città è la vera, sola protagonista, con i suoi palazzi signorili, le torri, le chiese, ma anche gli edifici più modesti, e con le vie brulicanti di cittadini operosi, mentre i contadini vi conducono i prodotti della campagna e, in primo piano, la danza delle giovani donne dimostra come il benessere assicurato dal "buon governo" induca anche alla gioia e allo svago.

Da allora in poi le immagini urbane si moltiplicheranno nella storia dell'arte occidentale, infittendosi significativamente quando è la borghesia ad avere la meglio (nella Firenze dei Medici, banchieri prima che signori della città; nella Siena dei grandi mercanti; nelle Fiandre del Rinascimento e nella Venezia dei traffici internazionali, da Vittore Carpaccio a Canaletto e Guardi) e diradandosi quando il potere autocratico prende il sopravvento. Da Masaccio e Piero fino ai vedutisti veneziani del tardo Settecento, la città si fa sfondo privilegiato, scenario animato o addirittura protagonista assoluta della nostra pittura: città ideale o città reale che sia, essa diventa una cifra distintiva dell'arte occidentale.

Dalla città antica alla metropoli industriale
Se il più antico fenomeno di inurbamento si verifica nel corso del Trecento con l'affermarsi della prima borghesia, il vero, massiccio fenomeno di urbanesimo (e il conseguente tradursi della città brulicante di energia in immagine prediletta dall'arte) si manifesta soprattutto al tempo della seconda rivoluzione industriale: la prima aveva avuto luogo, nella sola Gran Bretagna, tra il 1770 e il 1830, con l'invenzione della motrice a vapore e con l'introduzione delle macchine, concentrate in industrie tessili e siderurgiche che richiamavano manodopera dalle campagne. E fra le numerose conseguenze sociali aveva prodotto la nascita degli *slums*, sordidi quartieri operai sorti per accogliere la nuova forza-lavoro. Sarà però la seconda rivoluzione industriale, negli ultimi trent'anni dell'Ottocento (frutto di molteplici fattori fra i quali l'intreccio sempre più stretto fra una ricerca scientifica progressivamente più feconda e la sua fruttuosa applicazione tecnologica nel mondo della produzione), a trasformare definitivamente l'Europa intera, decretan-

do ancora una volta il trionfo della borghesia capitalista, di matrice industriale e finanziaria, sull'aristocrazia *ancien régime*. E ancora una volta la città, ora diventata metropoli industriale, agglomerato di fabbriche e di nuove abitazioni ma anche teatro di un'inedita quanto conflittuale e drammatica convivenza sociale, diventerà protagonista dell'arte più aggiornata del tempo. È qui, in questi ultimi decenni dell'Ottocento e nei primi del Novecento, che si configgono profondamente le radici delle raffigurazioni contemporanee del paesaggio urbano, a cui questa mostra è dedicata. Ed è proprio su tali "radici", inderogabili premesse dell'arte "metropolitana" di oggi, che vorremmo riflettere in queste righe.

Gli impressionisti, pittori della "vie moderne"
Tutti di indole ribelle e ardita quanto bastava per scardinare le regole stantie dell'Accademia, coloro che sarebbero stati definiti, non senza dileggio, "impressionisti", erano figli di quel pensiero positivista grazie al quale la scienza aveva centuplicato i suoi risultati e le sue applicazioni tecnologiche e l'arte aveva imboccato, in letteratura come nelle arti visive, le vie del realismo. Essi affermavano il primato dell'occhio sulle norme codificate, il dominio della percezione sulla tradizione, la supremazia dei sensi sulla scuola. E se tali principi sul piano stilistico si traducevano in un pulviscolo di pennellate luminose e nell'adozione costante (che già era stata per altro dei pittori della Scuola di Barbizon) della pratica del *plein air* (cioè della pittura all'aperto e non nello studio, sulla base di schizzi), sul piano dei contenuti inducevano gli artisti a farsi "pittori della vita moderna" e portavano in conseguenza la città, luogo per eccellenza del "moderno", a divenire protagonista di un gran numero di loro dipinti. Non che la città fosse l'unico loro tema: per Manet, il "padre" riconosciuto di tutti loro, come per Monet, Renoir, Degas e per tutti coloro che a partire dalla prima mostra parigina del 1874 formarono il nutrito drappello impressionista, il nudo conservava un ruolo centrale. Ora però non era più remoto nello spazio o nel tempo, reso "inoffensivo" dai panneggi all'antica di scene storiche, mitologiche o esotiche, come accadeva nella pittura *pompier*. Il nudo per gli impressionisti doveva essere anch'esso contemporaneo, provocante, urticante: i loro erano nudi di donne di piacere (come la scandalosa

absolute protagonist of painting — whether ideal or real, it became a distinctive figure in western art.

From the Ancient City to the Industrial Metropolis

While the oldest example of urbanisation took place in the 14th century, with advance of the first middle classes, the most massive version of the phenomenon — with the consequent emergence of the city alive with energy as a recurring image in art — occurred at the time of the second industrial revolution. The first had taken place between 1770 and 1830, in Britain alone, with the invention of the steam engine and the introduction of machinery in the textiles and steel industries, which needed labour from the countryside. Among the many social consequences of all this was the creation of the sordid slum areas which housed this new workforce. But it was the second industrial revolution in the last thirty years of the 19th century — the result of a multiplicity of factors, including the increasingly close relationship between more and more fruitful scientific research and its technological application in the world of production — that was to transform the whole of Europe once and for all, once again decreeing the triumph of the capitalist middle classes and their industrial and financial activities over the aristocracy of the *ancien régime*. And once again the city, by this time an industrial metropolis, an agglomeration of factories and new housing, as well as the setting for an unprecedented, fierce and dramatic social conflict, became a leading player in the most up-to-date art of the times. It was here, in the final decades of the 19th and the first years of the 20th centuries, that the bases for the contemporary representations of the urban landscape, to which this exhibition is dedicated, were laid. And it is on those roots of the metropolitan art of today that we intend to reflect here.

The Impressionists, Painters of the "vie moderne"

Rebellious and bold to the point of dismantling the stale rules of the Academy, those painters who were to be defined as the impressionists, not without a certain scorn, were the offspring of the positivist thinking that enabled science and technology to forge ahead so relentlessly, while art, in literature as in the visual arts, opted for the route of realism. The eye took prevalence over the codified standards, perception became more important than tradition, and the supremacy of the senses over the Academy. And while these principles at the level of style led to a flurry of luminous brushstrokes and the constant adoption of open air painting rather than studio work based on sketches — as had already been the case for the painters of the Barbizon school — at the level of content the artists became painters of modern life, as a result of which the city, that modern place par excellence, became a leading figure in a large number of their paintings. It was not the only subject matter, of course; for Manet, the acknowledged father of the movement, as well as for Monet, Renoir, and all those who formed part of the impressionist band from the first Parisian exhibition of 1874

- 3 -
Ambrogio Lorenzetti, *Effetti del Buon Governo in città*, 1337-1339. Affresco. Siena, palazzo Pubblico

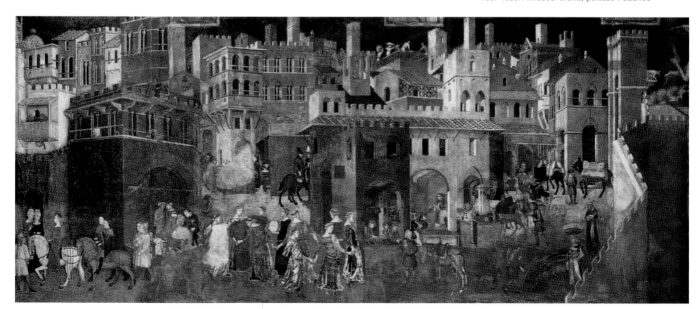

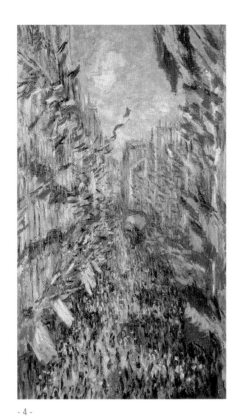

Claude Monet, *Rue Montorgueil: festa nazionale del 30 giugno*, 1878. Parigi, Musée d'Orsay

Olympia di Manet, del 1863, oltre dieci anni prima del debutto dell'impressionismo) o di donne comuni, come le modelle che Degas amava sorprendere nella tinozza, atteggiate nelle posture più quotidiane, disadorne e private. Anche la campagna rimaneva oggetto frequente della loro pittura, come è provato dai covoni, dai pioppi, dai campi di papaveri di Monet, ma anche dai numerosi orizzonti agresti di Renoir, Cézanne, Pissarro, Sisley. E prediletto era pure il mare, specie quello della Normandia; ma ciò che davvero li distingueva dai pittori più tradizionali era la scelta di muoversi, e così felicemente per giunta, entro i paesaggi urbani, e di celebrare la vibrante energia della metropoli per eccellenza, Parigi, nella quale tutti loro vivevano. Temi prediletti erano il brulichio delle strade imbandierate per le feste nazionali e la sosta, pigra e mondana, nei caffè; il traffico delle chiatte sulla Senna e il luccichio delle notti spese tra teatri e *café chantant*; il via vai di carrozze per i larghi *boulevard* progettati dal barone Haussmann per Napoleone III e le domeniche trascorse sui bordi della Senna, nelle cittadine a nord della capitale, dove i nuovissimi treni conducevano rapidamente i parigini ai loro svaghi festivi.

L'uomo moderno è diventato un "animale urbano" e l'arte ne prende atto; anzi celebra tale mutazione, nei decenni in cui l'entusiasmo positivista per le "magnifiche sorti e progressive" di un'umanità sorretta da una scienza apparentemente invincibile e soccorsa da una tecnologia galoppante dà vita agli sfolgorii effimeri e conflittuali ma innegabilmente abbaglianti della *Belle Époque*.

I divisionisti italiani: la metropoli crudele
Questa parte di eredità dell'impressionismo non verrà raccolta dai suoi primi successori, i *pointillistes* (o neo-impressionisti), più preoccupati di tradurre in pittura le vibrazioni della luce secondo le più rigide leggi ottiche che realmente interessati al tema dei loro dipinti. A raccoglierla saranno invece i "cugini" italiani, i divisionisti (attivi dagli estremi anni ottanta dell'Ottocento e soprattutto nei due decenni successivi) che, impastati del pensiero socialista come gli scapigliati, nella cui cultura tutti si erano formati, imprimeranno al mito della metropoli una netta virata nella direzione del sociale. Non a caso tutti loro, piemontesi (come Pellizza, Morbelli o i più giovani Balla e Carrà) o lombardi di nascita o d'adozione (come Lon-

goni e poi Boccioni e molti altri), gravitavano su Milano, l'unica vera metropoli italiana del tempo; assai più aperta, poi, all'Europa dell'altrettanto industriale ma geograficamente più defilata Torino. E della metropoli industriale questi pittori divisionisti, nei loro dipinti, denunciavano le contraddizioni, le difficili condizioni di vita degli operai, le prime sommosse, l'emarginazione dei vecchi non più in grado di produrre (l'altra "anima" del divisionismo italiano era invece incarnata da Giovanni Segantini, dal suo stretto seguace Carlo Fornara, da Vittore Grubicy e Gaetano Previati, che battevano i sentieri di un simbolismo "ideista", come si diceva allora, intriso di panteismo).

Certo anche fra i primi ci fu chi, come Angelo Morbelli, amò celebrare i frutti del progresso (la sua *Stazione Centrale di Milano*, 1889, pare un omaggio a Monet e alle sue *Gare de Saint-Lazare*). Tuttavia al centro della riflessione di questo drappello di divisionisti c'erano soprattutto i travagli e i drammi di una città in rapida trasformazione. Ecco allora il ciclo dolente sui vecchi del Pio Albergo Trivulzio dello stesso Angelo Morbelli; le gelide brume ancora notturne dell'*Alba dell'operaio* di Giovanni Sottocornola; le contraddizioni sociali delle *Riflessioni di un affamato* e i tumulti dell'*Oratore dello sciopero* di Emilio Longoni. Per non dire dell'impeto rivoluzionario dei proletari del *Quarto Stato* (loro estranei, però, all'orizzonte urbano) di Giuseppe Pellizza da Volpedo, mentre il toscano Plinio Nomellini – lui gravitante su Genova – denunciava a sua volta, accanto alle durissime condizioni di vita dei contadini della sua Toscana, quelle altrettanto crudeli dei lavoratori portuali genovesi (*La diana del lavoro*, *Mattino in officina*). E anche i "futuri futuristi", che dal 1910 in poi saranno i cantori dei miti della modernità, nel primo decennio del Novecento, quando ancora si muovono nel solco del divisionismo socialista, raccontano i disagi e i tumulti di una società in impetuosa trasformazione.

Allo schiudersi del nuovo secolo, Milano (su cui gravitano tutti salvo Balla, piemontese subito trapiantato a Roma) sta avviandosi a diventare metropoli: sorgono le prime grandi fabbriche che richiamano sempre nuovi abitanti dalle campagne circostanti, e la città cresce in quelle periferie urbane, fatte di casamenti e di fabbriche e officine, di cui Boccioni sarà l'interprete più entusiasta.
Trasformazioni tanto radicali non avven-

onwards, the nude continued to play a central role. But now it was no longer remote in space or time, rendered inoffensive by the antique drapery of historic, mythological or exotic scenes, as was the case in *pompier* painting. For the impressionists, the nude also had to be contemporary, provocative and abrasive. Their nudes were women of pleasure (like Manet's scandalous *Olympia*, painted in 1863, more than ten years before impressionism made its debut), or ordinary women, such as the models that Degas liked to take by surprise in the bath, in the most everyday, unadorned, private postures. The countryside was still a frequent subject in their works, as we can see from Monet's sheaves of corn, poplars and poppy fields, and the many rustic horizons of Renoir, Cézanne, Pissarro and Sisley. The sea was also a favourite subject, especially that of Normandy, but what really marked off the impressionists from the more traditional painters was their willingness to explore the urban landscapes and celebrate the vibrant energy of that metropolis par excellence, Paris, in which they all lived. Among the favourite subjects were the bustling streets, all bedecked with banners for the national holidays, and the lazy hanging around in the cafes, the movement of barges on the Seine and the brilliant nights in the theatres and music halls, the carriages rolling along the wide boulevards designed by Baron Haussmann for Napoleon III, and the Sundays spent walking along the banks of the Seine in the towns to the north of the capital, where the very latest trains quickly whisked the Parisians to their holiday leisure destinations.

Modern man had become an urban animal, and art took note of the fact. Indeed, it celebrated this mutation in the decades when the positivist enthusiasm for the 'magnificent, progressive destinies' of a humanity backed up by an apparently invincible science and assisted by rampant technology breathed life into the ephemeral, conflicting, but undeniably dazzling blaze of the Belle Epoque.

The Italian Divisionists: the Cruel Metropolis

This part of the inheritance of impressionism was not taken up by its first successors, the pointillistes, or neo-impressionists, who were more concerned with transforming the vibrations of light into painting through the most rigid optical rules than the actual theme of their works. But the baton was picked up by their Italian cousins, the divisionists, active from the late eighties of the 19th century into the first two decades of the 20th. Imbued with socialist thinking like those of the *Scapigliatura* movement, within whose culture they all trained, took the metropolitan myth off in the direction of social commitment. It was not merely by chance that all of them, whether from Piedmont (such as Pellizza, Morbelli and the younger Balla and Carrà) or Lombardy, by birth or adoption (such as Longoni, Boccioni and many others), gravitated towards Milan, the only real metropolis in the Italy of the times, and much more open towards Europe than the equally industrial but geographically more out of the way Turin. In their paintings, these divisionists denounced the contradictions of the industrial metropolis, the difficult conditions in which the workers lived, the first uprisings, the casting aside of the elderly who were no longer able to produce (the other "soul" of Italian divisionism was incarnated by Giovanni Segantini, his close follower Carlo Fornara, Vittore Grubicy and Gaetano Previati, who went off in the direction of an ideas-based, pantheist symbolism, as they said at the time).

Certainly, among the first of them there were those who, like Angelo Morbelli, loved to celebrate the fruits of progress (his *Stazione Centrale di Milano*, 1889, appears to pay homage to Monet and his *Gare de Saint-Lazare*). But at the centre of the reflections of this band of divisionists there were above all the hardship and dramas of a city in rapid transformation. This gives us the painful cycle of paintings of the elderly in the Pio Albergo Trivulzio home, also by Angelo Morbelli, the freezing, still dark mist in *Alba dell'operaio* (The Worker's Dawn) by Giovanni Sottocornola, and the social contradictions of *Riflessioni di un affamato* (Reflections of a Hungry Man) and the tumult of *Oratore dello sciopero* (Orator of the Strike) by Emilio Longoni. Not to mention the revolutionary proletarian vehemence of *Quarto Stato* (The Fourth State) by Giuseppe Pellizza da Volpedo (depicting people estranged from an urban context), while the Tuscan Plinio Nomellini — who gravitated towards Genoa — denounced not only the arduous living conditions of the agricultural workers of Tuscany, but also the equally cruel existence of the dock workers of Genoa (*La diana del lavoro, Mattino in officina* — Waking up to Work,

gono senza traumi: sono anni difficili per le masse operaie, integrate con difficoltà nel tessuto urbano. Si accendono conflitti e disordini e i nostri pittori, da "futuri futuristi" o da "neo-futuristi" (nel 1910-1911), li documentano nei loro dipinti di segno ancora divisionista: dopo le immagini brulicanti di energia delle nuovissime periferie urbane, tra il 1910 e il 1911 Boccioni dipinge *Retata*, *Baruffa* e il celeberrimo *Rissa in Galleria*; Luigi Russolo, nel 1911, esegue *La rivolta*, e Carlo Carrà, sempre nel 1911, *I funerali dell'anarchico Galli*. Mentre a Roma Balla aveva già dato vita, sin dal 1902, a dolenti capolavori come *Fallimento*, o *La giornata dell'operaio*, di poco posteriore.

Milano & Berlino 1910-1914: la metropoli trionfante

Negli anni del pieno futurismo tutti loro saranno invece irrimediabilmente sedotti dalla città – dalla metropoli anzi –, ora non più vissuta come luogo del conflitto sociale ma come simbolo ed emblema della modernità: i suoi nuovissimi mezzi di trasporto, il ritmo concitato delle sue giornate, il passo accelerato dei suoi abitanti indaffarati, le moltitudini dei lavoratori, la luce elettrica che accende le notti inducendo gli abitanti alla pratica febbrile del "nottambulismo" diventano le divinità a cui tutti i futuristi officiano nelle loro opere. Loro che rivendicano uno stretto rapporto tra arte e vita traducono nei loro dipinti il dinamismo incessante sprigionato dalla metropoli e dai suoi ritmi di vita ("possiamo noi rimanere insensibili alla frenetica attività delle grandi capitali, alla psicologia nuovissima del nottambulismo, alle figure febbrili del *viveur*, della *cocotte*, dell'*apache*, dell'alcolizzato?", scrivono nel *Manifesto dei pittori futuristi*, firmato da Boccioni, Carrà, Russolo, Balla e Severini, e datato 11 febbraio 1910): entusiasti, affascinati dal mito, ancora ottocentesco a ben vedere, del progresso, essi partecipano da protagonisti a quel "dinamismo universale" di cui la scienza ha appena rivelato i primi segreti. Guidati da F.T. Marinetti, tutti loro inneggiano dunque al nuovo idolo, la velocità, incarnato dai mezzi di trasporto che solcano le strade e i cieli della metropoli. Gli "enormi tramvai a due piani, che passano sobbalzando, risplendenti di luci multicolori" cantati da Marinetti nel *Manifesto di Fondazione* del futurismo del 1909; le motociclette; le automobili (anzi "gli" automobili, come ancora Marinetti scrive in quelle righe) "dal torrido petto"

e "dall'alito esplosivo", più belle "della *Nike* di Samotracia"; i treni che si insinuano sbuffando nelle stazioni; i gracili aerei che volteggiano in cielo sono i nuovi miti, i miti della modernità. E il suo luogo d'elezione cos'altro è, se non la metropoli? Marinetti lo afferma con i consueti toni squillanti e visionari in un passo – ancora emozionante nell'incalzare sincopato della sua prosa – del *Manifesto di Fondazione*, vero inno alla metropoli industriale: "Noi canteremo le grandi folle agitate dal lavoro, dal piacere o dalla sommossa: canteremo le maree multicolori o polifoniche delle rivoluzioni nelle capitali moderne; canteremo il vibrante fervore notturno degli arsenali e dei cantieri incendiati da violente lune elettriche; le stazioni ingorde, divoratrici di serpi che fumano; le officine appese alle nuvole pei contorti fili dei loro fumi; i ponti simili a ginnasti giganti che scavalcano i fiumi, balenanti al sole con un luccichio di coltelli; i piroscafi avventurosi che fiutano l'orizzonte, le locomotive dall'ampio petto, che scalpitano sulle rotaie, come enormi cavalli d'acciaio imbrigliati di tubi, e il volo scivolante degli aeroplani, la cui elica garrisce al vento come una bandiera e sembra applaudire come una folla entusiasta". E se i pittori faranno della metropoli e dei suoi emblemi i soggetti privilegiati dei loro dipinti più felici, un musicista (e pittore) come Luigi Russolo con il suo "intonarumori", gran macchina produttrice di fragori "urbani", sostituirà alle "vecchie" armonie musicali i nuovissimi suoni della città industriale. Nel suo manifesto *L'arte dei rumori* (11 marzo 1913) scrive infatti: "Beethoven e Wagner ci hanno squassato i nervi e il cuore per molti anni. Ora ne siamo sazi e godiamo molto di più nel combinare idealmente i rumori di tram, di motori a scoppio, di carrozze e di folle vocianti, che nel riudire, per esempio 'L'Eroica' o 'La Pastorale'". E poche righe oltre celebra "la respirazione ampia, solenne e bianca di una città notturna", di una "capitale moderna [in cui si distinguono] i risucchi d'acqua, d'aria o di gas nei tubi metallici, il borbottio dei motori che fiatano e pulsano con una indiscutibile animalità, il palpitare delle valvole, l'andirivieni degli stantuffi, gli stridori delle seghe meccaniche, i balzi dei tram sulle rotaie, [...] il fragore delle saracinesche dei negozi, le porte sbatacchianti, il brusio e lo scalpiccio delle folle, i diversi frastuoni delle stazioni, delle ferriere, delle filande, delle tipografie, delle centrali

Morning in the Workshop). And the 'future futurists', who were to sing the myths of modernity from 1910 onwards, were still stuck in the furrow of socialist divisionism in the first decade of the 20th century, from where they recounted the unease and unrest of a society in furious transformation.

Upon the unfolding of the new century, Milan (where all the painters were to congregate except Balla, who lost no time in moving from Piedmont to Rome) was on its way to becoming a metropolis. The first big factories sprang up, and attracted more and more new inhabitants from the surrounding countryside, causing the city to spill over into the urban peripheries of apartment blocks, factories and workshops, of which the most enthusiastic interpreter was Boccioni.

Transformations as radical as this don't take place without trauma. For the working masses, these were difficult years, and it was only with fatigue that they integrated into the urban fabric. Conflicts and disorder flared up, and our painters, as 'future futurists' and 'neo-futurists' (in 1910-1911), documented them in their paintings, which still showed the signs of divisionism. After the images bustling with energy of the brand new suburbs, between 1910 and 1911 Boccioni painted *Retata*, *Baruffa* (Round-up, Scuffle) and the famous *Rissa in Galleria* (Brawl in the Gallery). In 1911, Luigi Russolo painted *La rivolta* (The Revolt), and in the same year Carlo Carrà produced *I funerali dell'anarchico Galli* (The Funeral of Galli the Anarchist). In Rome, in the meantime, Balla had been producing painful masterpieces as early as 1902, such as *Fallimento* (Bankruptcy), and, shortly afterwards *La giornata dell'operaio* (The Worker's Day).

Milan & Berlin 1910-1914: the Metropolis Triumphant

In the mature years of futurism, all those artists were to be irremediably seduced by the city — indeed, by the metropolis — no longer seen as a place of social conflict, but as a symbol and emblem of modernity, with its new means of transport, the excited rhythm of its days, the fast pace of its industrious inhabitants, the multitudes of workers, the electric light that illuminated the darkness of the night and made the citizens nocturnal — all these were the divinities worshipped by the futurists in their works. Claiming a close relationship between art and life, they incorporated the

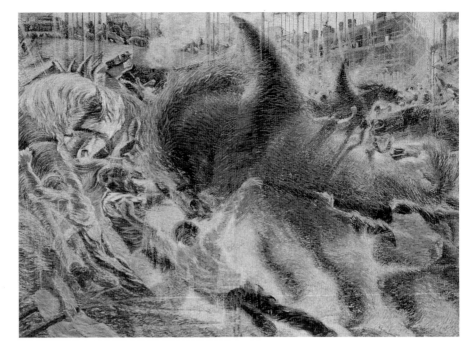

- 5 -

- 5 -
Umberto Boccioni, *La città che sale*, 1910. New York, Museum of Modern Art

elettriche e delle ferrovie sotterranee".
L'identico fervore, tradotto in manifesti e in un impegno a vasto raggio sui più diversi registri espressivi (proprio come i futuristi: dalla grafica al teatro, dal cinema alla musica) si manifesta negli stessi anni fra gli espressionisti tedeschi. Dopo l'ubriacatura naturalistica della loro prima stagione (dal 1905 al 1910-1911: gli anni della *Naturutopien* praticata dai membri della Brücke), a partire dal 1911, quando alcuni di loro si trasferiscono a Berlino, trasformano radicalmente il registro della loro pittura: "Le luci della città moderna e il movimento delle sue strade", conferma Ernst Ludwig Kirchner, "sono per me un continuo stimolo che sempre si rinnova".
Berlino era la città tedesca che più di ogni altra aveva mutato di pelle nell'ultimo trentennio dell'Ottocento: dopo l'unificazione della Germania, nel 1871, era diventata la capitale culturale ed economica del Paese, tanto che nel 1910 contava un milione e 400 mila abitanti, contro i 170 mila di un secolo prima. Innumerevoli nuovi edifici ne avevano trasformato il volto, mentre la miseria dei sobborghi operai generava le stesse disparità crudeli e gli stessi conflitti sociali che segnavano tutte le metropoli del tempo, spingendo tra l'altro sulle strade una moltitudine di giovani donne. Kirchner – di tutti gli espressionisti tedeschi certo il più sedotto dal mito della metropoli – fa delle prostitute le protagoniste di tanti suoi dipinti, tutti straordinariamente affini all'*Idolo moderno* di Boccioni non solo per il soggetto ma soprattutto per l'identica cromia, resa stridula dall'illuminazione elettrica e dal trucco aggressivo e volgare delle protagoniste. Allo stesso modo celebra i nuovi orizzonti urbani in dipinti come *Potsdamerplatz*, 1914, *De Belle-Alliance-Platz*, 1914, *La porta di Brandeburgo*, 1915 o il magnifico, precoce, *Nollendorfplatz*, del 1912, in cui quattro tram e una folla di figurette scheletrite, di cui si indovina la concitazione, convergono verso un incrocio berlinese immerso in una luce di un giallo avvelenato. Il tutto con una prospettiva impervia e una composizione giocata su diagonali ardite che creano una singolare consonanza con *Piazza del Duomo* a Milano, dipinto nel 1910 dal nostro Carrà appena convertito al futurismo. Kirchner predilige dunque il palcoscenico della città e con i suoi tratti, divenuti ora convulsi e frenetici, secchi e spezzati, indaga il senso di euforica, tossica alienazione indotto dalla vita metropolitana.

Rispetto al fervoroso ottimismo dei futuristi, lui guarda con qualche sgomento alla vita di città, frenetica e oppressa dall'anonimato, ma ne è al contempo visibilmente sedotto: attratto e respinto come da un serpente. Tuttavia, se Kirchner è, come si è detto, il cantore più efficace della metropoli, negli stessi anni anche Eric Heckel, Karl Schmidt-Rottluff (e il più visionario e apocalittico di tutti, Ludwig Meidner, lui da tempo a Berlino) passano dai selvaggi orizzonti del Baltico e dei laghi intorno a Dresda agli *skyline* urbani e ai ritratti dei loro abitanti, modernamente nevrotici e disturbati. E negli stessi anni d'anteguerra Otto Dix e George Grosz, allora agli esordi, dipingono, ognuno a proprio modo, vedute urbane plumbee, sconvolte e apocalittiche, o scene convulse di risse e pestaggi, anticipando temi e modi del loro lavoro degli anni a venire.

Germania, dopo la Grande Guerra: la metropoli "cannibale"
Eredi degli espressionisti, ma eredi rivoltosi e ribelli (parricidi quasi), sono proprio i Dada berlinesi, Otto Dix e George Grosz più d'ogni altro, che spargono sul mito espressionista della metropoli, già in parte cariato, gli acidi corrosivi scaturiti dalla carneficina della Grande guerra.
Molti degli espressionisti tedeschi, al pari dei futuristi, avevano creduto che la guerra potesse rappresentare un fatale quanto salutare rinnovamento per l'Europa. Parecchi di loro (August Macke e Franz Marc, del Blaue Reiter, e poi Kirchner, Heckel e Max Beckmann, e perfino Dix e Grosz, allora giovanissimi) si erano arruolati volontari, proprio come Boccioni, Marinetti, Sant'Elia, Sironi e tanti altri futuristi: dall'una e dall'altra parte ci sarebbero state perdite dolorose (Marc e Macke, e i nostri Boccioni e Sant'Elia) e, di fronte all'orrore della realtà, l'entusiasmo nelle virtù palingenetiche della guerra li avrebbe ben presto abbandonati, lasciando per di più ai tedeschi, a conflitto concluso, una Germania sconfitta, in preda a una drammatica crisi economica sfociata nella rivoluzione del 1918. Nel volgere di un anno questa avrebbe ceduto il passo al nuovo "ordine" della Repubblica di Weimar, che inaspettatamente avrebbe adottato l'espressionismo come propria cifra culturale, dedicandogli addirittura una nuova ala della Nationalgalerie, inaugurata sin dall'agosto del 1919.
Né Dix né Grosz, tuttavia, che erano

ceaseless dynamism of the metropolis and the rhythms of its life into their paintings ("can we remain insensitive to the frantic activity of the great capitals, the brand new psychology of living by night, the febrile figures of the *viveur*, the *cocotte*, the *Apache*, the alcoholic?" they wrote in the *Manifesto dei pittori futuristi*, signed by Boccioni, Carrà, Russolo, Balla and Severini, and dated 11th February 1910). Enthusiastic, fascinated by the myth — which is a remnant of the 19th century, if you think about it — of progress, they played leading roles in that 'universal dynamism' whose first secrets had just been revealed by science.

Led by F.T. Marinetti, they all sang the praises of the new idol, speed, incarnated by the conveyances that streaked along the streets and through the skies of the metropolis. The "enormous double-decker trams that jolt along, resplendent in multicoloured lights" extolled by Marinetti in the founding manifesto of futurism in 1909, the motorcycles, cars, the "torrid breast" and "explosive breath", more beautiful "than the *Nike* of Samothrace", the trains that snake, puffing, into the stations, the frail planes circling in the sky, all these are the new myths, the myths of modernity. And where is their chosen place, if not the metropolis? Marinetti made the point with his usual shrill, visionary tones in a passage from the founding Manifesto, the syncopated rhythms of his prose a true hymn to the industrial metropolis: "We sing the great crowds agitated by their labour, pleasure and uprising. We sign the multicoloured, polyphonic tides of revolution in the modern capitals. We sing the vibrant nocturnal fervour of the arsenals and the shipyards blazing with violent electric moons, the greedy stations as they devour the smoking serpents, the workshops suspended from the clouds by the twisted wires of their smoke, the bridges like giant gymnasts straddling the rivers, flashing in the sun like the blades of knives, the adventurous steamers smelling the horizon, the wide breasted locomotives pounding the rails like enormous steel horses bridled with pipes, and the gliding flight of the planes, their propellers flapping at the wind like a flag, which seem to applaud like an excited crowd". And while the painters made the metropolis and its emblems the subjects of their most successful works, the musician (and painter) Luigi Russolo with his *intonarumori* (intoner of noise), a big machine that reproduced the urban din,

replaced the old musical harmonies with the brand new sounds of the industrial town. In his manifesto *L'arte dei rumori* (The Art of Noise), 11th March 1913, he wrote "Beethoven and Wagner have interfered with our nerves and heart for many years. Now we've had enough, and we'd rather hear the noise of trams, internal combustion engines, carriages and the clamouring crown than listen yet again to Eroica or the Pastoral Symphony". A few lines further on, he celebrates "the free, solemn, blank breathing of a city by night", a "modern capital [in which we make out] the rush of water, air and gas in metal pipes, the rumble of engines that gasp and pulse with an undeniably animal urgency, the clatter of valves, the coming and going of pistons, the squeal of mechanical saws, the leaping of the trams on the rails, [...] the rattle of the shutters of shops, the slamming of doors, the murmur and shuffling of the crowds, the assorted dins in the stations, the iron foundries and weaving mills, the printing presses, the power stations and underground railways".

This same fervour, transformed into manifestoes and a broad ranging commitment over a wide variety of expressive registers — just like the futurists, from graphics to the theatre, the cinema to music — was to be seen at the same time among the German expressionists. After the naturalist inebriation of their first season (from 1905 to 1910-11, the years of *Naturutopien* practised by the Brücke members), from 1911 onwards, when some of them moved to Berlin, they radically transformed the register of their painting. In the words of Ernst Ludwig Kirchner, "The lights of the modern town and the movement on its streets are a constantly renewable stimulus for me".

Berlin more than any other German city changed its skin in the last thirty years of the 19th century. After the unification of Germany in 1871, it had become the cultural and economic capital of the country. By 1910, it had 1,400,000 inhabitants, as against the 170,000 of a century earlier. Countless new buildings had transformed its face, while the misery of the workers' quarters led to the same cruel disparity and social conflicts typical of all the big cities of the time, which forced a large number of young women onto the streets. Kirchner — who of all the German expressionists was undoubtedly the one most seduced by the metropolitan myth — made prostitutes the subject of many

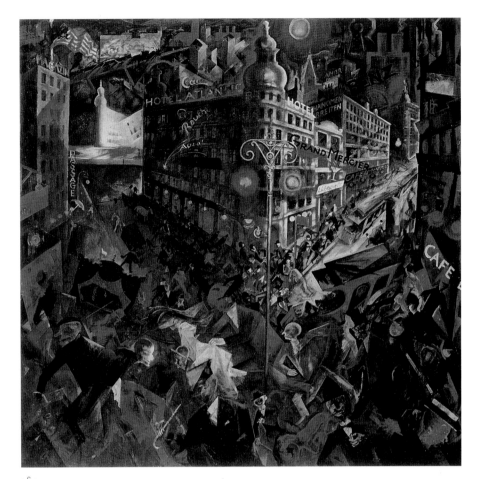

- 6 -

accesi sostenitori del partito comunista e della rivoluzione, accettarono il nuovo ordine: lo sberleffo atroce e la rivolta radicale del dadaismo, giunto a Berlino da Zurigo già nel 1917, offrirono loro un linguaggio adeguato per esprimere tutto il loro disgustato furore. In Dix, dopo i dipinti di guerra, deflagranti nei contenuti, nelle forme e nel colore, ecco che la città diventa il macabro scenario per parate di uomini mutilati, sfregiati, sfigurati dalle bombe, veri relitti umani cui si affiancano esemplari di un'umanità abbietta, degradata, fatta di assassini, stupratori, vecchie prostitute. La stessa umanità abita le opere crudeli di Grosz, che in questi anni dipinge città come gironi infernali, immerse in bagliori da altoforno, strade invase da una folla tumultuante o attraversate da laide figure di borghesi dall'aspetto suino, da oscene prostitute discinte, da assassini insanguinati. Fu un breve, feroce e arroventato intermezzo, quello dadaista, che per entrambi (ma non solo per loro) sarebbe sfociato nei climi glaciali, apparentemente impassibili, ma violentemente turbati e altrettanto crudeli, della Nuova Oggettività.

La metropoli – Berlino –, simbolo del "nuovo ordine" germanico e dunque tra-

sformata ancora una volta in una bolgia infernale abitata da ogni sorta di sordidezza, è nuovamente al centro della loro pittura, che si è fatta ora attenta, però, non alle emozioni ma alla "cosa", all'"oggetto", al "dato reale", al "fatto". Scriveva Leonhard Frank: "poeti molto noti cercano i loro soggetti nell'India o nel passato o nel futuro. Fuggono il presente, e ciò è contro i poeti. *In ogni metro quadrato di terreno a Berlino è contenuto tutto il mondo*". E Berlino torna, inesorabile, con i suoi casamenti, i suoi mutilati, i suoi reietti, le sue puttane imbellettate (spesso seviziate e assassinate), nei dipinti di Dix e di Grosz; nelle tele dolenti di Max Beckmann e in quelle, impassibili e ceree, di Christian Schad, superbo e osceno tassidermista della realtà; nei disegni di Carl Hubbuck, cantore di temibili virago dai lunghi seni pendenti, più soldatesse che prostitute, e nelle scene di strada di Rudolf Schlichter, nelle cui agghiacciate vedute urbane, fra i palazzi e i lampioni, si alzano inopinatamente altissime forche. Per non parlare delle città viscide e bituminose, fosche e negromantiche, di Franz Radziwill.

Giovanni Testori, che più di ogni altro ha saputo distillare i succhi velenosi di questa forma di realismo esacerbato e *noir*, ha individuato in quella "sfilata d'asperrime atrocità e di levigatissime orrendezze" il ritratto fedele di una società "avida, efferata, maleodorante di crimini", per la quale i maestri della Nuova Oggettività avrebbero approntato, con la loro pittura, "un'immensa bara di nichel e cristallo; un atroce e sanguinante frigorifero da *abattoir*, in cui [essa] poté collocarsi, turpe, canagliesca e assassina, e ibernarsi così in sempiterno memento".

Milano tra le due guerre: elegia per una metropoli

L'Italia esce dalla Grande Guerra nel gruppo dei vincitori ma anch'essa ferita, stremata. E sarà proprio sulle rovine fisiche, economiche e morali della guerra che potrà allignare il seme avvelenato del fascismo: avvelenato in ogni altro ambito, fuorché in quello delle arti, visto che gli anni venti e trenta, contrariamente a quanto si suole ripetere, sono ricchi di fenomeni culturali anche molto innovativi (si pensi all'astrattismo che gravitava intorno alla galleria milanese del Milione, dove tra l'altro nel 1935 si tenne una mostra di Kandinsky) o aperti all'arte straniera (come i pur modesti "Sei di Torino"). Inutile qui ricordare che la politica

of his paintings, all showing an extraordinary affinity with Boccioni's *Idolo moderno*, not only because of the subject matter, but above all in the colours, rendered strident by the electric light and the aggressive, vulgar make-up of the women. In the same way, he celebrated the new urban horizons in such paintings as *Potsdamerplatz*, 1914, *De Belle-Alliance-Platz*, 1914, *The Brandenburg Gate,* 1915, and the magnificent, precocious *Nollendorfplatz*, 1912, in which four trams and a crowd of skeletal figures, whose excitement we can imagine, converge towards a Berlin crossroads in a poisonous yellow light, all in an impervious perspective and a composition based on the urgent diagonals that create a strange similarity with *Piazza del Duomo* in Milan, painted in 1910 by a Carrà newly converted to futurism. Kirchner therefore favours the stage of the city, with its features become convulsed and frantic, dry and cracked. He explores the sense of euphoria and the toxic alienation induced by metropolitan life.

With respect to the fervid optimism of the futurists, he looked on life in the city, frantic and oppressed by anonymity, with a certain dismay, but at the same time he was visibly seduced by it, attracted and repelled, as if by a snake. But if Kirchner is the most effective singer of the praises of the metropolis, in those same years Eric Heckel, Karl Schmidt-Rottluff (and the most visionary and apocalyptic of them all, Ludwig Meidner, who had been in Berlin for some time) also moved from the wild horizons of the Baltic and the lakes around Dresden to the urban skylines and the portraits of their inhabitants, neurotic and disturbed in the modern way. In those pre-war years, Otto Dix and George Grosz, in the early years of their careers, each in his own way painted leaden urban panoramas, devastated and apocalyptic, or convulsive scenes of brawls and assaults, anticipating the themes and methods of their work in the years to come.

Germany after the Great War: the Cannibal Metropolis
Heirs of the expressionists, but revolutionary and rebellious heirs — almost parricides — were the Dadaists of Berlin, Otto Dix and George Grosz more than any others, who poured the corrosive acids released by the slaughter of the Great War on the already partly decayed expressionist myth of the metropolis.
Many of the German expressionists, like the futurists, had believed that the war might represent a fatal though timely renovation for Europe. Several of them (August Macke and Franz Marc of the Blaue Reiter, and Kirchner, Heckel and Max Beckmann, and even Dix and Grosz, still very young) had volunteered, just like Boccioni, Marinetti, Sant'Elia, Sironi and many other futurists. There were to be painful losses on both sides (Marc and Macke, and the Italians Boccioni and Sant'Elia), and in the face of the horror of reality, the enthusiasm for the cleansing virtues of war soon abandoned them, the Germans especially, as the end of the conflict saw a defeated Germany prey to a dramatic economic crisis which led to the revolution of 1918. Within the space of a year this would make way for the new 'order' of the Weimar Republic, which unexpectedly adopted expressionism as its own cultural emblem, even to the point of dedicating a new wing of the Nationalgalerie to it, which opened in August 1919.

Neither Dix nor Grosz, however, who were enthusiastic supporters of the communist party and the revolution, accepted the new order. The withering scorn and radical revolt of Dadaism, which came to Berlin from Zurich in 1917, offered them a suitable language to express their disgusted fury. In Dix's post-war paintings with their explosive content in form and colour, the city became the macabre setting for parades of mutilated men, defaced and disfigured by the bombs, human relics, seen alongside examples of a vile humanity, degraded bands of murderers, rapists and old prostitutes. That same humanity inhabits the cruel paintings of Grosz, who in those years painted cities as infernal spheres, immersed in the flames of a blast furnace, their streets invaded by a howling mob or crossed by foul middle classes figures with the faces of pigs, obscene, scantily dressed prostitutes, and blood-stained murderers. The Dadaist period was a brief, ferocious, red-hot interlude, which for both artists — but not only for them — was to lead to the glacial, apparently impassable, but violently disturbed and equally cruel, images of the new objectivity.

The metropolis — Berlin — symbol of the new German order, and therefore transformed once again into an infernal bedlam inhabited by all kinds of sordidness, was once again at the centre of their painting, but which now focused more on things, objects, reality and facts than on emotions. As Leonhard Frank

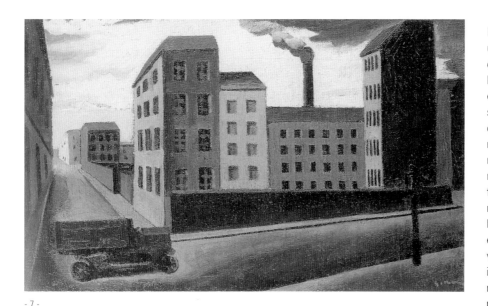

- 7 -

artistica del regime, improntata almeno
fino al 1938 a una notevole tolleranza
(anche per evidenti ragioni di opportuni-
smo), godette dell'influsso benefico di
una personalità di grande cultura, oltre-
ché di formazione e gusti internazionali,
come Margherita Sarfatti. E fu proprio in
contemporanea con l'affermarsi del
fascismo che a Milano prese vita la sta-
gione del "Novecento" sarfattiano, den-
sa di eccellenti artisti e dominata da un
gigante di statura europea come Mario
Sironi.

Della Milano industriale, che conserva il
primato conquistato prima della guerra,
Sironi era già da qualche tempo l'inter-
prete più commosso, capace di compor-
re, con i suoi cicli di dipinti degli ultimi
anni dieci e dei primi anni venti, un
autentico poema metropolitano, rimasto
insuperato nell'arte, non solo italiana, del
secolo passato.

Sironi aveva del resto la vocazione del-
l'architetto e, se la devastante "melan-
cholia" che lo accompagnò per l'intera
vita e che lui pudicamente chiamava "la
faccenda dei nervi" non gliel'avesse
impedito, avrebbe concluso i corsi d'in-
gegneria al Politecnico di Roma, dove si
era iscritto sulle orme del padre scom-
parso prematuramente, che era stato
ingegnere del Genio. Che si sentisse
"costruttore" prima che pittore lo prova-
no del resto gli autoritratti dei primi anni
venti, in cui invariabilmente si ritrae con
le vesti e gli attributi dell'architetto: e, se
è vero che si tratta di composizioni intes-
sute di valori simbolici, in cui egli si pro-
pone come architetto-demiurgo di un
nuovo ordine sociale, è ugualmente inne-
gabile che esse rispecchino anche una
precisa vocazione esistenziale.

Il paesaggio d'elezione di Sironi è quello
urbano. Asfalto, cemento, acciaio: sono
questi i suoi materiali preferiti, i materia-
li della modernità. Lui del resto, dopo gli
esordi divisionisti nei primissimi anni del
secolo, allievo di Giacomo Balla a Roma
con Severini e Boccioni, nel 1912 si era
riavvicinato agli amici di un tempo, ade-
rendo al futurismo ed entrando poi addi-
rittura a far parte del suo Direttorio. Del
futurismo sposò inevitabilmente l'opzio-
ne metropolitana: musa e oggetto del-
l'arte futurista, la città nuova, industriale
era un tema in perfetta sintonia con la
vocazione di Sironi, che prese a tradurla
in un agglomerato di densi blocchi ste-
reometrici dalle prospettive sghembe e
precipiti. Naturalmente il suo era un
futurismo del tutto personale, estraneo,
se non in rarissimi casi, al vivido colori-
smo dei compagni d'avventura. Anche in
questi anni la sua tavolozza è abitata
solo da colori foschi e cupi, perfetta-
mente in tono con i suoi volumi scabri,
netti, che già dal 1915-1916 si traducono
in casamenti tetragoni, sul cui sfondo
volano (o precipitano) i gracili aerei della
Grande guerra o sfrecciano i suoi *Ciclisti*
e *Motociclisti*, in groppa alle "macchi-
ne" della modernità. Ma è a partire dal
1919-1920, al tempo del suo definitivo
trasferimento a Milano, che quelle case
silenziose diventano per qualche tempo
le sole protagoniste della sua pittura,
ordinate nei ranghi serrati dei suoi *Pae-
saggi urbani*. E se non va dimenticato
che proprio negli anni venti, quando si
ritrae nelle vesti d'architetto o quando
(più avanti nel decennio), nei dipinti di
tono più celebrativo, inneggia al ruolo
dei nuovi "costruttori", Sironi parla nel
linguaggio sonoro dell'architettura vitru-
viana, tuttavia è proprio nei *Paesaggi
urbani* che la critica individua da subito
la sua cifra più personale. Nei loro toni
rochi e bassi c'è chi (come Emily Braun
nel suo volume *Mario Sironi. Arte e poli-
tica in Italia sotto il fascismo*) ha visto
una denuncia sociale, una volontà di
stigmatizzare le condizioni del proletaria-
to urbano. A noi pare invece (con Claudia
Gian Ferrari e molti altri esegeti sironia-
ni) che con questi casamenti desolati e
disadorni, bucati dai fori irreggimentati
delle nere finestre, intervallati dai fumi
delle ciminiere, attraversati dai fasci
lucenti delle rotaie dei tram, Sironi voglia
invece intonare una dolente elegia sulla
condizione umana. Senza contare che
spesso, poi, a questi dipinti silenziosi,
deserti, in cui i temi del futurismo si sal-

wrote, "well know poets seek out their subject matter in India, or in the past or the future. They escape from the present, and that goes against them. *The entire world is contained in every square metre of land in Berlin*". And Berlin returned, inexorable, with its blocks of flats, its wounded, its rejects, its made-up whores — often raped and murdered — in the paintings of Dix and Grosz, in the painful canvases of Max Beckmann and the impassive, waxen works of Christian Schad, splendid, obscene taxidermist of reality, and in the drawings of Carl Hubbuck, with his frightening viragos and their long, dangling breasts, soldiers more than prostitutes, and in the street scenes of Rudolf Schlichter, in whose terrifying urban views among the buildings and the lampposts tall gallows unexpectedly rise up. Not to mention the slimy, tarry cities, dark and ghostly, of Franz Radziwill Giovanni Testori, who more than any other was able to distil the poisonous juices of this form of exacerbated, black realism, saw in that "parade of bitter atrocities and smooth horrors" the faithful portrait of a society that was "avid, savage, and stinking of crimes", for whom the painters of the New Objectivity had prepared an "immense glass and nickel coffin, an atrocious, bloody fridge from an abattoir, in which they could assemble, shameless, villainous and murdering, and hibernate as an eternal reminder".

Milan between the Wars: Elegy for a Metropolis
Italy emerged from the Great War among the group of the victorious, but it too was wounded and exhausted. And it was on the physical, economic and moral ruins of the war that the poisoned seed of fascism would grow, poisoned in every sphere of life except in art, because, contrary to what we are so used to hearing, the twenties and thirties were rich in cultural phenomena, some of them highly innovative (such as that abstractism that gravitated around the Milione gallery in Milan, where an exhibition of the works of Kandinsky took place in 1935) and open to foreign art (such as the admittedly modest Turin Six). There's no point in reminding ourselves here that the artistic policy of the regime, which at least up to 1938 had been remarkably tolerant (for clearly opportunist reasons, among others), was able to take advantage of the presence of the highly cultured Margherita Sarfatti, with her international education and tastes. It was at the same time as the rise of fascism that her 'Twentieth Century' season came to life, dense in excellent artists and dominated by a giant of European stature, Mario Sironi.

In the Industrial Milan, which retained the position it had conquered before the war, Sironi had for some time been the most moving interpreter, capable of creating a genuine metropolitan poem in his cycles of paintings from the end of the second and the start of the third decade, which were never bettered, in Italy or elsewhere, in the twentieth century.

Sironi also had the vocation of an architect, and if the devastating melancholy that accompanied him throughout his life, which he modestly referred to as "that thing with my nerves" had not held him back, he would have finished his engineering course at the Rome Polytechnic, where he enrolled in the footsteps of his father, who had been in the Engineer Corps and died prematurely. That he regarded himself more as a constructor than a painter is borne out by his self-portraits from the early twenties, in which he invariably appears in the clothing and attitudes of an architect. And even though these compositions are rich in symbolism, and he appears in them as an architect and creator of a new social order, it is also impossible to deny that they reflect a precise existential vocation.

Sironi's chosen landscape was urban. Asphalt, concrete and steel were his favourite materials, the materials of modernity. After his divisionist period at the very start of the century, as a follower of Giacomo Balla in Rome with Severini and Boccioni, in 1912 he went back to his earlier friends, became an exponent of futurism and even went so far as to enter its ruling body. Inevitably, he espoused futurism's metropolitan option. The muse and subject matter of futurist art, the new, industrial city, was perfectly in tune with the vocation of Sironi, who transformed it into a series of dense, voluminous blocks with crooked, precipitous perspectives. Naturally, his was an entirely personal, futurism, which only very rarely made use of the vivid colours of his fellow adventurers. In those years too, his palette was inhabited only by dark, gloomy colours, perfectly in tone with his rough, clear-cut volumes, in whose backgrounds the frail aircraft of the Great War fly (or fall to earth), or his *Ciclisti* and *Motociclisti*

dano con le atmosfere immote e sospese della metafisica, egli conferisce una solennità che dall'elegia trapassa all'epica, in una celebrazione quasi sacrale di quell'"uomo" che è solo in apparenza assente dai suoi scenari, ma che è invece più che mai presente attraverso i segni con cui ha plasmato, nel bene e nel male, il paesaggio della modernità.

Con Sironi chiudiamo il lungo percorso cronologico, necessariamente condotto per *exempla*, che abbiamo avuto l'ambizione di trattare in queste pagine. Nessuno più di lui e nessuno dopo di lui, fino alle soglie della seconda guerra mondiale, saprà infatti cantare la metropoli industriale con la stessa partecipazione. E solo dopo il cataclisma della guerra tutto cambierà. Ma quella è un'altra storia: la storia di questa mostra.

dash around astride the machines of modernity. But it was from 1919-1920 onwards, following his move to Milan, that those silent houses were to become the only figures in his paintings, lined up in close ranks in his *Paesaggi urbani* (Urban Landscapes). And while we should not forget that it was in the twenties, when he painted himself dressed as an architect or when — later on in the decade — in his paintings of a more celebratory tone, he sang the praises of the new 'builders', that Sironi spoke in the sonorous, classical language of the architecture of Vitruvius; but it was with his *Paesaggi urbani* that the critics immediately identified his most personal touch. In their low, hoarse tones, some critics, such as Emily Braun in her *Mario Sironi. Art and Politics in Italy under Fascism*, saw a social denunciation, a desire to stigmatise the conditions of the human proletariat. We, on the other hand, along with Claudia Gian Ferrari and many other interpreters of Sironi, believe that with these desolate, unadorned blocks of flats, perforated by their regimented holes of black windows, fouled by the smoke from the factory chimneys, crossed by the shining strips of the tram rails, Sironi wanted to sing a painful elegy on the human condition. And we should not forget that he often gives these silent, deserted paintings, in which the themes of futurism merge with the motionless, suspended atmospheres of metaphysics, a solemnity which goes from the elegiac to the epic, in a celebration of that 'man' who is only apparently absent from his scenes, but who is actually more present than ever, through the signs that, for better or worse, modernity has planted upon him.

With Sironi, we close the long chronological journey we ambitiously aimed to cover in these pages. Nobody more than him, and nobody after him, up to the threshold of the Second World War, was able to sing the song of the industrial metropolis with the same involvement. And it was only after the cataclysm of that war that everything was to change. But that is a different story — the story of this exhibition.

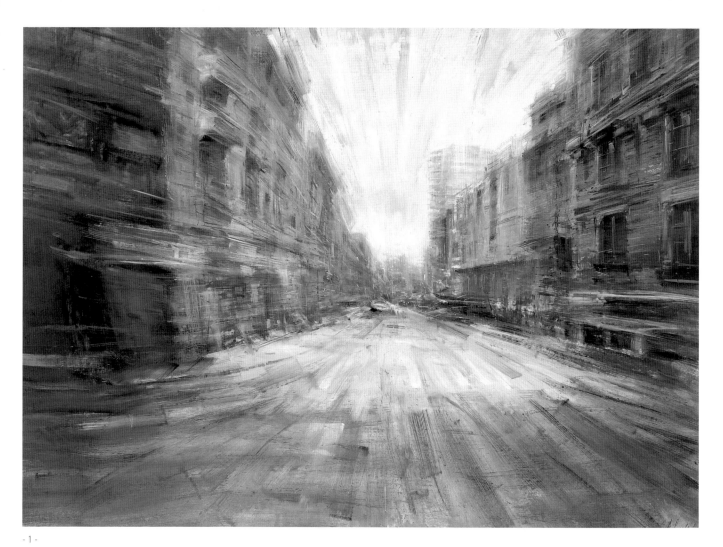

Pianeta 2006

Planet 2006

Marco Di Capua

Stai andando in macchina, voglio dire che sei proprio lì nella tua auto e che corri, corri? Beh insomma, nei limiti, perché sei in città, ma soprattutto fai una cosa: ti guardi intorno. Fai esattamente quello che raccomandavano quei due sulla Linea B del pensiero moderno (Baudelaire & Benjamin): guardi a casaccio, ti perdi e ti ritrovi e ciò ti piace così tanto che per ritrovarti hai imparato a perderti da dio. Solo che loro guardavano e camminavano: il bighellone senza meta andava a piedi, e magari anche tu continuerai a farlo, per sempre, perché è bellissimo... Però adesso sei in auto, e la città che ti scorre attorno fila via nei riquadri dei finestrini, davanti e di lato, e anche dietro, perché a un certo punto guardi nello specchietto retrovisore e c'è quello, un tizio in tuta fosforescente, uno che trascorre i pomeriggi in qualche centro commerciale, non so se mi spiego, al centro della strada, immobile tra due ali di caseggiati e ti fa un brutto gesto perché a momenti lo mettevi sotto: tu lo stai guardando senza che lui nemmeno lo sappia. Ora: qualsiasi sia l'idea che uno si può fare dell'arte che va in città, è una roba simile a quella che adesso mi viene in mente: tutto è fluido, scorre soprapensiero (un termine come flessibilità passa volentieri dall'infamare il mondo della produzione e del lavoro all'habitat, non senza angoscia, e i luoghi percepiti come peripezia mobile, come viaggio, come un soprassalto di esotismo, perché ogni arte al suo fondo è esotica, qui generano la presenza del grande Kentridge), tutto è visto senza che a te ti si veda, nessuna

idea certa, stabile, solida, un cocktail di aggressività e di pace, frammenti, pezzi, detriti, relitti, ritagli, magari moltiplicati all'infinito (come per Gilbert & George) ma mai più, dico mai più che si dica tutto, che questa è *tutta* la città (dov'è il confine, la linea tracciata per terra? Chiedetelo a quelli della *banlieue* parigina da quale punto in poi va bene gettare molotov), una felicità difficile a esprimersi, un'euforia tenuta dentro, il caos, un profilo netto, una forma astratta e perfetta, un'architettura insensata (qualcuno l'ha pensata *contro* di te), un traliccio che taglia il cielo con una certa purezza, il bip rosso di un allarme, un bersaglio gigante, la paura... Nei protettorati dell'impero, oltre ai prodotti commerciali e alle mode, tempo un paio d'anni, arriva anche la paura, stanne certo. Tra l'Hiroshima di Rainer, primo massacro in Grande Stile americano, e i fiori di De Maria varchi la porta che c'è tra un dolore, una ferita e la sua metabolizzazione in energia positiva, la sua cauterizzazione ben riuscita. Uno scoppio, e un silenzio felice. Così tra la cupa torre in fiamme di Fetting e quelle di Bajevic c'è lo scherzo che ci tira la storia quando trasforma una premonizione, un brutto sogno, in un fatto. L'arte è rannicchiata tutta in quei *tra*. Anche questa mostra: fa ruotare le sue componenti come falene attorno a quella semplice e smisurata preposizione.

Parentesi: Dresda distrutta, ricostruita in parte con l'aiuto dei quadri di Bellotto, e Guernica vendicata e resa indimenticabile da Picasso ci dicono che c'è una certa relazione (risarcimento danni? trasfigurazione? somministrazione di un antiemorragico?) tra lo spirito di distruzione, le città e l'arte... Qui in mostra immaginatela, in sospeso, l'opera *mancante* per eccellenza: della sterminata moviola, dell'epica anonima che ha immortalato (si dice così, no?) nel 2001 il crollo delle Twin Towers a New York ci è arrivato tutto, o quasi, perché c'è di sicuro, sepolto sotto le macerie, pura cenere, film in fumo, il video (amatoriale, si dice così, no?) di chi, quella mattina, se ne stava lì in santa pace e voleva riprenderlo dall'alto il panorama (mozzafiato, si dice così, no?) e così ha visto nel suo obiettivo il muso di un aereo che gli veniva addosso. Mamma mia. Indescrivibile. Quel video c'è. C'era. Puoi giurarci. Chiusa parentesi.

La città è un magnete irresistibile per gli artisti. È come un pianeta metallico, pietroso, ostile. Forse pericoloso. Del tipo: ci sarà ossigeno lassù? Tuttavia la sua

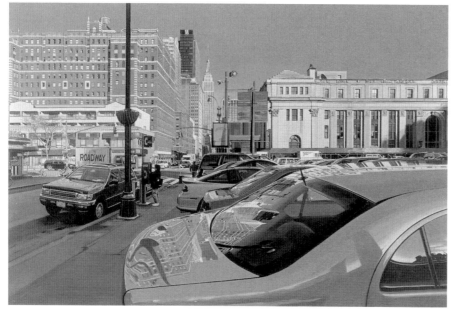

You are in your car, but are you really speeding? Well, maybe, but within limits, because you are in the town, but one thing you do is look around you, you're doing exactly what those two travellers in modern thought, Baudelaire and Benjamin, suggested — looking around, losing yourself, to the point where the only way to rediscover yourself is to get lost. The only thing is that they looked around while they were walking, which is something that you might do too, from time to time. But the fact is that you're in your car, and you see the city move past through the windows, in front, to the side, and behind as well, in your rear view mirror, a guy in bright overalls, who spends his afternoons in some shopping centre or other, standing in the middle of the road between two rows of buildings, making an obscene gesture at you because you nearly ran him over. And you are looking at him without his knowing.

Whatever idea you might have of art in the city, it is something like that this that springs to my mind now, in which everything is fluid, you are lost in thought (a word like flexibility suggests itself when you think of the world of work and productivity, of places seen in motion, with a hint of exoticism, because in the end all art is exotic, and here we feel the presence of the great Kentridge), you can see everything without being seen, and there are no certain, stable, solid ideas, a cocktail of aggression and peace, fragments, parts, detritus, relics, cuttings, multiplied to infinity, perhaps, as for Gilbert & George, but never say again that this is *all* the town (where is the boundary, the line drawn on the ground? Ask the people of the outskirts of Paris at which point it is OK to throw petrol bombs), a happiness that is difficult to express, a euphoria that you keep inside, chaos, a clear profile, an abstract, perfect form, foolish architecture (these are thoughts that someone has had *about* you), a pylon that cuts through the sky with a certain purity, the red beep of an alarm, a giant target, fear ... In the protectorates of the empire, beyond commerce and fashion, fear will come too, in a couple of years or so, you can be sure of that. Between Rainer's Hiroshima, the first massacre in grand American style, and the flowers of De Maria, you pass through the door that marks the space between a pain and a wound and their metabolising into positive energy, their

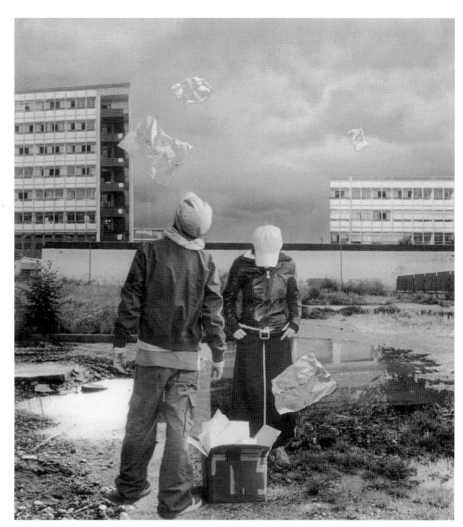

- 4 -

- 3 -
Richard Estes, *Marlborough Monaco
Looking East on 31ˢᵗ from 8ᵗʰ Avenue*, 2002

- 4 -
Botto e Bruno, *In a suburban house*, 2003. Madrid,
Galeria Olivia Arauna

- 5 -

- 6 -

- 7 -

- 8 -

forza d'attrazione resta invariabile, è ancora enorme: non la molleranno mai una scena così. Su quel pianeta atterreranno sempre. Piantando bandierine, scattando foto, puntando telecamere, prendendo appunti, lasciando orme. Come potrebbe essere diversamente? Stiamo alle cose fondamentali, per favore: se Dio ha creato il cielo e la terra, l'uomo ha creato le città. Occhio a ciò che è *essenziale*: gli artisti sanno di che diavolo sto parlando. Quando sorvoli il mondo con un aereo e guardi giù vedi un sacco di terra, un sacco di acqua (Dio, grazie ancora di tutto) e poi, qua e là, vedi le città. Dall'aereo non sono così predominanti, meno di quanto penseresti, così, d'istinto, però ci sono, a competere con tutto, con il nulla, con il desertico, l'inumano. E poi, l'avrete vista una città di notte, dall'aereo, miliardi di lucine, dico: una meraviglia così, ma dove altrimenti? ma quando mai? Se ci pensi la città è il più vasto, mutevole e spettacolare congegno estetico che la specie umana abbia inventato. Senza paragoni.

Una cosa però mi colpisce. Che le città fossero *prima* belle e *oggi*, invece, brutte è una fregnaccia grande così: andatela a riferire a Dickens e poi ne riparliamo. Però, stando alle arti, le città erano piene, prima: tra il fango e il ferro di New York e Berlino e Parigi, se dici primo Novecento senti come un rumore di cinema all'aperto, esecuzioni di piazza, folle, follie, utopie collettive, ideologie, ciance, masse gettate tra i negozi delle strade o all'assalto, marce battute sulle pietre. E adesso: dov'è tutta 'sta roba? E il cumulo, l'ammasso, il consumo, l'economia, la pubblicità, gli oggetti, i corpi, i gesti, la violenza, il sesso... Qui non c'è quasi più nulla. Ridotti all'osso. Come nelle cocciute, meravigliose serie di povere architetture senza lustro di Bernd e Hilla Becher, che delle città svelano il telaio, anzi l'*anima*, come si dice, oltreché degli esseri anche dei bastoni che nascondono un'arma d'acciaio.

Perché noi (per dire: come Botto e Bruno e perfino come Sabah Naim) siamo i figli di Hopper e di Segal e degli angeli di Wenders, profeti di solitudini metropolitane, più che i nipotini di Boccioni, Kirchner, Grosz: proprio in epoca di sovrappopolazione e intaso e struscio planetario, che a loro sarebbero piaciuti da matti, abbiamo fatto piazza pulita. Se guardi le opere che sono in questa mostra ti viene in mente un termine, un ordine: evacuazione. Un certo spazio di decongestione e decompressione ci è congeniale. Lo ritrovo nella

successful cauterisation. An explosion, and a happy silence. In this way, between the dark, burning tower of Fetting and those of Bajevic, there's the joke that transforms a premonition or a bad dream into reality. And all of art is huddled into that *between*, this exhibition too, its component parts flying like moths around this simple, but boundless preposition.

Open brackets: Dresden destroyed, partly rebuilt with the help of paintings by Bellotto, and Guernica vindicated and made unforgettable by Picasso, tell us that there's a certain link (compensation for damages? transfiguration? administration of a coagulant?) between the spirit of destruction, cities and art. Imagine it suspended here in the exhibition — the *missing* work par excellence — the immense film image, the anonymous epic that immortalised the collapse of the win towers in New York in 2001 reached us in its entirety, or nearly, thanks to that amateur film maker who stood there that morning and followed the nose cone of an aircraft with his camera as it headed into the building. Indescribable. That video exists, you can swear that it does. Close brackets.

The city is an irresistible magnet for artists. It is like a hostile planet, made of stone and metal, dangerous maybe. It makes you ask yourself, will there be oxygen up there? But its force of attraction remains unchanged and enormous, and they'll never let a scene like that go. They will always land on that planet, and plant flagpoles, take photographs, aim TV cameras, leave footprints. How could it be otherwise? Let's consider fundamental things, please: if god created the heaven and the earth, man created the cities. Let's look at the *essential*: the artists know what we are talking about. When you fly over the world in a plane and look down, you see lots of earth, lots of water (thanks again for everything, god), and then, here and there, you see the towns. There not as dominating a you might think, seen from the air, but they are there, competing with the void, the desert, the inhuman. Have you seen a city by night, from the air? With its billions of lights, what a marvel. Otherwise, what? How come? If you think about it, the city is the biggest, most variable and most spectacular aesthetic contrivance that the human race has ever invented. Nothing can compare.

One thing strikes me, though. That the

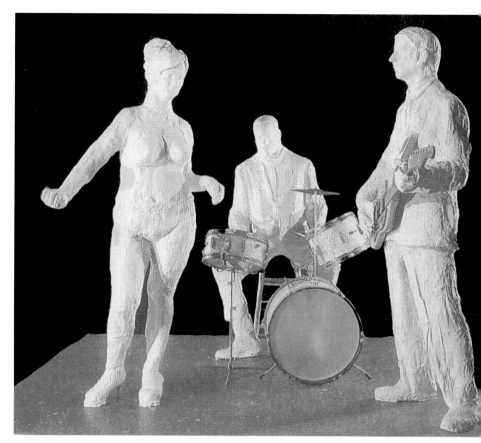

- 9 -

cities were *originally* beautiful and *now* they are ugly is the greatest of lies. Take a look into Dickens and then we will come back to that subject. But in artistic terms the cities were once full. Between the mud and steel of New York, Berlin and Paris, mention the early 20th century and you will hear the sound of open air cinema, public executions, crowds, madness, collective utopias, ideologies, idle chatter, the masses moving from one shop to another, in the streets, on the attack, the noise of footsteps on the stones. Where has all that gone now? And the accumulation, the amassing, the economy, advertising, objects, bodies, gestures, sex, violence... Here, there is hardly anything left. Reduced to a skeleton. Like in the stubborn, marvellous, lustreless architecture of Bernd and Hilla Becher, which reveals the framework of the city, or even its *soul*, and not only that of its inhabitants, also the cores of the walking sticks that conceal a steel weapon.

Because we, like Botto e Bruno and even Sabah Naim, are the children of Hopper and Segal and the Angels of Wenders, prophets of metropolitan solitude, rather than the grandchildren of Boccioni, Kirchner and Grosz. In a period of overpopulation and planetary over-

da - 5 - a - 8 -
Gerhard Richter, *Dalla serie Firenze*, 2000.
Olio su fotografia.

- 9 -
George Segal, *Rock and Roll combo*, 1964.
Frankfurt am Main, Museum fur Moderne Kunst

43

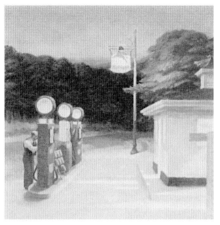

- 10 -

ritmica, astratta New York di Schifano, in quella colossale, da esodo biblico, di Siciliano. Sento premere il vuoto sulla strepitosa variazione su tema, l'indice, il catalogo di Graham. Soffiare sulla strada assolata di Blake, sull'orizzonte di Cabrita Reis e perfino sul flash, sul sinistro risucchio giapponese di Struth. Dirigere lontano da noi lo sguardo delle ragazzine di Weng Fen, fotografate in una struggente simulazione dei viandanti romantici di Friedrich, verso una Cina spaventosa e per nulla Sublime, verso questa megafogna di domani.

Qui c'è il paesaggio metropolitano quando… quando che? Magari esagero, ma la mia sensazione è che, in assenza di qualsiasi overdose di stimoli sensoriali e visivi (già abbondantemente spacciata dai media), gli artisti oggi contemplino la città come un grandioso spettacolo in agonia. È il fascino che emanano i progetti spettrali ed eroici di Christo, belli come lo possono essere solo certi fior di dipinti quando sono belli, o le strazianti fotografie di Dresda (e due!) di Gursky… C'è quello sguardo critico, ammirato e serio e consapevole che qui gioca la sua parte: si connette alla città in una specie di sua ora fatale, quasi si trattasse del suo finale di partita. Così è alme-

no nei bianchi e neri di Richter (è in questo modo che vedono gli angeli?), nella scannerizzazione di queste sue Germanie Anno… (l'anno mettetelo voi, tanto va bene sempre, la carta d'identità tedesca qui non scade mai): un pittore che cambia sempre e che non sbaglia un colpo, come Stanley Kubrick nel cinema: insomma un genio certificato.

Lo scrittore americano Jonathan Franzen nel suo *How to be Alone* ha visto lo spazio metropolitano come il luogo della nostra individualità, del nostro essere adulti: non sarai mai libero come quando sei in mezzo alla folla su un marciapiede, amico. Non nella stradina di un paese di campagna, non in mezzo a un prato. Ma su un gran bel marciapiede pieno zeppo di gente: fa tutto un altro effetto. Solo che nessuno può dire cosa ti salta in testa quando sei lì, in mezzo agli altri e agli urti e agli urli e al traffico e magari guardi in alto e ti metti a fantasticare. Voglio dire che la città sempre più spesso oggi espone la sua variante visionaria, matta, buffa, tremenda, fantastica. Ed è come una proiezione della nostra mente, mica una cosa reale. La città cessa di esistere. Diventa qualcos'altro, è molto simile a una costruzione, ti sembra di riconoscerla, accidenti, ma occupa un'altra zona del tuo cervello, non quella predisposta a ricevere immagini, quella predisposta a produrle dal nulla. È come un'illuminazione. Lo sappiamo. Càpita. Lo sanno soprattutto, ognuno a modo suo, artisti come Allchurch, Garaicoa, Krawen, Muniz… Qui entrano in gioco il Capriccio, l'Estro e l'Invenzione perché se no ci si annoia. La percezione si sradica. Il tempo sparisce. Futuro e passato remoto si dicono buongiorno, come basse nuvole sotto le cuspidi goticissime e fantascientifiche di Cragg. L'enorme dipinto di Ackermann indica sontuosi bersagli allo sguardo: tu prendi la mira e fa' centro: è il modo migliore per uscire da qui.

crowding, which they would have loved, we have made a clean sweep. If you look at the works in this exhibition, the word that comes to mind is evacuation. What we really want is space, decongestion, decompression. I find it in the rhythmical, abstract New York of Schifano, in the colossal, biblical exodus version of Siciliano. I feel the pressure of the void on the clamorous variation on a theme, the index and catalogue of Graham. Blowing on the sunny street of Blake, the horizon of Cabrita Reis and even on the flash, the sinister Japanese undertow of Struth. The eyes of Weng Fen's girls, photographed in an agonising simulation of Friedrich's romantic travellers, direct us towards a China that's frightening and not by any means sublime, towards the mega-sewer of tomorrow.

Here we have the metropolitan landscape when… when what? Maybe I'm exaggerating, but the feeling I get is that in the absence of any overdose of sensorial and visual stimuli (already abundantly peddled by the media) today's artists see the city like a grandiose spectacle in agony. This is the fascination of the spectral, heroic designs of Christo, beautiful in the same way as only certain paintings can be, or the heart-rending Dresden photographs (once again!) of Gursky… There is that critical gaze, admired and serious and aware that here it's playing its part. It links up with the city in its fatal hour, as if it was in its endgame. This at least is how it seems in the blacks and whites of Richter (do angels see this way?), in his scans of Germany in the year … (you enter the year, any year will do, here the German

ID card never expires). This is a painter who's constantly changing and who never makes a false move, like Stanley Kubrick in the cinema — a certified genius.

In his *How to be Alone,* the American writer Jonathan Franzen saw the metropolitan space as the location of our individuality, the place where we're adults. You will never be as free as when you are stuck in a crowded pavement, my friend. Not in a country lane, not in a meadow. On a pavement crammed with people, yes, it's a completely different effect. The only thing is that nobody can say what springs to your mind when you are there, in the midst of all those people and their shouts, and the noise of the traffic, when you maybe look upwards and start imagining. What I mean to say is that the city, today more than ever, shows you its visionary variation, mad, silly, dreadful, fantastic. It is like a projection in the mind, certainly not something real. The city stops existing. It becomes something else, very similar to a building. You think you recognise it, but it is taking up a different part of your brain, not the part that receives images, but the one that is able to produce them from out of nothing. It is like an illumination, this much we know. It happens. Everybody knows it in his own way, artists such as Allchurch, Garaicoa, Krawen, Muniz… This is the place for caprice, inspiration and invention, otherwise there is just boredom. Perception is uprooted. Time disappears. The future and past greet each other, like low clouds beneath the gothic, science fiction spires of Cragg. Ackermann's enormous painting points to sumptuous targets — aim and hit it right in the middle — that is the best way to get out of here.

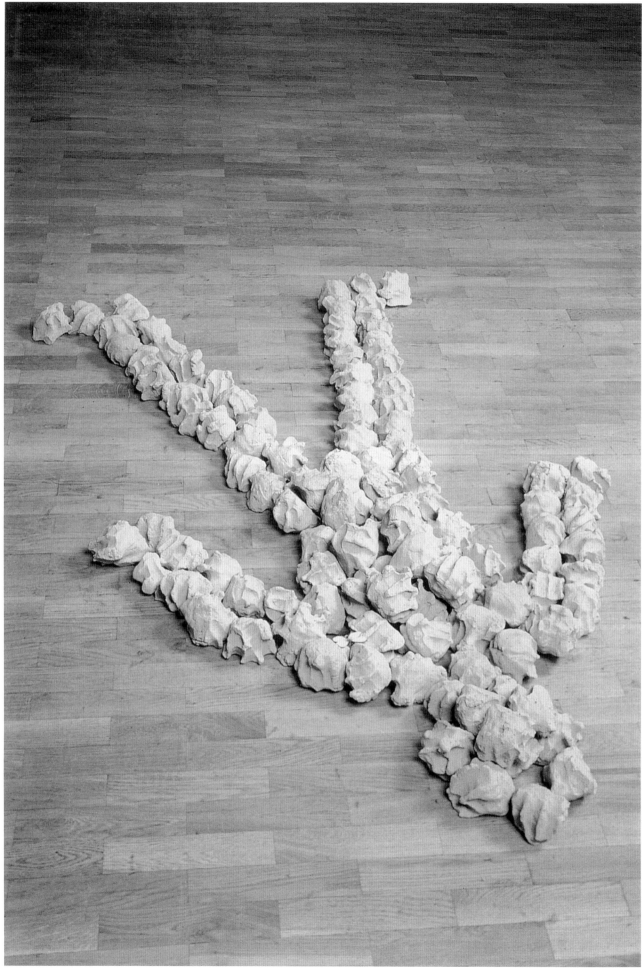

Figure di artisti, figure di città

Figures of Artists, Figures of Cities

Giovanni Iovane

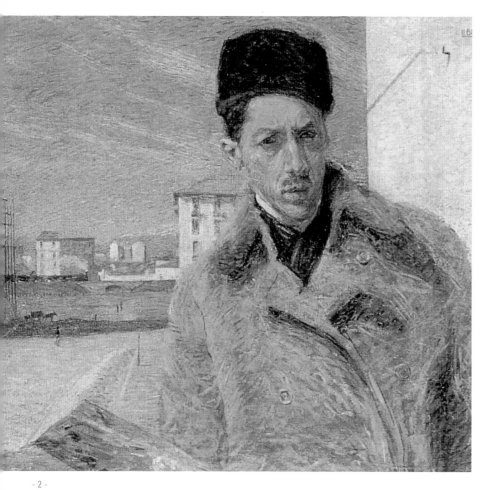

- 2 -

Il primo, nel Novecento, credo sia stato Umberto Boccioni.

Il primo a sovrapporsi, come artista, a un'immagine di città.

Il suo *Autoritratto* (1908) discende da una relativamente breve e decennale genealogia di *dandies*, *flâneurs*, parnassiani e scrittori più o meno maledetti, artisti di mondo e *ragazzi terribili*. "Uomini affermativi", li avrebbe chiamati W.B. Yeats, che avrebbero messo "il genio nella vita e il talento nelle loro opere" (Oscar Wilde).

Tuttavia, Boccioni il genio lo mise soprattutto nelle sue opere e l'autoritratto, conservato nella Pinacoteca di Brera, ne è un grande esempio.

Il quadro non è molto grande: 70 × 100 cm. Eppure, contiene un nuovo mondo, i caratteri essenziali della modernità, attraverso un balcone.

Boccioni eseguì l'opera nel suo studio di via Adige a Milano, in una zona allora di periferia nei dintorni di porta Romana. L'artista dipinge, sullo sfondo, la progressiva urbanizzazione, la "città che sale".

Milano non è Parigi, la Parigi di Baudelaire, di Eugène Atget (e poi di Walter Benjamin e dei suoi retrospettivi *passages*) ma almeno in Italia è pur sempre il simbolo più o meno reale della modernità e del *futuro*.

Boccioni dipinge la sua città che cresce, "sale", probabilmente dal balcone del suo studio. Si ritrae, come in un autoscatto, con in mano la tavolozza da artista, un elegante cappotto e un colbacco. Ci fissa quasi con aria di sfida. È lui l'artista, dietro di lui la città, la città moderna che si va costruendo. Lui ha gli strumenti per immaginarla e fissarla ed è pure elegante. Nondimeno, come ha notato Paolo Fossati[1], la cosa più straordinaria di questo dipinto è il chiodo piantato sul muro in alto a destra all'altezza del cappello, proprio sotto la firma dell'artista. Un chiodo con tanto di ombra; apparentemente "un attestato di qualità, di pittorica abilità e intelligenza".

Quel chiodo è in attesa di qualcosa. Probabilmente J.L. Borges vi avrebbe imbastito una trama di sogni e di rimandi, di quadri che aspettano di essere inquadrati o appesi all'interno della loro immagine.

Tra *l'altro*, quel chiodo figura perfettamente le attese e i desideri delle "avanguardie" che, inesorabilmente, non hanno mai mantenuto le loro promesse.

"Il genio nella vita e il talento nelle opere". L'affermazione di Wilde va al di là delle sue premesse personali e inaugura

- 1 -
Alighiero Boetti, *Io che prendo il sole a Torino il 19 gennaio 1969*, 1969.
Cemento a presa rapida e farfalla cavolaia.
Collezione privata

- 2 -
Umberto Boccioni,
Autoritratto. Olio su tela.
Milano, Pinacoteca di Brera

- 3 -
Filippo Lippi, *Ritratto di uomo e di donna a una finestra*.
Tempera su tavola. New York, The Metropolitan
Museum of Art, Marquand Collection

(sliding doors and windows)

I think the first one in the 20th century was Umberto Boccioni.

The first one to superimpose himself on an image of a town, as an artist.

His *Self-portrait* (1908) is the result of a relatively brief genealogy of dandies *dandies*, *flâneurs*, Parnassians and more or less cursed writers, artists and enfants-terrible. "Affirmative men" W.B. Yeats would have called them, men who "put genius into their lives and talent into their work" (Oscar Wilde).

However, Boccioni put his genius into his works above all, and the self-portrait, on display in the Brera gallery, is a great example of it.

The painting is not very big, at 70 x 100 cm, but it contains a new world, the essential features of modernity, seen through a balcony.

Boccioni painted the work at Via Adige in Milan, in an area that was in the outskirts at the time, near Porta Romana. In the background, the artist painted the relentless urban expansion of the 'city on its way up'.

Milan isn't Paris, the Paris of Baudelaire and Eugène Atget (or of Walter Benjamin and his 'passages'), but at least in Italy it's the more or less real symbol of modernity and the future.

Boccioni painted his expanding town, probably from the balcony of his studio. He portrayed himself as if in a photograph, with his palette in his hand, wearing an elegant coat and a fur hat.

He looks at us almost with an air of challenge. He is the artist, with the modern city under construction spread out behind him. He has the tools to imagine it and set it down, and he is elegant as well. Still, as Paolo Fossati[1] noted, the most extraordinary thing about this painting is the nail in the wall in the upper right, at the level of the hat, right underneath the artist's signature. A nail with its own shadow, apparently 'a confirmation of quality, the skill and intelligence of the painter'.

That nail is waiting for something. Borges would probably have woven a web of dreams around it, a fabric of pictures waiting to be framed or hung within their own image.

Among other things, that nail perfectly symbolises the expectations and desires of the avant-garde, whose promise was never fulfilled.

"Genius in their lives and talent in their work". The words of Wilde go beyond the personal and usher in a utopian — and therefore permanently neglected — aspiration typical of our century — that of associating and confusing art and life.

Boccioni's example was echoed only a few years later after an extraordinary concentration of events in Paris.

Around 1914, at the start of the First World War and its upheavals, those on the visual plane included, some artists decided to paint what they saw from the window of their studio.

Not just any old window — from the times of Leon Battista Alberti, this was the means, the figure and the concept of painting. The work itself was a window on the image, seen as if through a window.

In the oldest Italian portrait set indoors, Filippo Lippi (*Portrait of a Man and Woman at a Window*, 1440-1444?)[2] puts this notion into practices, and obviously doubles it up, dreaming of Borges.

The dual portrait is also the first that uses the landscape, as seen from the central window, as the background. The final first is the fact that two figures are portrayed. The portrait is also something extraordinary within the artistic output of Filippo Lippi. The man at the side of the window and the woman, at the centre of a cubic space with the second window open, do not even look at each other. With a further good dose of anachronism, they preannounce the drama of the non-communication between men and women that many artists depicted between the end of the 19th and the start of the 20th centuries (think of the dual portraits by Henri Matisse, for example).

But if we go back to Paris in 1914, we find Matisse in his studio at 19 Quai Saint-Michel, intent on painting a series of 'meditations' on what he sees from the window. Piet Mondrian, at 26 Rue de Depart, never straying from the window, painted *Composition V*. Again in 1914, Marcel Duchamp painted *Réseaux des stoppages étalon*, which, while representing the physical determination of the fall of the *célibataires*, to a less knowing, more innocent eye, might look like an ancient city map.

Before and after, Pierre Bonnard transferred the things that happened in the courtyard into his paintings, and cancelled out the differences between inside and out by curving the very structure of the window.

In those years art and life were the fruit of a powerful breakdown in visual orientation, which was undoubtedly much

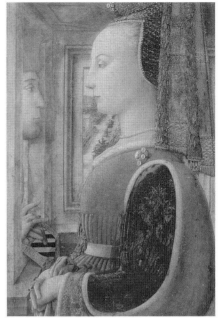

- 3 -

49

- 4 -

- 5 -

un'aspirazione utopistica – e quindi perennemente negletta – tipica e topica del nostro secolo: quella di associare e confondere arte e vita.

L'*esempio* di Boccioni ritrova solo pochi anni dopo una straordinaria e sincronica concentrazione di eventi a Parigi.

Intorno al 1914, e dunque all'inizio della prima guerra mondiale e dei suoi sconvolgimenti anche visivi, alcuni artisti decidono di ritrarre ciò che vedono dalla finestra del proprio *atelier*.

Non è cosa da poco, giacché la finestra, sin dai tempi di Leon Battista Alberti, era il mezzo, la *figura* e il concetto della pittura. Il quadro stesso era una finestra sull'immagine; era *visto* come attraverso una finestra.

Nel più antico ritratto italiano ambientato in un interno (*Ritratto di donna e di uomo a una finestra*, 1440-1444?)[2], Filippo Lippi mette in pratica e ovviamente raddoppia – sognando Borges – questo precetto.

Il *Doppio ritratto* è anche il primo che usa il paesaggio, quello della finestra centrale, come sfondo. L'ultimo primato riguarda i personaggi ritratti che sono due.

Il quadro è un caso straordinario anche all'interno della produzione artistica di Filippo Lippi. L'uomo che si affaccia alla finestra di lato e la donna, posta al centro di uno "spazio cubico con la seconda finestra aperta", non si guardano nemmeno. Con un'ulteriore buona dose di anacronismo prefigurano il dramma dell'incomunicabilità uomo-donna che tanti artisti a cavallo tra Ottocento e Novecento hanno messo in scena (basti pensare ai doppi ritratti di Henri Matisse).

Ma, tornando a Parigi, nel 1914 troviamo Matisse nel suo studio al 19 di Quai Saint-Michel intento a dipingere una serie di "meditazioni" su ciò che si vede dalla finestra del suo studio. Piet Mondrian, al 26 di Rue de Depart e sempre alla finestra, dipinge *Composizione V*. Marcel Duchamp ancora nel 1914 dipinge *Réseaux des stoppages étalon* che, sebbene rappresenti la determinazione "fisica" della caduta su un piano dei *celibataires*, a un occhio meno smaliziato e innocente può sembrare un incunabolo di mappa metropolitana d'artista.

Prima e dopo, Pierre Bonnard riporta nel quadro ciò che accade nel cortile, annulla le differenze tra interno ed esterno "curvando" la struttura stessa della finestra.

Arte e vita, in quegli anni, erano il frutto di un forte disorientamento visivo (sicuramente ben più drammatico e reale del tentativo di costruire il quadro anche con i materiali della quotidianità, come nelle nature morte cubiste, ad esempio).

Nel 1918, Oskar Schlemmer scriveva dal fronte: "È nato un nuovo strumento artistico molto più diretto: il corpo umano". Circa cinquanta anni dopo, nel 1969, Alighiero Boetti realizza uno dei suoi lavori più poetici: *Io che prendo il sole a Torino il 24-2-1969*.

La scultura, a terra, è sagomata sul corpo dell'artista. Ciascuno dei piccoli blocchi di cemento che compongono la figura riporta l'impronta della sua mano e su ognuno di essi è posta una farfalla cavolaia.

D'ora in avanti si tratta, dunque, di riordinare e di "rimettere al mondo" corpi, ruoli e definizioni dell'artista in città.

(vita d'artista in città)

Arte, vita e artista (come *figura* e corpo) divengono un "panorama" rilevante sul finire degli anni cinquanta con John Cage, gli *happenings*, e poi con Fluxus, i Situazionisti e l'Azionismo viennese.

Se i materiali di scarto della città – al pari di quelli dell'inconscio – divenivano soggetto determinante nelle opere Dada, dei Surrealisti e perfino delle *Werklehre* di Josef Albers (ove i suoi studenti erano incoraggiati a raccogliere materiali differenti e rifiuti dalla città) ora, invce, si tratta di definire un processo "spontaneo" contro l'artificiale separazione tra *performer* e spettatore, "contro la separazione tra arte e vita" (George Maciunas) in un contesto o *situazione* ben definita di lotta socio-politica (Vietnam, '68, femminismo…).

La città diviene il territorio dell'azione artistica; un corpo artistico ben diverso dalle utopie estetizzanti di inizio secolo.

Da allora a oggi non si ha più l'ambizione di trasformare artisticamente la città ma di svelarne le ipocrisie, i conflitti, le alienazioni e le patologie ricostruendo mappe, cambiando l'uso o i segni di alcuni suoi luoghi in una continua alternanza tra analisi e dinamica provocazione.

Per molti il corpo dell'artista si trasforma in un luogo urbano estremizzando la classica relazione volto-paesaggio.

I lavori di Bruce Nauman della seconda metà degli anni sessanta (*A Cast of the Space under My Chair*, 1966-1968; *From Hand to Mouth*, 1967) evidenziano una ricerca volta a indagare, anche ironicamente, le giustapposizioni tra le esperienze spaziali e fisiche. La sua sedia, lo studio ma soprattutto il suo corpo divengono lo scenario e insieme lo strumento per un'esplorazione della propria identità

- 4 -
Bruce Nauman, *The artist as a Fountain*, 1966-1967. Fotografia. Collezione dell'artista

- 5 -
Bruce Nauman, *Myself as a marble fountain*, 1967. Inchiostro su carta. Offentiche Kunstsammlung Basel, Basilea

more dramatic and real than the attempt to construct a painting using everyday materials, such as in the cubist still lives, for example.

In 1918, Oskar Schlemmer wrote from the front, "… A new, much more direct, artistic tool has emerged — the human body".

Around fifty years later, in 1969, Alighiero Boetti produced one of his most poetic works, *Io che prendo il sole a Torino il 24-2-1969,* 1969.

The sculpture, on the ground, takes the form of the artist's body. Each of the small concrete blocks making up the figure contains a print of his hand, on each of which is a cabbage butterfly.

From now onwards, then, it is a question of rearranging and inserting bodies, roles and definitions of the artist in the city in the world.

(life of the artist in the city)

Art, life and artist (like figure and body) become a significant panorama at the end of the fifties, with John Cage and the Happenings, then with Fluxus, the situationists and Viennese actionism.

While the city's discarded materials — as with the unconscious mind — took on determining importance in the works of Dada, the Surrealists and even the *Werklehre* of Josef Albers (whose students were encouraged to collect a variety of urban materials and waste), what is happening now is the definition of a spontaneous process against the artificial separation between performer and spectator, "against the separation of art from life" (George Maciunas), in a well defined context or situation of social and political struggle (Vietnam, 1968, feminism, and so on).

The city becomes the territory of artistic action, an artistic body that is quite different from the aesthetic utopias of the start of the century.

From then to now, there has never been ambition to transform the city artistically, but to reveal its hypocrisies, conflicts, alienations and pathologies, by building up maps, changing the use or signs of some of its places, in a continuous alternation between analysis and dynamic provocation.

For many, the artist's body was transformed into an urban location, with the classic relation between the face and the landscape taken to extremes.

The works of Bruce Nauman from the mid-sixties (*A Cast of the Space under My Chair*, 1966-1968; *From Hand to Mouth*, 1967) show an exploration, at times ironic, of the juxtaposition between spatial and physical experience. His chair, his studio and, above all, his body, become the scenario and at the same time the tool for the exploration of the artist's identity, partly in contract to the concept of 'social identity'.

Vito Acconci, *Following Piece*, 3-25 October 1969, shadowed oblivious passers-by on the streets of New York for 23 days, for periods ranging from two or three minutes to eight hours, and documented the performance with photographs and notes.

In this case, the voyeurism of the artist is transformed into the reception of the activities of others. Acconci shadowed his passers-by on a metropolitan scale, and the size of the city eliminated the possibility of aggressive intrusion. The artist let himself be led by strangers around the streets of New York, playing himself by means of such concrete parameters as 'my size, my body and the different ways of manipulating the image — close-ups, long shots…' (Vito Acconci).

The photographic panels *Following Piece* are an interesting response to the mechanical ideal of Duchamp and Warhol and their near contemporary, *Film* by Samuel Beckett. Against the anguish of being watched (esse est percipi), Acconci counterbalanced a spectacular wide angle shot of the urban scene.[3]

The physical relationship between the body of the artist and the urban scene was subject to expansive analysis in the performances and works of Valie Export. According to the Viennese actionism, the artist develops means of expression ranging from the cinema to photography, a series of actions that demolish the rigid, conformist social definitions of women, society, sexuality, architecture and culture — 40 years ago, just like today, to a great extent.

In the *Aus der Mappe der Hundigkeit,* 1968, performance, as well as in the testimony *Portfolio of Doggedness,* Valie Export took Peter Weibel on a leash along one of the main shopping streets of Vienn, officially to "proclaim the negative utopia of the erect posture in our animalistic society" (Valie Export).

The canine position of the man — and the male — became the comic scene in which the subordinate role of woman —

d'artista (anche in contrapposizione al concetto di "identità sociale").

Vito Acconci, *Following Piece*. 3-25 ottobre 1969, pedina ignari passanti per 23 giorni lungo le vie di New York per due o tre minuti o fino a otto ore, documentando le proprie *performances* ambulanti con fotografie e appunti.

In questo caso il *voyerismo* d'artista si tramuta nella "ricezione" dell'attività di qualcun altro. I pedinamenti di Acconci avvengono su scala metropolitana; la grandezza della città elimina la possibilità di una intrusione aggressiva. L'artista si lascia guidare dall'altro, dallo sconosciuto per le vie di New York giocando sé stesso attraverso parametri concreti come "la propria taglia, il proprio corpo e i differenti modi in cui è possibile manipolare l'immagine: inquadrature, grandi piani…" (Vito Acconci).

I pannelli fotografici di *Following Piece* sono una interessante risposta all'"ideale meccanico" di Duchamp e di Warhol e al suo quasi contemporaneo *Film* di Samuel Beckett: all'angoscia dell'essere percepito (*esse est percipì*) Acconci contrappone uno spettacolare grandangolo sulla scena urbana[3].

Il rapporto fisico corpo d'artista e scena urbana diviene oggetto di una analisi "espansiva" nelle *performances* e nelle opere di Valie Export.

Sulla scorta delle esperienze dell'Azionismo viennese, l'artista elabora attraverso mezzi espressivi che vanno dal cinema alla fotografia, alla *performance*, una serie di "azioni" che demoliscono le rigide e conformistiche definizioni sociali (circa quarant'anni fa come oggi in gran parte) di donna, società, sessualità, architettura, cultura.

Nella *performance* del 1968 *Aus der Mappe der Hundigkeit* (e poi nella testimonianza del *Portfolio of Doggedness*) Valie Export conduce al guinzaglio Peter Weibel lungo una delle vie più commerciali di Vienna, ufficialmente per "proclamare l'utopia negativa della postura eretta nella nostra società *animalistica*" (Valie Export).

La "caninità" dell'uomo (e del maschio) diviene la scena comica in cui trasformare e *urbanizzare* il ruolo subalterno della donna (anche nelle gerarchie artistiche).

Più in generale, Valie Export usa il proprio corpo come strumento reale e dinamico per analizzare e smascherare convenzioni sociali e rigide forme di comunicazione[4].

Nel film *Touch Cinema* (1968) l'artista passeggia per le vie di Vienna indossando una sorta di scatolone con due fori (una specie di camera oscura) e invitando i passanti a infilarvi le mani e a toccare "una cosa reale".

La sfida ai tabù sessuali, nell'*expanded cinema* dell'artista, si combina ancora una volta al *tracciato* urbano e all'idea che "il corpo umano possa essere considerato come un segno, un codice per l'espressione artistica e sociale" (Valie Export).

Durante gli anni settanta l'indagine di Valie Export ha assunto caratterizzazioni più formali (*Body Configurations in Architecture*, 1976) giustapponendo la posizione del proprio corpo alla forma architettonica, oppure, in opere più recenti, utilizzando l'immagine digitale per combinare e sovrapporre il proprio corpo o parti di esso a un'immagine ibrida e in movimento della città.

Nelle opere di alcuni artisti più giovani, Anna Friedel, Donatella Spaziani, la sovrapposizione dell'immagine del proprio corpo o del proprio volto su di un panorama urbano si può ricondurre alla *traccia* che si lascia di sé.

Le proiezioni del proprio corpo sulle vedute di città di Donatella Spaziani sono l'equivalente dell'orma del proprio corpo sul letto di una camera d'albergo.

Qualcosa meno dell'identità, come concetto, ma molto di più come sottile e lacunosa interpretazione di ciò che, non immediatamente percettibile, sta dietro sé stessi e il panorama.

Nello stesso modo, il collage di Anna Friedel, con il proprio volto e una immagine di città, sembra richiamare alla mente il "fenomeno della quasi-osservazione" analizzato da J.P. Sartre[5]. L'opera prende di mira qualcosa, una storia personale, un sistema di segni o una scrittura dietro od oltre l'immagine. È come se questa *Città* (*Hermes in der Stadt*, 2004) fosse la copertina di un diario di eventi da *leggere*, poi da ricostruire.

Un altro, e questa volta non soggettivo, esempio di questo affermare la realtà quotidiana attraverso la sottrazione dell'oggetto (e dell'opera) da essa è *evidentemente* resa da *Mappamondo Spinoso* (1966-2005) di Michelangelo Pistoletto.

Con *Grande sfera di giornali* (1966) o *Mappamondo* (1966-1968) o, più in generale, con la serie degli "Oggetti in meno", l'artista rivendica la possibilità concreta di essere *inattuale* e presente "non costruendo ma liberandosi di qualcosa" (Michelangelo Pistoletto).

Ancora un gesto, un'azione determina e condiziona la relazione tra la *figura* dell'artista e la città o il mondo. Una sottra-

in artistic as in other hierarchies — was transformed and urbanised.

More generally, Valie Export uses her body as a real, dynamic instrument to analyse and unmask social conventions and rigid forms of communication.[4]

In the film *Touch Cinema* (1968), the artist walks the streets of Vienna wearing a kind of box with two holes (a kind of camera obscura) and asks the passers-by to put their hands inside and touch 'something real'.

The challenging of sexual taboos in the artist's expanded cinema combines with the urban fabric and the idea that "the human body can be regarded as a sign, a code for artistic and social expression" (Valie Export).

During the seventies, the experiments of Valie Export became more formal (*Body Configurations in Architecture*, 1976), juxtaposing the position of her body with architectural form or, in more recent works, using digital images to combine and superimpose her body or parts of it on a hybrid moving image of the city.

In the works of some younger artists, such as Anna Friedel and Donatella Spaziani, the superimposing of the image of the body or face on an urban panorama refers back to the trace these leave of themselves.

Spaziani's projections of her body onto views of the city are the equivalent of the impression left on a hotel bed by that same body.

Rather less than identity, as a concept, but much more of a subtle, incomplete interpretation of what's behind ourselves and the panorama, and not immediately perceptible.

In the same way, the collage by Anna Friedel, with her own face and an image of the city, seems to recall the phenomenon of quasi-observation analysed by J.P. Sartre.[5] The work targets something, a personal history, a system of signs or writings behind or beyond the image. It is as if this *City* (*Hermes in der Stadt*, 2004) was the cover page of a diary of events to read, then to reconstruct.

Another, this time not subjective, example of this affirmation of everyday reality through the removal of the object — and the work — from it is clearly that of *Mappamondo Spinoso* by Michelangelo Pistoletto.

As in *Grande sfera di giornali* (1966) or *Mappamondo* (1966-68), or with the series of *Oggetti in meno* in general, the artist vindicates the possibility of being

- 6 -

- 6 -
Vito Acconci, *Following Piece*, 1969.
Fotografie e testo manoscritto su pannello.
Collezione dell'artista

53

zione (liberazione da sé) in Pistoletto o per vie opposte, ma con medesimi risultati, negli assemblaggi di Thomas Hirschhorn (le decine e decine di mappamondi di *Camo-Outgrowth*, 2005, sono il segno tangibile di una dismisura, della nostra percezione ipertrofica).

Un altro gesto, o un'altra continua e deliberata azione di "liberazione" dal quotidiano è esemplificata dalla serie di opere *I Got Up* di On Kawara. Dalla fine degli anni sessanta, l'artista invia ad alcuni amici due cartoline postali al giorno (in mostra ne abbiamo una serie da New York e Berlino del 1976). Da un lato, quello illustrato, abbiamo una immagine massificata del turismo (la "foto da cartolina", appunto); nella parte riservata all'indirizzo e al testo, On Kawara imprime data, luogo e ora esatta del suo risveglio.

L'artista fa il *verso* a una immagine potenzialmente infinita, come quella industrialmente e consumisticamente riprodotta, con una esatta, personale individuazione dell'*esserci*, in quel preciso momento.

Un esserci e un sottrarsi che Luca Vitone, ironico e sottile, presenta nell'autoritratto con città *Io Roma*. In questa serie di quadri (2005) la figura e il paesaggio sono consegnati alle tracce e alle macchie della polvere depositatasi su alcune tele bianche esposte, per un certo periodo di tempo, su alcuni balconi o finestre di Roma.

Nel 1987 Peter Greenaway gira *The Belly of an Architect* (*Il Ventre dell'Architetto*). Il film è ambientato a Roma. Come in quasi tutti i suoi film, si sovrappongono diversi livelli di significato: un architetto di Chicago, Stourley Kracklite, con problemi intestinali, vuole organizzare una mostra di Etienne-Louis Boullée (1728-1799) a Roma. In pratica Boullée fu l'architetto ideale, giacché non realizzò quasi nessuno dei suoi progetti fantastici. Probabilmente non aveva nessuna intenzione di erigere spazi o di costruire, ma solo di sottrarsi alla realtà disegnando "stati d'animo e atmosfere". Il suo progetto per il cenotafio di Newton, del 1784, ispirato dalla forma del Pantheon, ha la forma di un immenso globo o di un ventre. Kracklite, comunque, non riuscirà a realizzare la sua mostra che verrà inaugurata dal giovane architetto italiano Caspasian (che diviene anche amante di sua moglie Louisa). Kracklite si suicida credendosi ammalato di cancro all'intestino dopo aver spiato dal buco della serratura Caspasian e sua moglie. Il personaggio principale, comunque, è Roma, come "ventre dell'architettura occidentale", una città che digerisce tutto: "gli stili, le epoche, le persone e le ideologie"[6].

Non tutte le città digeriscono tutto ma comunque è indubbio che la mappa del mondo sia oggi spinosa.

[1] P. Fossati, *Autoritratti, specchi e palestre. Figure della pittura italiana del Novecento*, Milano 1998, pp. 64-65.
[2] Cfr. J. Pope-Hennesy, *The Portrait in the Renaissance*, Princeton 1979, pp. 41-44, e il catalogo della mostra *Fra Carnevale. Un artista rinascimentale da Filippo Lippi a Piero della Francesca*, Milano 2004, pp. 150-152.
[3] L'idea del "pedinamento" ha *attraversato* gli ultimi decenni di esperienze artistiche. Dalla *Suite Vénitienne*, 1980, di Sophie Calle, in chiave letterario-psicologica, sino al recente *Secret Traces* di Francesco Jodice ove lo spirito delle *performance* di Acconci è ripreso e sviluppato in chiave analitico-indiziaria, come a tracciare una diversa mappa di diverse città contemporanee attraverso i percorsi dell'altro, di altri.
[4] Il concetto di "identità" come esplorazione di un territorio o come ipotesi conflittuale rispetto al sistema di segni imposto dalla società ricorre anche nelle opere di artisti come, ad esempio, Marina Abramovic, Zoe Leonard, Cindy Sherman, Ria Pacquée, Ana Mendieta, Yayoi Kusama… E

specialmente Magdalena Abakanowicz: le sue straordinarie e intense sculture biomorfe, sin dalla seconda metà degli anni sessanta, esplorano compiutamente questo territorio. Non a caso l'artista stessa definì le sue sculture "soft-life".
Da segnalare, inoltre, gli autoritratti di artisti, come Duchamp, Lüthi, Warhol, in veste di oggetto del desiderio di genere all'interno della sfera pubblica (Cfr. A. Jones, *Postmodernism and the En-Gendering of Marcel Duchamp*, Cambridge University Press, Cambridge 1994).
[5] J.-P. Sartre, *Psychologie phénoménologique de l'imagination* (1940), trad. it. *Immagine e coscienza. Psicologia fenomenologica dell'immaginazione*, Torino 1980.
[6] Per una ulteriore amplificazione visionaria e allegorica del rapporto architetto-artista-città si veda *Cremaster3*, 2002, di Matthew Barney. Al posto di Roma, troviamo New York e il Chrysler Building, e alcuni medesimi temi di sottofondo: un altro ventre, la morte, l'impossibilità o l'incompiutezza di qualsiasi progetto "fantastico".

non-actual and present "not by constructing, but by freeing myself of something" (Michelangelo Pistoletto).

Another gesture, an action that determines and conditions the relationship between the figure of the artist and the city or the world. A removal (release from the self) in Pistoletto, or the same results achieved by opposing means in the assemblies of Thomas Hirschhorn (the dozens and dozens of maps of the world in *Camo-Outgrowth*, 2005, are a tangible sign of lack of restraint in our hypertrophic perception).

Another gesture, another continuous, deliberate action to obtain release from the everyday, can be seen in the series of works entitled *I Got Up* by On Kawara. From the late sixties onwards, the artist sent some friends two postcards a day (the exhibition contains a series from New York and Berlin dated 1976).

On the illustrated front, we have an image of mass tourism (postcard photographs). On the back of the postcards, On Kawara wrote the date, place and exact time when he got up.

The artist places himself on the back of a potentially infinite image, like the one industrially reproduced for the consumer, with an exact, personal identification of his being, at that precise moment.

A being and a removal that Luca Vitone, ironic and subtle, presents in his self-portrait with the city, *Io Roma*. In this series of paintings (2005), the figure and the landscape are consigned to the traces and stains of dust deposited on a number of white canvases, which were displayed for a certain period of time from some of the balconies and windows of Rome.

In 1987, Peter Greenaway made *The Belly of an Architect*.

The film is set in Rome. As in nearly all his films, different levels of meaning are superimposed. A Chicago architect, Stourley Kracklite, with intestinal problems, wants to organise an exhibition of the works of Etienne-Louis Boullée (1728-99) in Rome. Boullée was the ideal architect in a sense, as he completed virtually none of his fantastic projects. He probably never had any intention of erecting spaces or building, but just wanted to escape from reality by drawing 'states of mind and atmospheres'. His 1784 design for the Cenotaph of Newton, inspired by the Pantheon, takes the form of an immense globe, or a belly. Kracklite, however, does not manage to arrange his exhibition, which was to be organised by the young Italian architect Caspasian (who also become the lover of his wife, Louisa). Kracklite committed suicide, convinced that he was suffering from cancer of the intestine, after spying on Caspasian and his wife through a crack in the door. The main character, however, is Rome, the "belly of western architecture", a city that digests everything, "styles, eras, people and ideologies".[6]

Not all cities digest everything, but there can be no doubt that the map of the world is thorny.

[1] Paolo Fossati, *Autoritratti, specchi e palestre. Figure della pittura italiana del Novecento*, Milan, 1998, pp. 64-65.

[2] See John Pope-Hennessy, *The Portrait in the Renaissance*, Princeton, 1979, pp. 41-44, and the catalogue of the exhibition *Fra Carnevale. Un artista rinascimentale da Filippo Lippi a Piero della Francesca*, Milan, 2004, pp.150-152.

[3] The idea of 'shadowing' has been a constant presence in the last few decades of artistic experiments. From the literary-psychological *Suite Vénitienne* of Sophie Calle, 1980, to the recent *Secret Traces* by Francesco Jodice, in which the spirit of Acconci's performance is taken up and developed in an analytical and exploratory vein, as if to draw a different map of different contemporary cities through the movements of others.

[4] The concept of 'identity' as exploration of a territory or a conflicting hypothesis with respect to the system of symbols imposed by society recurs in the work of such artists as Marina Abramovic, Zoe Leonard, Cindy Sherman, Ria Pacquée, Ana Mendieta, Yayoi Kusama, and others.

And Magdalena Abakanowicz especially, whose extraordinary, intense, biomorphic sculptures began to explore this territory in detail from the second half of the sixties onwards. It is not by chance that the artist herself defined her sculptures as "soft-life" .

We should also mention the self-portraits by artists such as Duchamp, Lüthi and Warhol, as objects of desire within the public sphere (see Amelia Jones, *Postmodernism and the En-Gendering of Marcel Duchamp*, Cambridge University Press, 1994)

[5] J.-P.Sartre, *Psychologie phénoménologique de l'imagination* (1940). Translated into Italian as *Immagine e coscienza.Psicologia fenomenoloigca dell'immaginazione*, Turin, 1980.

[6] For a further visionary, allegorical view of the architect-artist relationship, wee *Cremaster3*, 2002, by Matthew Barney. Rome is replaced by New York and the Chrysler Building, with come of the same themes in the background — another belly, death, and the impossibility of completing any 'fantastic' project.

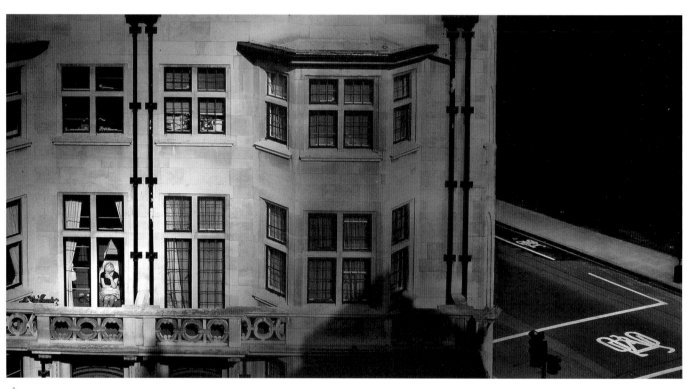

Dentro la città

Inside the City

Lea Mattarella

Angeli di periferia

Diciamolo subito: la città è inafferrabile. Soprattutto dalla nostra prospettiva, dal punto di vista di chi ci sta dentro. Le cose per guardarle con chiarezza le devi vedere dal di fuori, mantenere la distanza. E allora magari si può cercare di percepire lo spazio metropolitano dall'alto e pensare di impossessarsene così. Ma sarebbe una conquista soltanto visiva. Come fare a meno dei suoni, dei rumori, degli odori? Ti viene voglia di scendere e allora sei di nuovo al punto di partenza. Wim Wenders c'è riuscito dal suo *Cielo sopra Berlino*, in quella straordinaria sequenza iniziale, ad acchiappare la città dall'alto, ma ci ha anche svelato che per farlo devi proprio essere un angelo: metafisica della realtà.

Certo, se siamo in notturna, dall'alto si vedono le luci. E le luci della città che brillano sotto di te non sono una cosa da poco. Ne sa qualcosa Carlos Garaicoa che nell'opera *De come la tierra se quiere paracer al cielo,* esposta pochi mesi fa alla Galleria Continua di San Gimignano, ne ha mostrato l'effetto. E come si vede la terra dal cielo? Come una specie di specchio, un cielo stellato artificialmente. Tutto è diverso e tutto si somiglia.

Un'altra cosa va chiarita prima di incamminarci tra le strade di questa mostra: stiamo parlando della "nostra" metropoli. La vediamo attraverso gli occhi degli artisti che abbiamo selezionato perché ognuno di loro incarna uno dei tanti possibili tasselli di quello che nel mondo contemporaneo è il paesaggio urbano. Alla fine questi sono i pezzi di un nostro puzzle "immaginato e vero a un tempo" per usare le parole di un pittore dell'Ottocento, di un'epoca che precede la *Città che sale* e di conseguenza il punto di vista contemporaneo[1]. Tanto per mescolare un po' le carte.

È evidente, non si può esaurire l'inesauribile. Si può procedere per esempi. E continuare a immaginare. Ed è quello che abbiamo fatto in questa occasione. Consideriamo le inquadrature che seguono la nostra rappresentazione, il nostro compendio di ciò che si può incontrare nello spazio urbano. Parliamo di ciò che è o di ciò che appare e non di come vorremmo che fosse. Non ci si imbatte in una "città ideale" perché oggi questo non è più un problema degli artisti ma semmai degli architetti e degli urbanisti. Gli artisti "sentono" e prendono atto, non cercano soluzioni. Anche se, come vedremo, possono sognare, tessere utopie.

Ci sono luoghi di questa immaginaria metropoli circondata dalle mura di un palazzo storico (e anche qui rivendichiamo come un aspetto essenziale dell'esposizione il contrasto, l'inaspettato) in cui vorremmo anche stare, abitare, e altri che incarnano l'inquietudine, la desolazione, e addirittura il pericolo, l'allarme. Non è una mostra di architetture, o meglio non solo. È come se fosse la nostra *Passeggiata*[2] solo che non siamo nella Svizzera di Robert Walser ma nel mondo globalizzato in cui, per dirne una, tutte le periferie finiscono per somigliarsi, non soltanto negli edifici ma anche nelle storie che vi succedono. Basti pensare al cinema, a come la marginalità di Ken Loach è simile a quella di Jean Pierre e Luc Dardenne o addirittura agli esordi di un giovane regista cileno come Léon Errazuriz.

E allora si potrebbe cominciare questo vagabondare nella nostra città proprio dalle periferie, dall'estremo "fuori".

Il video di Francesco Jodice e Kal Karman mostra la faccia di un Giappone in cui il marginale si traduce *Hikikomori*, termine che significa "rinchiuso": una generazione di reclusi volontari, di isolati per scelta. Paura della città, terrore del mondo.

La periferia di Buenos Aires di Giampaolo Minelli è fisicamente molto lontana da quella che serve da scenario a Botto e Bruno, ma la sostanza è la stessa. E se questa volta la coppia torinese ha utilizzato il disegno invece della fotografia, rinunciando a quei colori acidi e innaturali che rendono i loro lavori "visioni" e interpretazioni, la percezione di un "non luogo" è comunque ugualmente forte. Stessa cosa può dirsi per Myamoto e Adrian Paci, anche loro portatori di un'altra realtà pressoché identica.

Un discorso a parte è quello a cui ci introduce *Suburbia* di Kendell Geers. L'artista sudafricano ci lascia fuori dalla porta di un'architettura privata sempre chiusa, limitata da un confine. Noi forse possiamo pure fantasticare una vita al di là di quelle serrature bloccate, ma dobbiamo compiere uno sforzo. Tutto sembra un set abbandonato, quando non è un filo spinato a indicarci che qualcuno sta cercando protezione all'interno.

Ma, più che difendere, il filo spinato imprigiona. Il mondo di Michelangelo Pistoletto ne è inesorabilmente circondato e questo non promette niente di buono; un "oggetto in meno" che contiene tutto è già un bel paradosso; un mappamondo di fogli di giornale è forse una specie di castello di carta: dura il tempo

Angels of the Suburbs

Let's say it right away: the city is elusive. Especially from our point of view, that of those who are inside it. The tools you need to look at it clearly have to be seen from outside, you have to keep your distance. Maybe you could try to look down on the metropolitan space from above and imagine yourself taking possession of it. But that would only be a visual conquest. How can you do without sounds, noises and smells? You feel the need to come down, and there you are, back at the start. Wim Wenders managed it in his *Sky Over Berlin*, in that extraordinary opening sequence, but he also made it clear that to do it you have to be an angel — the metaphysics of reality.

Certainly, at night we see the lights from the air. And the city lights shining beneath you aren't to be dismissed lightly. Carlos Garaicoa, in his *De come la tierra se quiere paracer al cielo*, exhibited a few months ago at the Galleria Continua in San Gimignano, showed the effect. So what does the earth look like from the sky? Like a kind of mirror, a sky dotted with artificial stars. Everything is different and everything looks alike.

Another thing has to be made clear before we start exploring the streets of this exhibition — we're talking about 'our' metropolis. We see it through the eyes of the artists we have selected because each of them embodies one of the many possible wedges of the contemporary urban landscape. In the end, these are the pieces of our jigsaw 'imagined and real at the same time', to use the words of a 19th-century painter, from an age prior to that of the *City Rising* and the contemporary viewpoint[1]. To shuffle the cards a little.

Clearly, you cannot exhaust the inexhaustible. We can proceed by examples, and go on imagining. That is what we have done here. Let's take the images that follow, our compendium of what you can encounter in the urban space. Let's talk about what is and what appears to be, not what we would like there to be. You will not come across an 'ideal city', because that is not a question for artists. If anybody, it is the architects and town planners who have to deal with that. The artists 'feel' and take note, they do not look for solutions. Even though, as we will see, they can dream and weave utopias.

There are places in this imaginary metropolis which are surrounded by the

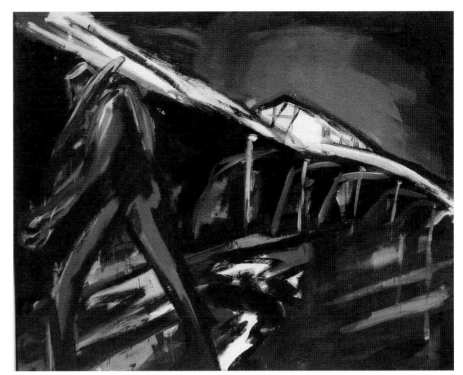

- 2 -

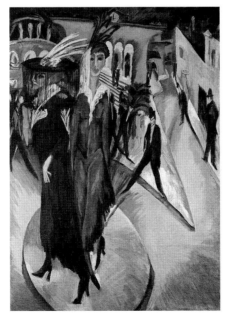

- 3 -

- 1 -
Philip Martin, *# 7 Solo-teatime*, 2004.
Courtesy l'artista

- 2 -
Rainer Fetting, *Van Gogh und Hochbahn*, 1978-1981.
Olio su tela

- 3-
Ernst Ludwig Kirchner, *Strassezenen*, 1914.
Olio su tela

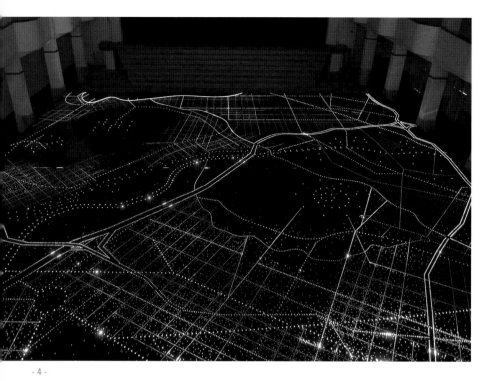

- 4 -

Carlos Garaicoa, *De cómo la tierra se quiere parecer al cielo (II)*, 2005. Installazione, Galleria Continua, San Gimignano 2005

- 5 -

Dan Graham, *Homes for America*.
Da "Arts Magazine", dicembre 1966 - gennaio 1967

necessario di un'illusione. Le fiabe insegnano che è pericoloso avvicinarsi a qualsiasi oggetto appuntito: pungersi è il modo migliore per restare vittime di ogni genere di incantesimo. Ma lì ci sono i principi, magari su cavalli alati.

Nella metropoli contemporanea, sempre grazie a Wim Wenders, le ali le hanno gli angeli anche se non sempre le vedi. È il 1987 quando il regista tedesco conquista Cannes con la sua dichiarazione d'amore a Berlino. Lo stesso anno la città tedesca celebra il suo 750° anniversario con una mostra memorabile, "Ich und die stadt", dove l'io narrante che descrive in prima persona il suo rapporto con strade, edifici, caffè, folla, traffico e spesso solitudini è l'artista tedesco del XX secolo[3]. Ora anche noi abbiamo il nostro angelo perché lo ha incontrato Ilya Kabakov nel 2000 e quindi fa parte del nostro paesaggio cittadino. Insieme ad altri sogni, altre utopie come la *Città felice del Regno dei fiori* di Nicola De Maria con la sua eterna primavera, le *storyboard* di Matt Mullican o gli infiniti mondi di Franco Scognamiglio. Ma di angeli negli ultimi tempi ne passano diversi, anche tra i cieli delle canzoni: quello di Francesco de Gregori offre da bere e fa segno di tacere. E ce n'è un altro clandestino, arriva dal Latinoamerica, dall'Africa o dall'Est e scappa nuotando "per la porta del mondo dal mondo accanto": è l'arcangelo di Ivano Fossati. È cresciuto ai margini e giunge dalla "periferia del mondo a quella di una città"[4]. E il cerchio si chiude.

Torri, mappe e dintorni

La città è concentrata, chiusa prima tra mura e poi tra tangenziali, e cresce in altezza. Campanili e torri da sempre servono a dichiarare poteri, a mettere in moto forze che a volte sono anche contrastanti. Il campanile di Giotto è Firenze come la Tour Eiffel è Parigi e sono due spartiacque tra epoche differenti.

È facile che una torre diventi un simbolo anche se non è mai stata realizzata. Accade così al progetto di Vladimir Tatlin per il *Monumento alla III Internazionale* che il cubano Kcho evoca qui nel suo disegno. Avrebbe dovuto rappresentare il compiersi della rivoluzione con il suo ingranaggio interno di volumi geometrici ruotanti, ma probabilmente anche questa era già arrugginita intorno al 1919-1920, mentre Tatlin cercava di capire come evitare che accadesse alla sua cattedrale del socialismo rimasta per sempre un modello. A Berlino successivamente è

walls of a historic palace — this is another essential aspect of the exhibition, the contrast, the unexpected — in which we would also like to live, and there are others which are the embodiment of disturbance, desolation, even danger and alarm. It is not an exhibition of architecture, or at least that is not all it is. It is as if it was our *Passeggiata*[2], except we are not in Robert Walser's Switzerland, but in the globalised world, in which all the outskirts end up looking the same, not just in their buildings, but also in their histories. Take the cinema, where the alienation of Ken Loach is similar to that of Jean Pierre and Luc Dardenne, or the first works of the young Chilean director Léon Errazuriz.

We can therefore start this journey through our city from the outskirts, the outer limits.

The video by Francesco Jodice and Kal Karman shows the face of a Japan in which alienation is translated as *Hikikomori*, which also means closed in — a generation of voluntary recluses, people isolated of their own volition. Fear of the city, terror of the world.

The outskirts of Buenos Aires in the version of Giampaolo Minelli is physically a long way from the scenario of Botto e Bruno, but the substance is the same. And while this time the pair from Turin have used drawing rather than photography, leaving aside those acidic, unnatural colours that make visions and interpretations of their works, the perception of a 'non-place' remains just as strong. We can say the same for Myamoto and Adrian Paci, who also bear another, virtually identical, reality.

The *Suburbia* of Kendell Geers takes us into another discourse. The South African artist leaves us outside the door of a private architecture that is always closed, marked off by a boundary. We can maybe imagine a life on the other side of those locked doors and windows, but it takes an effort. It looks like an abandoned film set, except where there is barbed wire to tell us that somebody is seeking protection inside.

But barbed wire is more of a prison than a defence. The world of Michelangelo Pistoletto is inexorably surrounded, and this does not augur well — an 'object less', which contains everything is quite a paradox, and a map of the world made of pages of newspapers is maybe a kind of paper castle, which lasts long enough to create an illusion. The fables teach us

that it is dangerous to come too close to a sharp object, and being stung is the best way of becoming a victim of any kind of enchantment. But the princes are there, maybe mounted on winged horses.

In the contemporary metropolis, thanks again to Wim Wenders, angles have wings even if you do not always see them. It was in 1987 that the German director conquered Cannes with his declaration of love for Berlin. In the same year, the German city celebrated its 750th anniversary with a memorable exhibition, Ich und die Stadt, in which the narrator who describes his relationship with streets, buildings, cafes, crowds, traffic and frequently with solitude in the first person is the 20th century German artist[3]. Now we have our angel too, because Ilya Kabakov met it in 2000 and made it part of our urban landscape. Along with other dreams and other utopias such as the Città felice del Regno dei fiori by Nicola De Maria with its eternal spring, the storyboards of Matt Mullican or the infinite worlds of Franco Scognamiglio. But in recent years we've come across various angels, including those that appear in songs. The angel of Francesco de Gregori buys us a drink and tells us in a gesture to be quiet. And there is another, clandestine, angel from Latin America, Africa or eastern Europe, which escapes by swimming away "through the door of the world from the world alongside" — the archangel of Ivano Fossati, which grew on the margins and reached the "outskirts of a town from the outskirts of the world"[4]. The circle closes.

Towers, maps and surrounding areas
The city is concentrated, closed first within walls then later within ring roads, and it is growing upwards. Bell towers and tall buildings have always been used as a declaration of power, and to put forces into motion that at times are in opposition with each other. The bell tower of Giotto is Florence in the same way that the Eiffel Tower is Paris, and they are two watersheds between different eras. It is easy for a tower to become a symbol, even if it is never been built. This was the case with Vladimir Tatlin's design for the *Monument to the 3rd International Exhibition*, which the Cuban Kcho evokes in his drawing here. It should have stood for the revolution, with its internal workings of rotating geometric volumes, but these probably

stata proprio una torre rotante, svettante ad Alexanderplazt, a simboleggiare l'ideologia dell'Est e non è un caso che si trattasse di quella della televisione. Il muro lo vedevi solo se lo costeggiavi, quella specie di fungo tetro ti accompagnava un po' ovunque.

Comunque se Kcho ci conduce in uno spazio che si sviluppa in verticale per immaginare un mondo migliore di quello precedente, Maja Bajevic fa i conti con la metafora della tragedia. Ecco il cammino di torri e grattacieli. Il ricamo che l'artista ha applicato sull'immagine dell'agonia delle due torri ha un effetto straniante perché rende ancora più raccapricciante il contrasto tra il costruire, ricamare, tessere, far crescere, prendersi cura di qualcosa e l'inevitabile catastrofe finale. Maja Bajevic come Penelope fila per poi sfilare, oppure ricostruisce sulla distruzione? Dipende dalla nostra angolazione. La sua è quella di chi è nato a Sarajevo nel 1967 ed era per caso a Parigi mentre le "donne di Bascarsija", come recita il titolo di un racconto di Federico Bugno, uno che la guerra dell'ex Jugoslavia la conosceva bene, erano sotto assedio[5].

Certo è impressionante come il nostro mondo di torri in fiamme e di torri che rinchiudono venga da lontano. Questo quadro di Fetting, in cui profondità della notte e improvvisi squarci corruschi si affrontano, sembra quasi una premonizione, oppure un monito. E Vik Muniz è andato a riprendersi Piranesi come Emily Allchurch Brueghel. Carceri maestose, torri di Babele, strani *accrochage* che farebbero inorridire un urbanista. Perché, com'è ovvio, la città immaginata dagli artisti è caos. Anche quando è disabitata. Ma se sei Tony Cragg puoi realizzare anche il più bello *skyline* con ciò che è avanzato da questo disordine, con i detriti, i materiali di scarto. Vuoi vedere che da qualche parte magari c'è un rifugio, qualcosa di simile alla calotta di cielo dell'Igloo di Mario Merz? O forse un ordine, un'astrazione un po' sfuocata come quella della *Stadtbild* di Gerhard Richter.

Così come si innalza, il paesaggio urbano si articola in sotterranei: lo esplora Gordon Matta Clark. E gli edifici hanno una base, una pianta come quella di Notre Dame di Guillermo Kuitca che sembra quasi un altare.

E gli abitanti? Sono le sagome di William Kentridge a cui tocca, sulle loro gambe incerte, una specie di destino errante tra le mappe del mondo; oppure quelli di Hendrik Krawen che vivono in una specie

seized up with rust around 1919-20, while Tatlin was trying to work out how to avoid that such a thing could happen to his cathedral of socialism, which always remained a model. In Berlin, it was a rotating tower in the Alexanderplatz which symbolised the ideology of the east, and it is no coincidence that it was the TV tower. You could only see the wall if you walked along it, while that gloomy mushroom was with you more or less everywhere.

But while Kcho takes us into a vertically rising space to imagine a better world than the previous one, Maja Bajevic faces up to the metaphor of tragedy in his parade of towers and skyscrapers. The embroidery applied by the artist to the image of agony of the twin towers has an alienating effect, because it makes the contrast between building, weaving, bringing up and taking care of someone and the inevitable final catastrophe all the more chilling. Like Penelope, does Bajevic weave to unravel or rebuild on destruction? It depends on the way we look at it. She was born in Sarajevo in 1967 and just happened to be in Paris while the "women of Bascarsija", to quote the title of a story by Federico Bugno, who knew the war in the former Yugoslavia well, were under siege[5].

It certainly creates quite an impression to think from how far away our towers in flame and towers that imprison come. This painting by Fetting, in which the depth of the night and sudden flaming breaches face up to each other looks almost like a premonition or a warning. And Vik Muniz went back to Piranesi like Emily Allchurch did with Bruegel. Massive prisons, towers of Babel, strange clashes that would horrify a town planner. Because the city imagined by the artists, obviously, is chaos, even when it's uninhabited. But if you are Tony Cragg you can create even the most marvellous skyline with what is left over from this disorder, with the rubble and waste materials. Maybe somewhere there's a shelter, something similar to the celestial vault of Mario Merz's igloo? Or maybe some kind of order, a slightly hazy abstraction like Gerhard Richter's *Stadtbild*.

The urban landscape develops not only towards the vertical, but under the ground too, as explored by Gordon Matta Clark. And the buildings have a base, a plan like the Notre Dame of Guillermo Kuitca which looks almost like an altar. And the inhabitants? They are the shapes

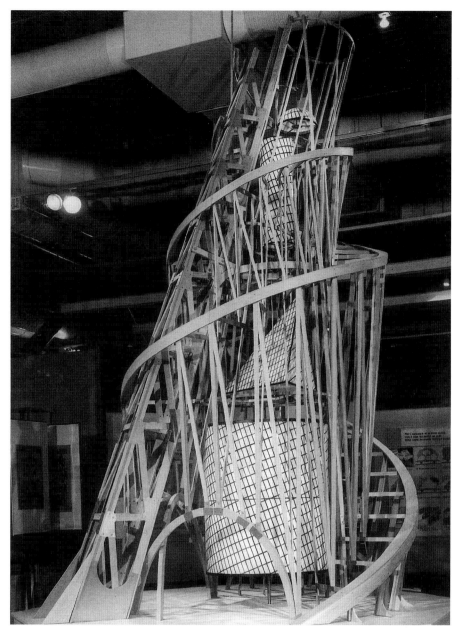

- 7 -

- 6 -
Cy Twombly, *Untitled (Roma)*, 1962.
Olio, pastelli e matita su tela.
Collezione privata

- 7-
Vladimir Tatlin, *Modello per il monumento alla III Internazionale*, 1919
(ricostruzione 1979).
Parigi, Musée National d'Art Moderne, Centre Georges Pompidou

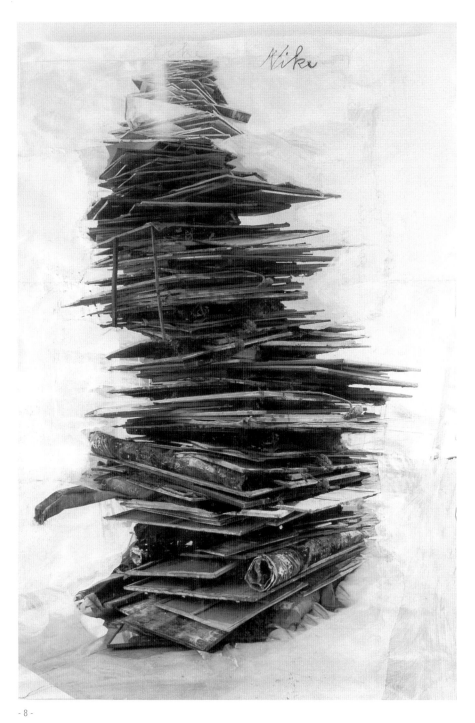

Nike

- 8 -

di set alla *Dogville* di Lars Von Trier. E ancora la donna che attraversa la strada di Saabah Naim, quasi una rievocazione contemporanea di Gustav Klimt, la giovinetta che contempla palazzi, ritratta di spalle dal cinese Weng Fen, neanche fosse in un quadro di Friedrich, e quella che pattina nel ricordo veneziano di Peter Blake. E, finalmente, la folla così come ce la racconta Thomas Struth nel suo opaco e potentissimo scatto giapponese. Se ci si vuole orientare con le mappe ecco quella colorata, tutta da guardare, di Franz Ackermann e quella impalpabile, costruita di odori da Sissel Toolas.

L'artista a volte è anche impassibile catalogatore, non prende parte, osserva "in silenzio il silenzio". Succede a Bernd e Hilla Becher, autori di inventari monumentali e anonimi, di architetture ormai abbandonate e trasformate semplicemente in forme, ma anche a Thomas Ruff e ai suoi MDPN 30 e 31. È invece carica di nostalgia malinconica la Dresda di Andreas Gursky, grave, energica, appassionata come il movimento di una sinfonia. Mentre qualcuno, come Bernardo Siciliano, spia New York dall'alto, in attesa.

E se la metropoli frequentata dagli artisti è luogo di smarrimenti e perdite, è il palcoscenico di ciò che arriva improvvisamente allarmando, non meno inquietante questa appare quando mostra la ripetizione, la serialità delle architetture e una realtà esattamente come te l'aspetti, come avviene nel repertorio di case americane di Dan Graham. Come se quelle mura celassero chissà quali segreti. Ma per fortuna Carlos Garaicoa ci conduce in uno spazio da mille e una notte, in una scatola magica illuminata così che, ancora una volta, noi mettiamo in moto l'immaginazione. E così via.

- 8 -
Anselm Kiefer, *Nike*, 2005.
Fotografia, pittura, carboncino.
Courtesy Galleria Lorcan O'Neill, Roma

[1] Il pittore napoletano Domenico Morelli (1823-1901) sosteneva che compito dell'artista fosse quello di dipingere le cose come fossero vere e immaginate a un tempo. Ovvero era necessario rendere in maniera realistica immagini tratte dalla letteratura, dalla storia, dall'esotismo non conosciuto in prima persona.

[2] La prima versione di *Der Spaziergang* è uscita nel 1917 stampata dall'editore Huber & Co. di Frauenfeld. In Italia quella che è diventata la versione definitiva del racconto è stata tradotta da Emilio Castellani per Adelphi nel 1976.

[3] La mostra, divisa per temi, raccoglieva le opere dei pittori tedeschi da Kirchner, Grosz, Beckmann a Fetting, Hödiche, Middendorf. Cfr. E. Roters, B. Schulz (a cura di), *Ich und die Stadt*, catalogo della mostra (Berlino, Martin Gropius Bau, 15 agosto - 22 novembre 1987), Berlin 1987.

[4] Cfr. L'angelo di Francesco de Gregori, in *Calypsos*; *L'Arcangelo* di Ivano Fossati, dall'album omonimo; *Nero* di Francesco de Gregori, in *Terra di nessuno*.

[5] Cfr. F. Bugno, *Kanita*, Napoli 1999, pp. 13-16.

of William Kentridge who are subject to a kind of errant destiny among the maps of the world, on their uncertain legs. Or the figures of Hendrik Krawen, who live in a film set that resembles the *Dogville* of Lars Von Trier. Or Saabah Naim's woman crossing the road, almost a contemporary re-evocation of Gustav Klimt, the young woman who looks at buildings, photographed from behind by the Chinese Weng Fen, something you will not even find in a portrait by Friedrich, and the woman skating in the Venetian memory of Peter Blake. And finally, the crowd, as described by Thomas Struth in his opaque, ultra-powerful Japanese sprint. If you need maps to help you find your way, there is the coloured one by Franz Ackermann and the intangible one made out of odours by Sissel Tolaas.

At times the artist is also an impassable chronicler, who does not take part but merely observes 'the silence in silence'. That is what happens to Bernd and Hilla Becher, authors of monumental, anony-mous inventories of architecture, now abandoned and simply transformed into forms, as well as to Thomas Ruff and his MDPN 30 and 31. While the Dresden of Andreas Gursky is full of melancholy nostalgia, grave, energetic, passionate like the movement of a symphony. While others, such as Bernardo Siciliano, look down on New York from above, while they wait.

While the metropolis frequented by the artists is a place of confusion and loss, it's also the stage on which something suddenly alarming appears, and this is no less disturbing when it happens repeatedly, when the architecture is in series and reality is exactly as you expected it to be, as is the case in Dan Graham's repertoire of American houses. As if the walls concealed who knows what secrets. Fortunately, Carlos Garaicoa leads us into a space reminiscent of a thousand and one nights, into an illuminated magic box, to enable us to put our imaginations into gear once again. And so on.

[1] The Neapolitan painter Domenico Morelli (1823-1901) believed that the task of the artist was to paint things as if they were real and imagined at the same time. In other words, it was necessary to convert images from literature, history and exoticism of which we had no personal experience into something realistic.

[2] The first version of *Der Spaziergang* came out in 1917, published by Huber & Co. of Frauenfeld. In Italy, what went on to become the final version of the tale was translated by Emilio Castellani for Adelphi in 1976.

[3] The exhibition was divided up into themes, and included the works of German painters from Kirchner, Grosz and Beckmann to Fetting, Hödiche and Middendorf. See *Ich und die Stadt*, catalogue of the exhibition, edited by Eberhard Roters and Bernard Schulz, Martin Gropius Bau, Berlin, 15th August – 22nd November 1987, Berlin 1987.

[4] See *L'angelo* by Francesco de Gregori, in *Calypsos*; Ivano Fossati's *L'Arcangelo* from the album of the same name; *Nero* by Francesco de Gregori, in *Terra di nessuno*.

[5] See Federico Bugno, *Kanita*, Edizioni Magma, Naples 1999, pp. 13-16.

Gordon Matta-Clark
Soul-Souls de Paris, 1977. Super 8 film,
bianco e nero, sonoro, 18:40 min.

Fondazioni e Ricostruzioni
Foundation and Reconstructions

Città formicolante, città piena di sogni,
anche in pieno giorno gli spettri adescano i passanti.

Les fleurs du Mal

Charles Baudelaire

È assolutamente ingiusto affermare che noi facciamo
profitti con questa guerra, perché infatti li facciamo
anche con molte altre guerre. In fondo la
ricostruzione è decisamente la cosa più importante.
Ma prima di ricostruire è necessario rendere la
sventura opprimente e gravosa per l'avversario, fino
a spezzarlo, fino a che tutto si spezzi e venga
spazzato via, per darci modo di comprare qualcosa
di nuovo, questo dovrebbe convincervi, no?

Bambiland

Elfriede Jelinek

Swarming city, city full of dreams,
where specters in broad day accost the passer-by.

It is absolutely unfair to claim that we make profits
from this war, because in fact we make them with
many other wars as well. All in all, reconstruction
is decidedly the most important thing. But before
reconstructing it is necessary to render the
misadventure overbearing and burdensome to the
opponent, up to breaking him so that all comes undone
and is swept away so we can buy something new.
This should convince you, right?

Arnulf Rainer

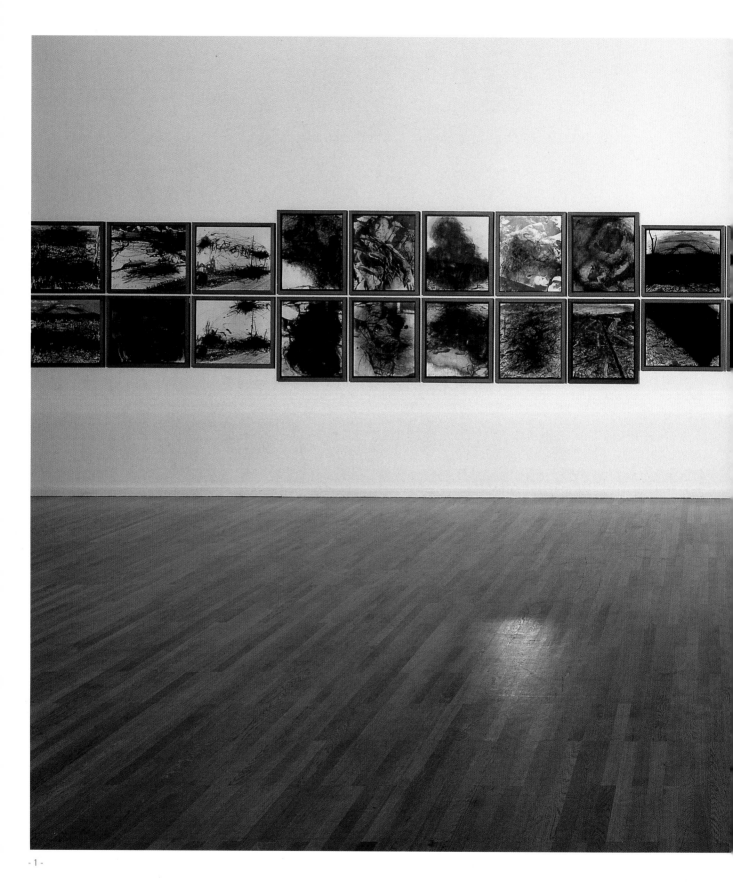

- 1 -

- 1 -
Hiroshima Zyklus, 1982. Tecnica mista su stampa fotografica / Mixed
media on photoprint. Veduta dell'installazione / Installation view.
Städtische Galerie im Lenbachhaus, München

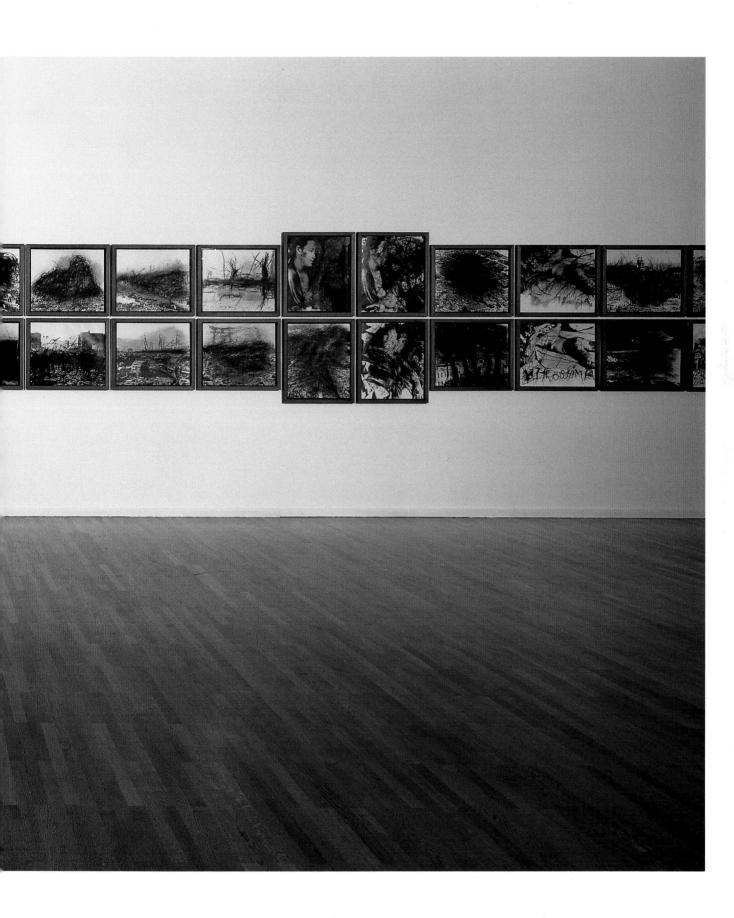

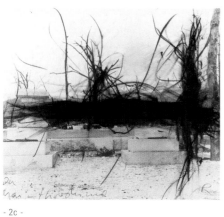

- 2a -

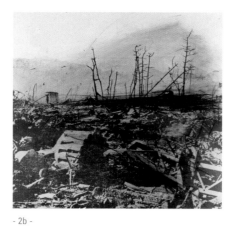

- 2b -

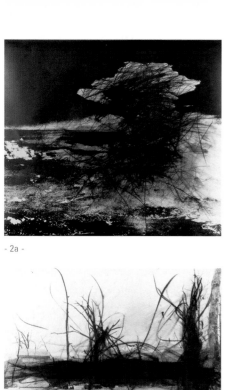

- 2c -

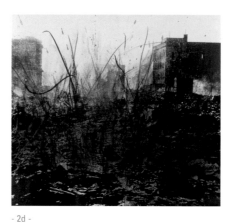

- 2d -

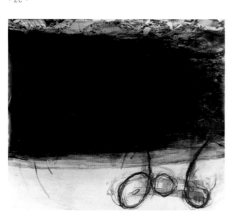

- 2e -

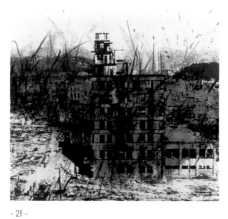

- 2f -

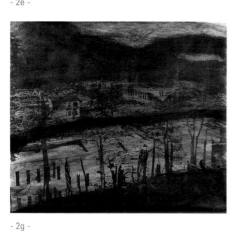

- 2g -

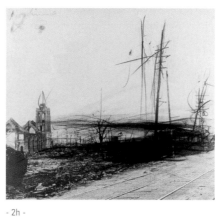

- 2h -

- 2a-n -
Hiroshima Zyklus, 1982.
Selezione di 20 / Selection of 20.
50 × 65 e/and 65 × 50 cm

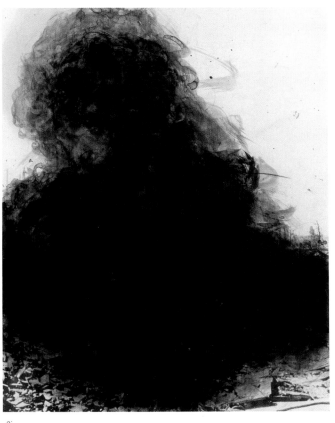

- 2i -

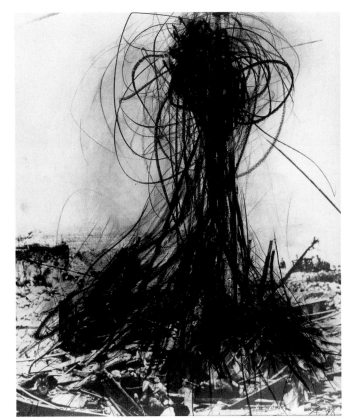

- 2l -

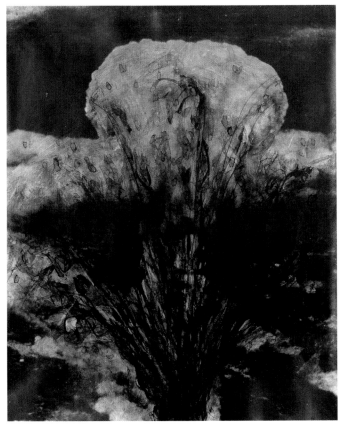

- 2m -

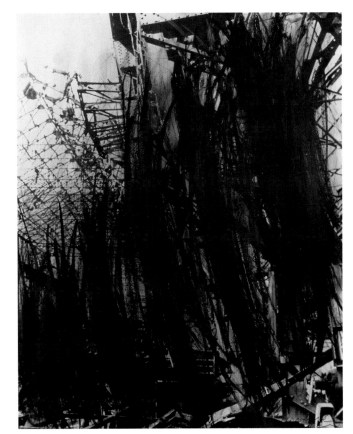

- 2n -

Fausto Melotti

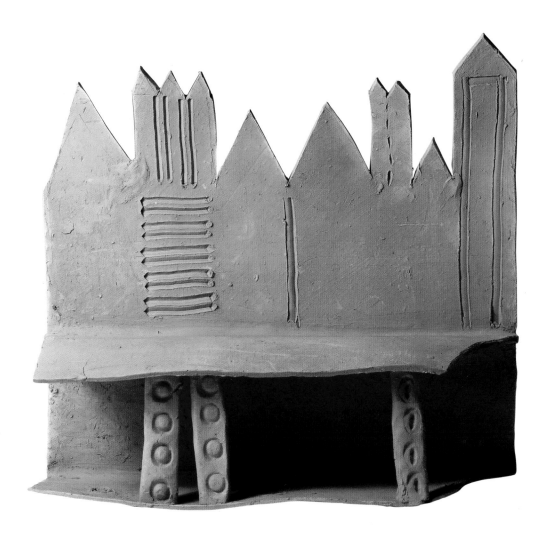

- 1 -

Città, 1945. Terracotta / Clay, 30 × 33 × 9 cm.
Archivio Fausto Melotti, Milano – Galleria Christian Stein, Milano

Lina Kim e Michael Wesely

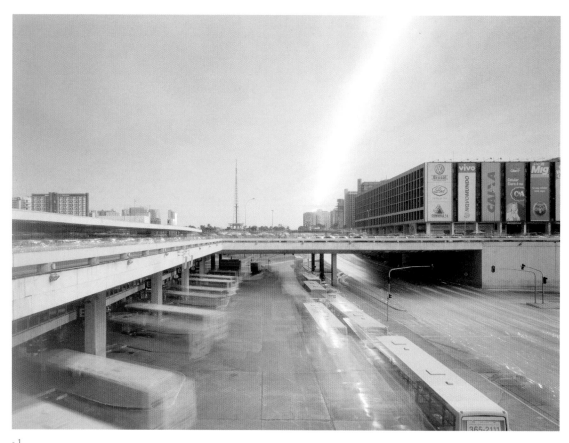

- 1

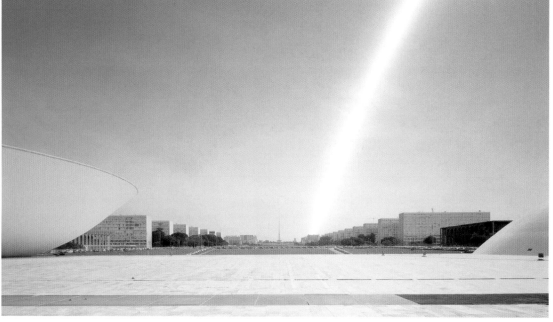

- 2 -

- 1 -
Rodoviaria, Brasilia, 2002-2004.
C-print su alluminio / C-print on aluminium, 100 × 140 cm.
Courtesy l'artista / the artist

- 2 -
Esplanada, Brasilia, 2002-2004.
C-print su alluminio / C-print on aluminium, 100 × 180 cm.
Courtesy l'artista / the artist

- 3 -

- 4 -

- 3 -
Eixo Rodoviario, Brasilia, 2002-2004.
C-print su alluminio / C-print on aluminium, 100 × 170 cm.
Courtesy l'artista / the artist

- 4 -
SQS 308, Brasilia, 2002-2004.
C-print su alluminio / C-print on aluminium, 100 × 140 cm.
Courtesy l'artista / the artist

- 5 -

- 6 -

- 5 -
SQS 308, Brasilia, 2002-2004.
C-print su alluminio / C-print on aluminium, 100 × 130 cm.
Courtesy l'artista / the artist

- 6 -
Ponte Costa e Silva, Brasilia, 2002-2004.
C-print su alluminio / C-print on aluminium, 100 × 180 cm.
Courtesy l'artista / the artist

- 7 -

- 8 -

- 7 -
Candagolandia, Brasilia, 2002-2004.
C-print su alluminio / C-print on aluminium, 100 × 140 cm.
Courtesy l'artista / the artist

- 8 -
Parque da Cidade, Brasilia, 2002-2004.
C-print su alluminio / C-print on aluminium, 100 × 150 cm.
Courtesy l'artista / the artist

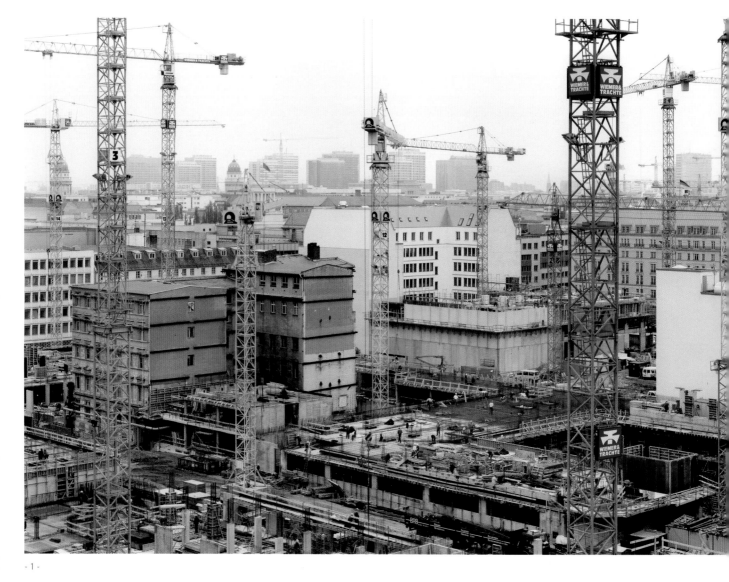

-1-
Stadt 2/38 (Berlin), 1999.
175 × 236 cm. Edizione di 4 / edition of 4,
C-print.
Courtesy l'artista / the artist
e/and Sean Kelly Gallery,
New York

-2-
Stadt 5/28 (Berlin), 2005.
240 × 177 cm. Edizione di 4 / edition of 4,
C-print.
Courtesy l'artista / the artist
e/and Galeria Helga de Alvear,
Madrid

- 2 -

"Salomone in vita sua non mise mai una pietra sopra l'altra per costruire niente. Quindi non edificò il tempio. Incaricò l'architetto di costruire un tempio, ma nemmeno lui lo costruì. Il tempio in realtà fu costruito da muratori anonimi. Perché tutto l'onore spetta a quello che ha fatto di meno?"
"Perché senza di lui il tempio non sarebbe stato costruito."
"E senza l'architetto sì? E senza i muratori? Eppure Salomone risulta come unico costruttore del tempio, sulla base del suo potere e di un'azione fatta di tre parole: 'Costruite un tempio!' O meglio due :'Tiwne migdásch!' Quindi 'costruire' evidentemente significa 'dire di costruire'. Non è indecente che sia così?"
"Esatto!" esclamò Max.

La scoperta del cielo

Harry Mulisch

"In his lifetime, Solomon never put one stone on top of another to build anything. Therefore, he didn't build the temple. He entrusted an architect to build a temple, but not even he built it. The temple was actually built by anonymous bricklayers. Why does all the honor go to the one who did the least?"
"Because without him, the temple would not have been built."
"Even without the architect? And without the bricklayers? And yet Solomon is the only builder of the temple, on the basis of his power and an action consisting in three words: 'Build a temple!' Or better yet, two: 'Tiwne migdásch!' Therefore 'to build' evidently means 'tell to build.' Isn't it indecent?"
"Exactly!" exclaimed Max.

The discovery of the heaven

Gilbert & George

- 1 -

- 1 -
Crying City, 1998.
Tecnica mista / Mixed media, 151 × 127 cm.
Courtesy Galerie Ropac, Paris

Franz Ackermann

- 1 -

Unsafe ground IV (to relax?), 2001.
Olio su tela / Oil on canvas, 190 × 280 cm.
Courtesy Giò Marconi, Milano

Guillermo Kuitca

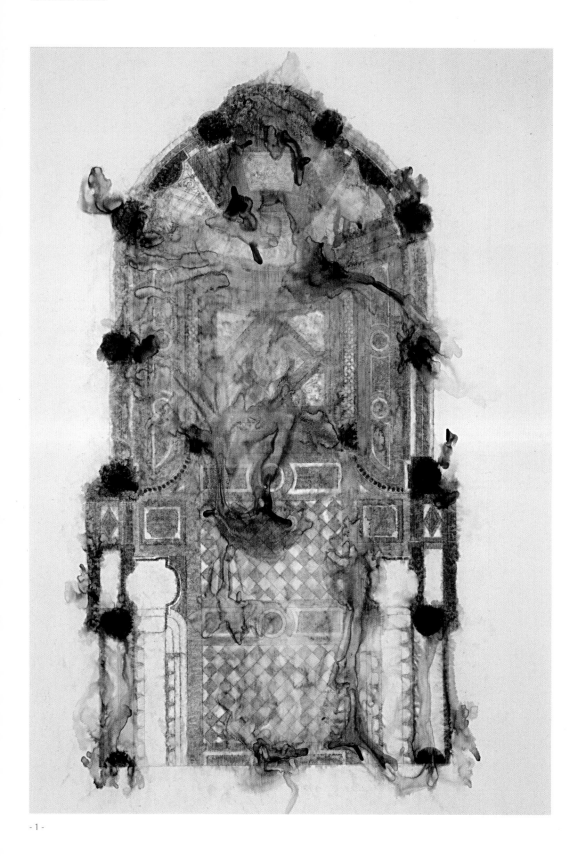

- 1 -

L'Encyclopédie (marble Flooring Plan of the Sanctuary and Part of the Choir
of the Cathedral of Notre-Dame de Paris), 1999. Acrilico e inchiostro su tela /
Acrylic paint and ink on canvas, 160 × 197 cm. Courtesy Galleria Cardi, Milano

William Kentridge

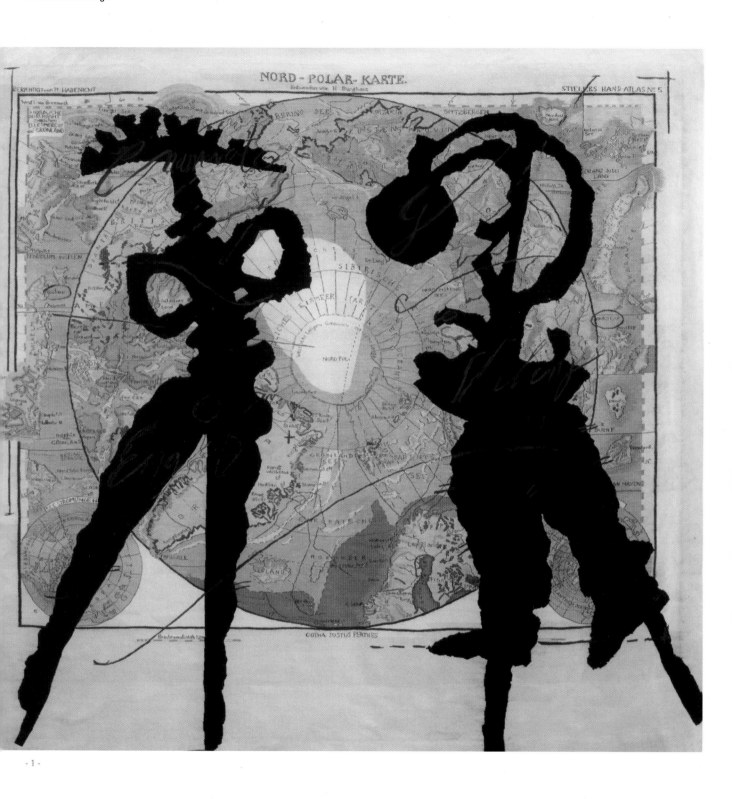

- 1 -

- 1 -
North Polar Chart, 2003-2004.
Arazzo ricamato, mohair, seta / Embroidered tapestry, mohair, silk,
350 × 384 cm.
Courtesy Lia Rumma

Dan Graham

- 1 -

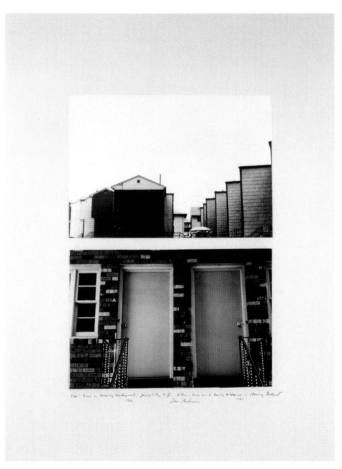

- 2 -

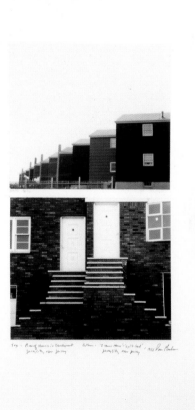

- 3 -

- 1-
Gift Shop Coffee Shop, 1989-1996. Modello plexiglass e legno / Model Plexiglas and timber, 20,3 × 45 × 23 cm.. Courtesy Galleria Massimo Minini, Brescia

- 2 -
Homes for America, 1966. Stampa fotografica / Photoprint, 100 × 75 × 5 cm. Courtesy Galleria Massimo Minini, Brescia

- 3 -
Homes for America, 1966. Stampa fotografica / Photoprint, 100 × 75 × 5 cm. Courtesy Galleria Massimo Minini, Brescia

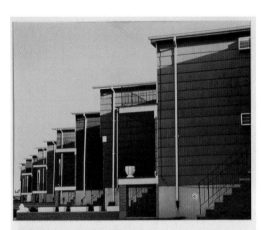

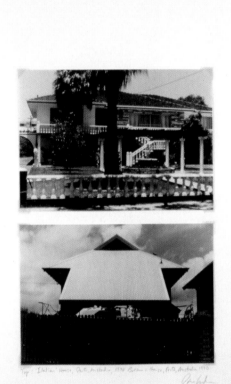

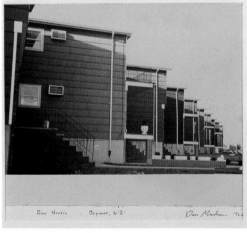

- 4 -

- 5 -

Homes for America, 1966. Stampa fotografica / Photoprint, 70 × 50 cm.
Collezione privata / private collection, courtesy Claudia Gian Ferrari, Milano

- 5 -

Homes for America, 1990. Stampa fotografica / Photoprint, 100 × 75 × 5 cm.
Courtesy Galleria Massimo Minini, Brescia

Bernd&Hilla Becher

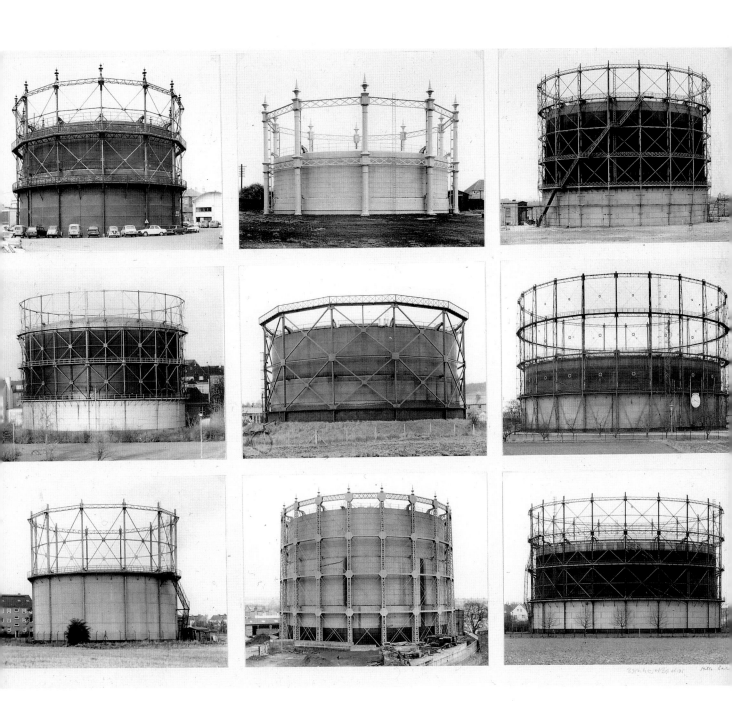

- 1 -
Gasometer, 1972.
Stampa fotografica / Photoprint, 80 × 98 cm.
Collezione privata / private collection, courtesy MaxmArt, Mendrisio

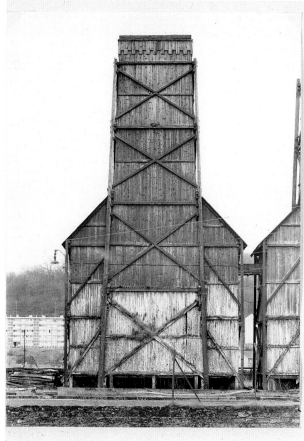

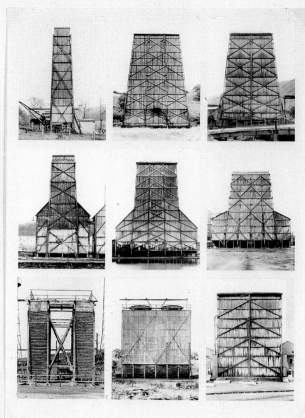

- 2 -

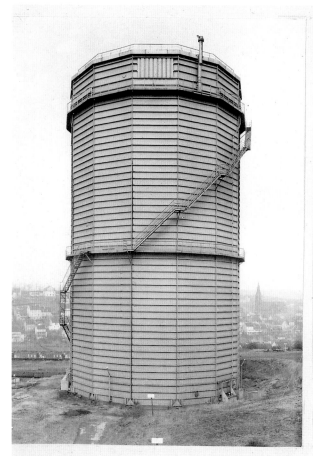

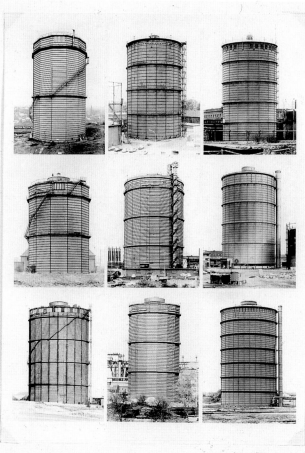

- 3 -

- 2 -
Gasbehalter, 1973.
Stampa fotografica / Photoprint, 86 × 35 cm.
Collezione privata / private collection, courtesy MaxmArt, Mendrisio

- 3 -
Kuhlturme, 1973.
Stampa fotografica / Photoprint, 85 × 45 cm.
Collezione privata / private collection, courtesy MaxmArt, Mendrisio

- 4 -
Blaster fournace, 1984.
Stampa fotografica / Photoprint, 49 × 58 cm.
Collezione privata / private collection, courtesy Claudia Gian Ferrari,
Milano

- 4 -

Thomas Ruff

- 1 -

- 2 -

- 1 -
MDPN 31, 2003. C-print, 180 × 170 cm. Courtesy Lia Rumma

- 2 -
MDPN 30, 2002. C-print, 130 × 170 cm. Courtesy Lia Rumma

Andreas Gursky

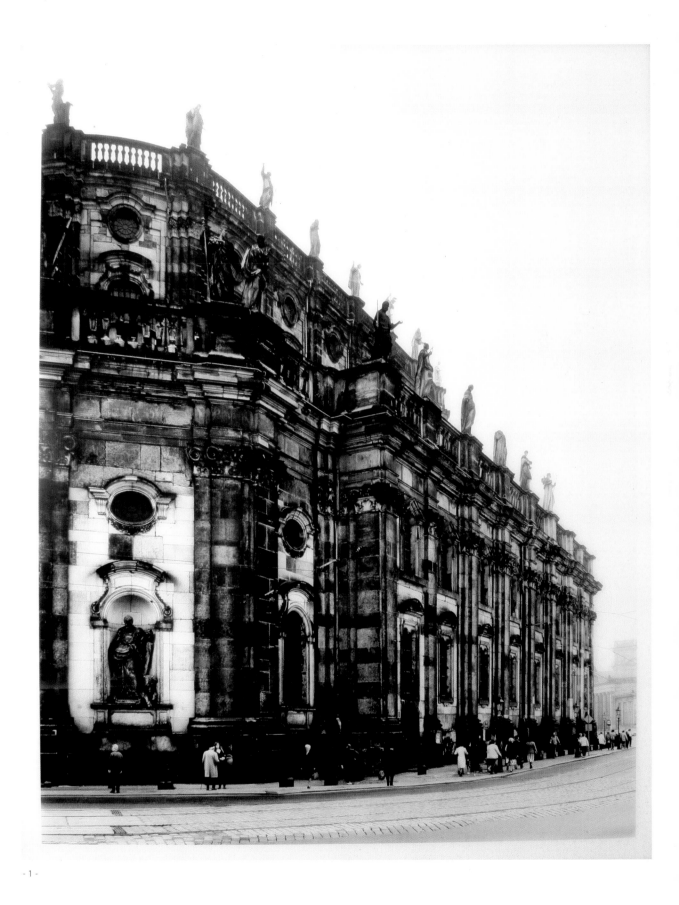

- 1 -

- 1 -
Dresden, 1998. Chromogenic print, 222 × 180 cm.
Collezione privata / private collection, courtesy Lia Rumma

Gunther Förg

- 1 -

- 1 -
S.T., 1995. Acquarello su tavola / Watercolour on board,
120 × 160 cm. Zerynthia Associazione
per l'Arte Contemporanea, Roma

- 2 -
S.T. (dal ciclo *Praga-Boemia*), 2001.
Stampa fotografica / Photoprint, 150 × 100 cm.
Zerynthia Associazione per l'Arte Contemporanea, Roma

- 3 -
S.T. (dal ciclo *Praga-Boemia*), 2001.
Stampa fotografica / Photoprint, 150 × 100 cm.
Zerynthia Associazione per l'Arte Contemporanea, Roma

- 2 -

- 3 -

Pedro Cabrita Reis

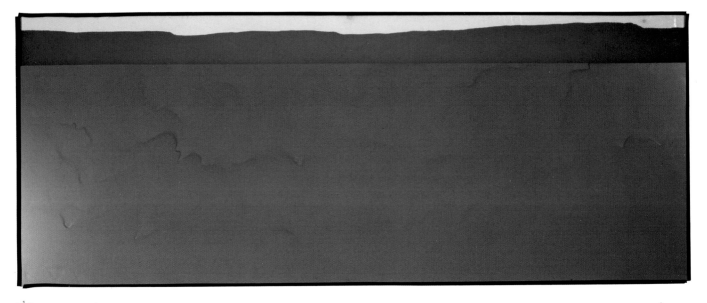

- 1 -

- 1 -
Linea di terra #3 (blu), 1999. Smalto e pittura acrilica
su vetro laminato / Enamel, acrylic paint on laminated glass, 80 × 200 × 5 cm.
Galleria Giorgio Persano, Torino

- 2 -
Triple, 2003.
Alluminio, luci fluorescenti dipinte, legno,
tappeto e cavi elettrici / Aluminium, painted fluorescent lights, timber, carpet
and electric wires, 104 × 78 × 77 cm.
Galleria Giorgio Persano, Torino

Christo

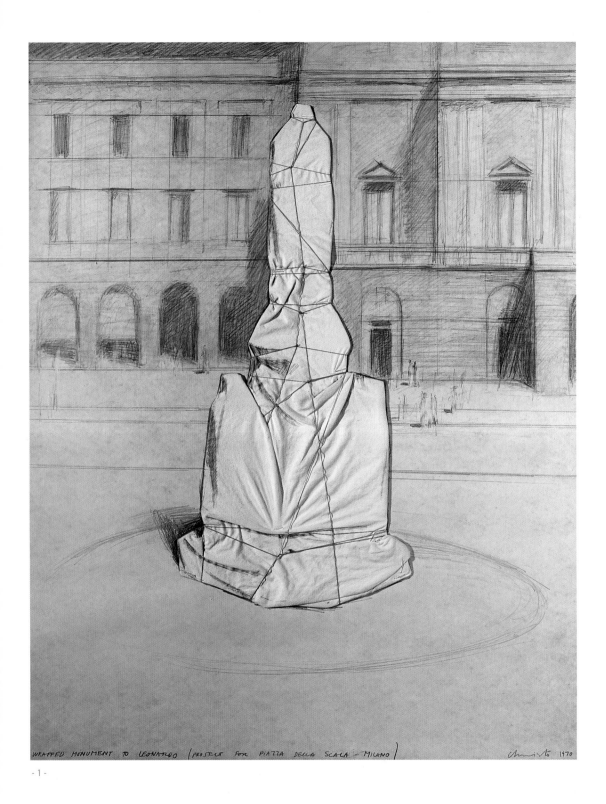

WRAPPED MONUMENT TO LEONARDO (PROJECT FOR PIAZZA DELLA SCALA - MILANO) Christo 1970

- 1 -

- 1 -
Wrapped monument to Leonardo
(project for Piazza della Scala, Milano), 1979.
Disegno su cartoncino e collage
di tela e spago / Drawing on cardboard, collage and string, 70 × 50 cm.
Collezione privata / private collection, courtesy Claudia Gian Ferrari, Milano

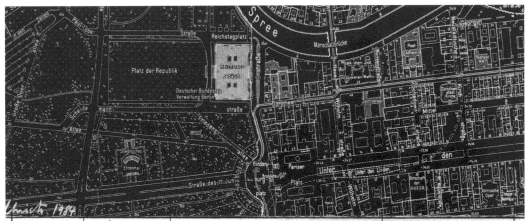

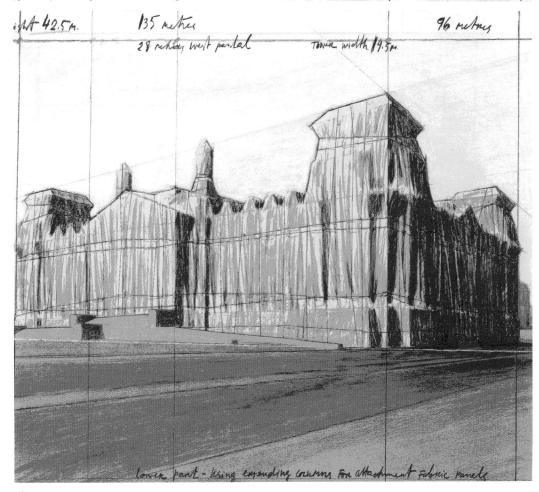

Wrapped Reichstag, 1987. Collage, 84 × 72 cm.
Collezione privata / private collection,
courtesy Carlina Galleria d'Arte, Torino

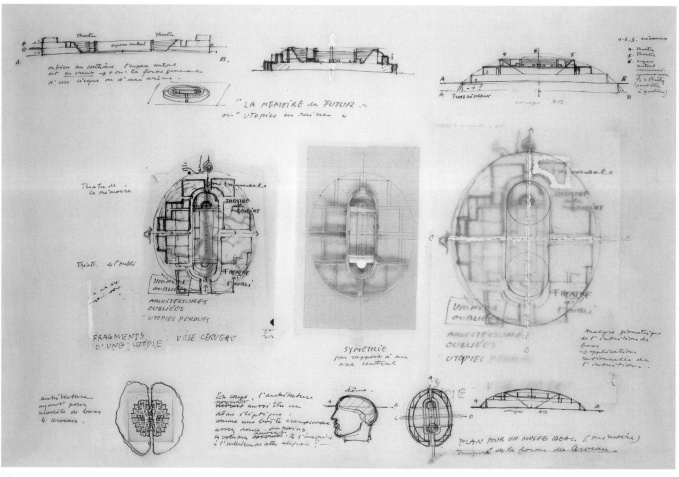

- 2 -

- 1 -
Mnemosyne, the Architect's Archives, 1990.
Tecnica mista su carta / Mixed media on paper, 75 × 100 cm.
Collezione privata / private collection, courtesy MaxmArt, Mendrisio

- 2 -
Memoria artificiosa, 1990. Legno di sicomoro con tre cassetti contenenti 6 fotografie a colori
e un manoscritto in 10 fogli rilegato a cartoncino / Sycomore timber, drawers,
colour photographs, manuscript bound in cardboard (44 × 29,3 cm), denominato / called
"Modele N° III", 250 × 200 × 90 cm. Collezione privata / private collection,
courtesy MaxmArt, Mendrisio

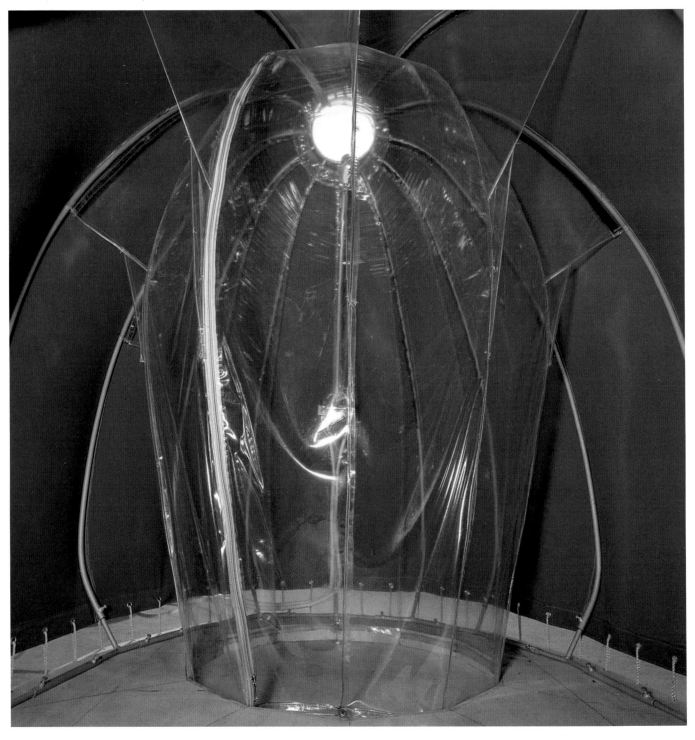

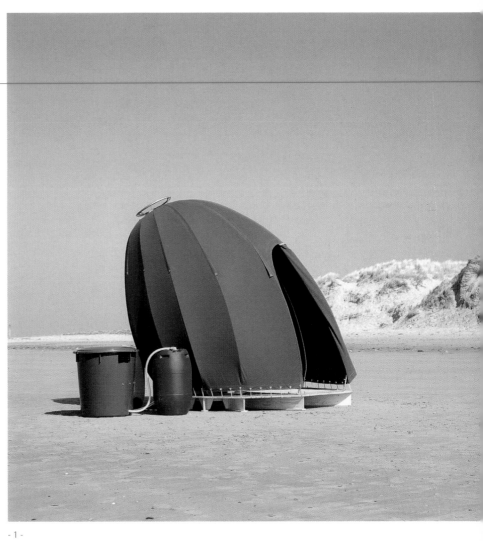

- 1 -

- 1 -
Showertent, 1997.
Materiali vari / Mixed material, 260 × 180 cm.
Courtesy Lia Rumma

Showertent, 1997.
Particolare / Detail

Paolo Parisi

- 1a -

- 1b -

- 1c -

- 1a-c -
U.s.a.e.u.a.a.a. (RGB), 2003.
Olio su carta intelata / Oil on lined paper, 41 × 61 × 2,5 cm
ciascuno / each. Courtesy l'artista / the artist
e/and Galleria Fornello, Prato

- 2 -
Bench for everybody, 2004.
Pila di fogli di cartone svuotata / Emptied cardboard stack,
edizione di 3 / edition of 3, 50 × 130 × 260 cm.
Courtesy l'artista / the artist
e/and Quarter Centroproduzione Arte, Firenze

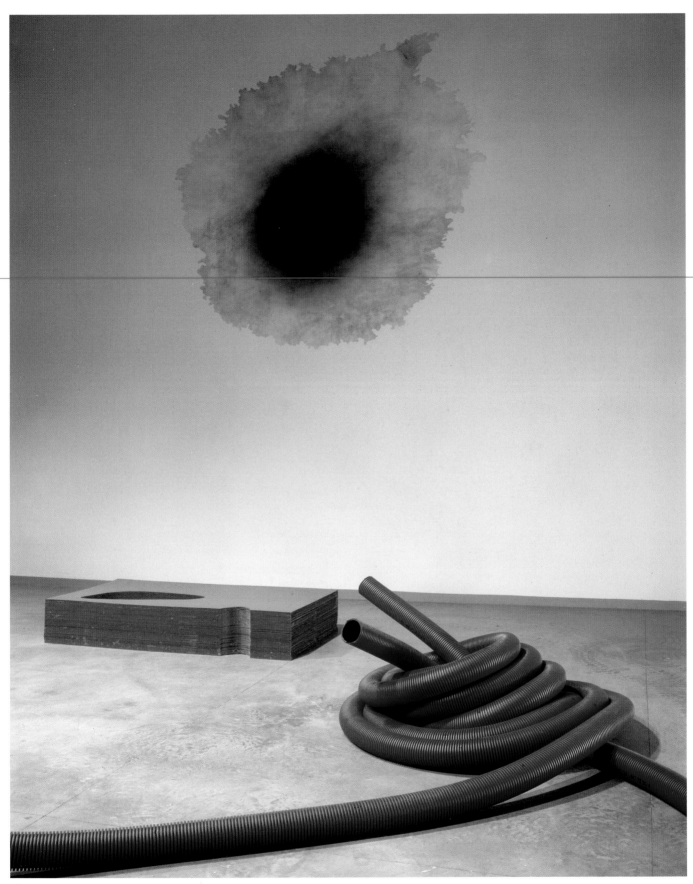

Luca Pancrazzi

- 1a -

- 1a-e -
Zenith, 2000.
Scultura-installazione / Installation; materiali vari / Mixed material,
circa 61 × 61 × 155 cm.
Courtesy Antonio Colombo Arte Contemporanea, Milano

- 1b -

- 1c -

- 1d -

- 1e -

Michelangelo Pistoletto

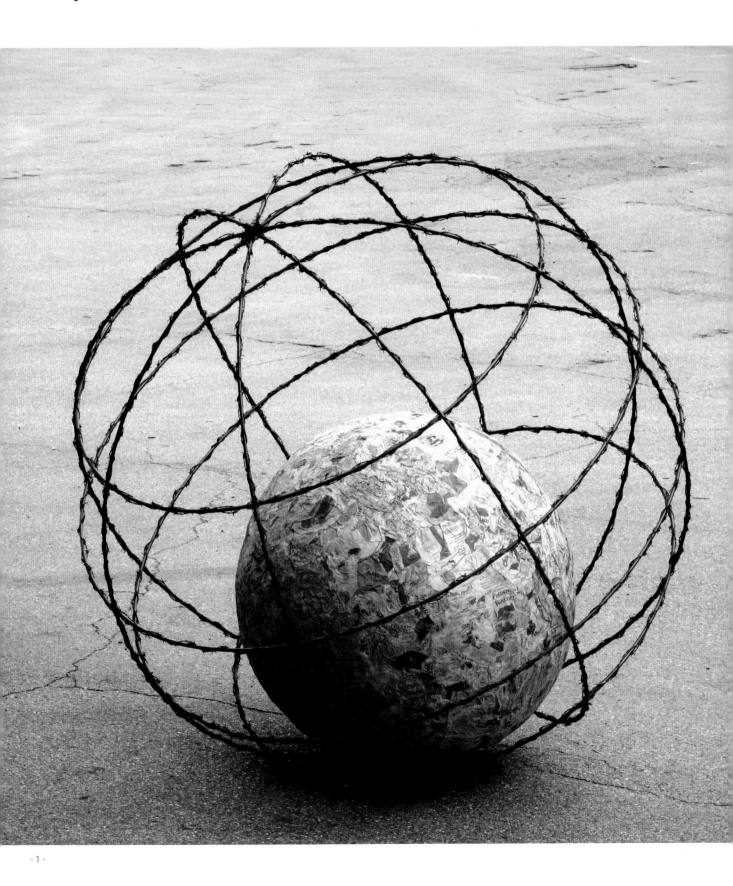

- 1 -

- 1 -
Mappamondo spinoso, 1966-2005.
Carta di giornali e ferro / Newspapers and iron, diam. circa 180 cm.
Fondazione Pistoletto, Biella

Thomas Hirschhorn

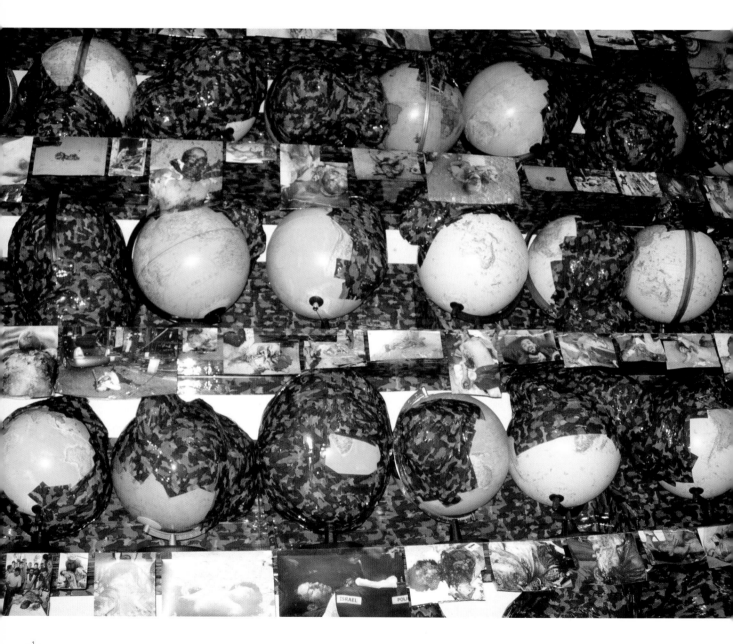

- 1 -
Camo-Outgrowth (Summer), 2005.
Legno, cartone, nastro adesivo, 119 mappamondi,
materiale stampato / Timber, cardboard, adhesive tape, 119
globes, printed matter, 350 × 620 × 30 cm.
Collezione Patrick Charpenel, courtesy Galerie Chantal Crousel

Camo-Outgrowth (Summer), 2005.
Particolare / Detail

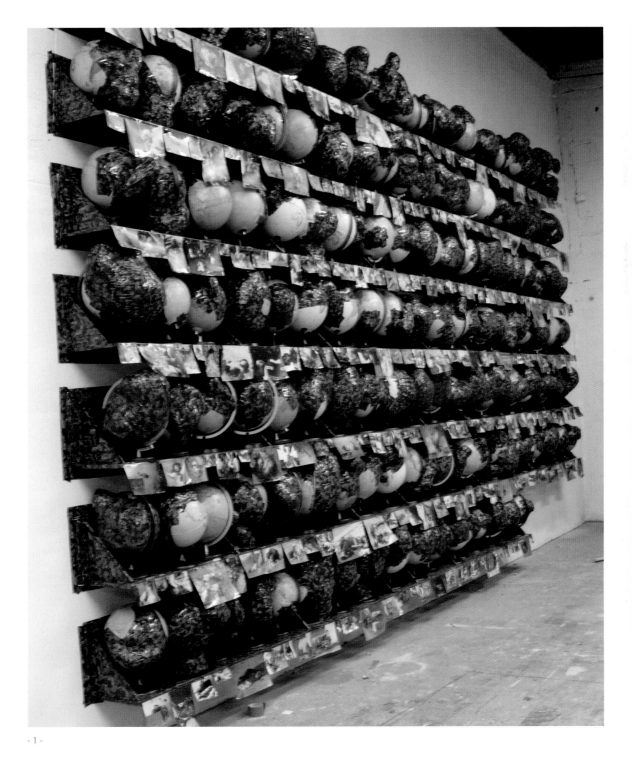

Thomas Schütte

- 1 -

H.Q. (Head Quarter), 1989.
Legno / Wood, 150 × 200 cm.
Museo Cantonale d'Arte, Lugano – Donazione Panza di Biumo

Mario Merz

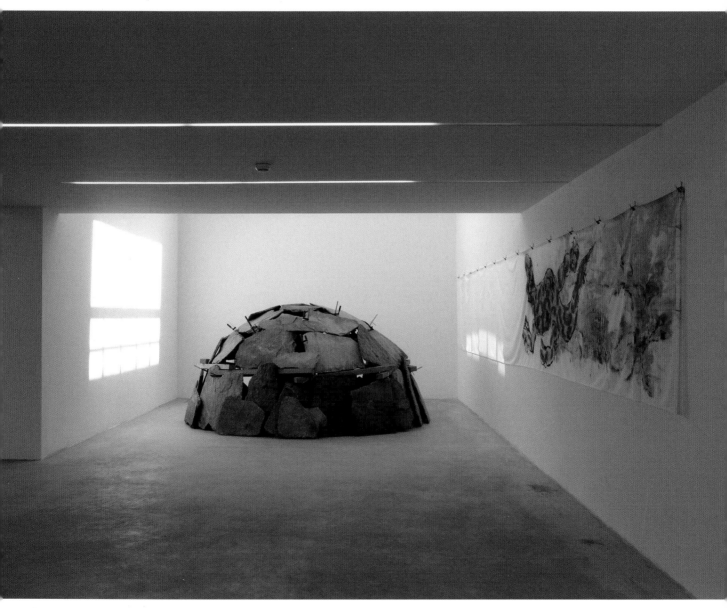

- 1 -

- 1 -
Igloo, 1991.
Metallo, pietre, morsetti / Metal, stones, grips,
diam. 300 cm, h. 150 cm.
Collezione Merz, Torino

Marjetica Potrč

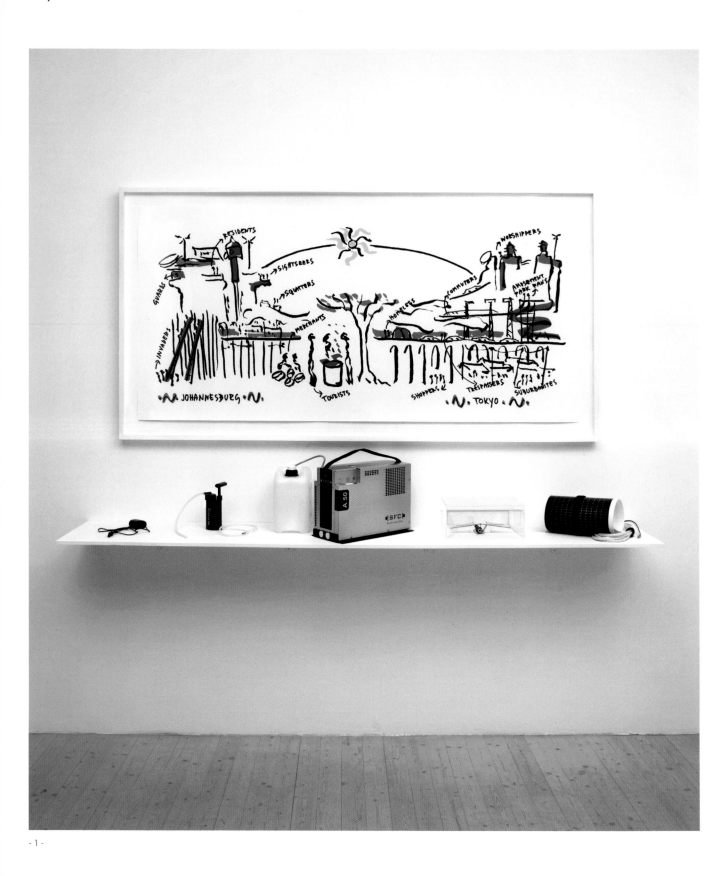

- 1 -

- 1 -
Power tools for urban explorers, 2005.
Prototipi sperimentali e oggetti d'uso su mensola e disegno stampato
/ Experimental prototypes and common objects on shelf, printed
drawing, edizione di 3 / edition of 3, 100 × 200 × 5 cm.
Galerie Nordenhake, Berlin-Stockholm

Carlos Garaicoa

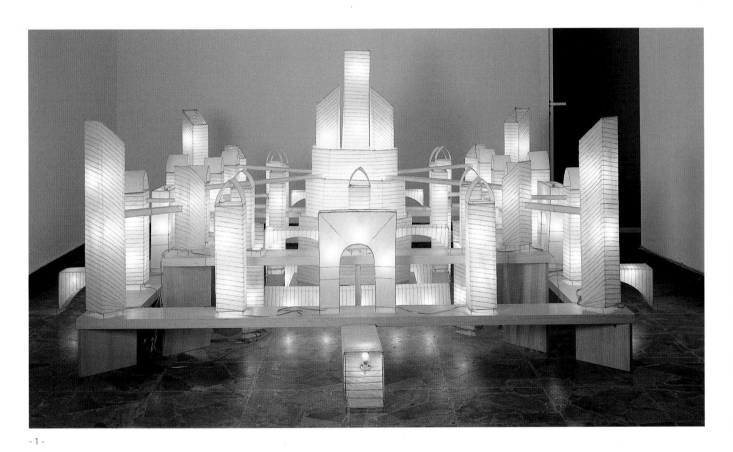

- 1 -

- 1 -
No way out, 2002.
Materiali vari / Mixed material, 140 × 330 × 330 cm.
Courtesy Galleria Continua, San Gimignano-Beijing

Sissel Tolaas

Reinikendorf [North]

NO

Neukölln [South]

SO

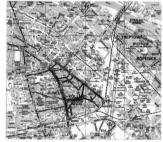

Mitte [East]

EA

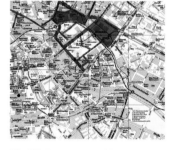

Charlottenburg [West]

WE

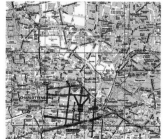

- 1 -

- 1 -
Nosoeawe, 2004.
Installazione, testi su stampa digitali e 11 bottiglie di profumi,
dimensioni variabili /Installation, texts on print and 11 parfum bottles,
variable dimensions. Courtesy l'artista / the artist

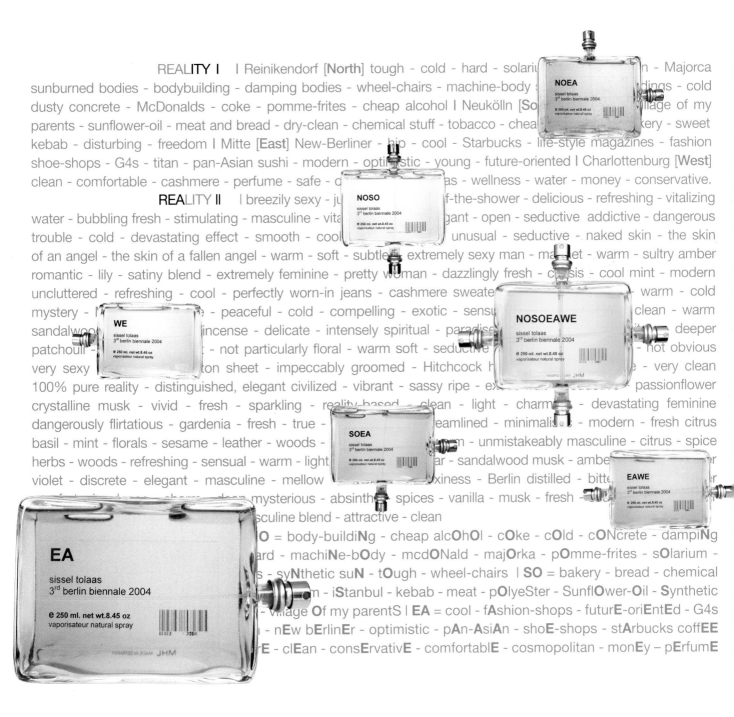

REALITY I | Reinikendorf [**North**] tough - cold - hard - solari... ...n - Majorca sunburned bodies - bodybuilding - damping bodies - wheel-chairs - machine-bodydings - cold dusty concrete - McDonalds - coke - pomme-frites - cheap alcohol | Neukölln [**So**... ...llage of my parents - sunflower-oil - meat and bread - dry-clean - chemical stuff - tobacco - chea... ...ery - sweet kebab - disturbing - freedom | Mitte [**East**] New-Berliner - hip - cool - Starbucks - life-style magazines - fashion shoe-shops - G4s - titan - pan-Asian sushi - modern - optimistic - young - future-oriented | Charlottenburg [**West**] clean - comfortable - cashmere - perfume - safe -as - wellness - water - money - conservative.

REALITY II | breezily sexy - ju... ...f-the-shower - delicious - refreshing - vitalizing water - bubbling fresh - stimulating - masculine - vita... ...gant - open - seductive addictive - dangerous trouble - cold - devastating effect - smooth - cool... ...unusual - seductive - naked skin - the skin of an angel - the skin of a fallen angel - warm - soft - subtle... extremely sexy man - ma...et - warm - sultry amber romantic - lily - satiny blend - extremely feminine - pretty w...man - dazzlingly fresh - c...sis - cool mint - modern uncluttered - refreshing - cool - perfectly worn-in jeans - cashmere sweate... ... - warm - cold mystery - ... - peaceful - cold - compelling - exotic - sensu... ...clean - warm sandalwoo... ...incense - delicate - intensely spiritual - paradise... ...deeper patchouli - ... - not particularly floral - warm soft - seductive... ...not obvious very sexyon sheet - impeccably groomed - Hitchcock h... ... - very clean 100% pure reality - distinguished, elegant civilized - vibrant - sassy ripe - e... ...passionflower crystalline musk - vivid - fresh - sparkling - reality-based - clean - light - charm... - devastating feminine dangerously flirtatious - gardenia - fresh - true - ...eamlined - minimalis... - modern - fresh citrus basil - mint - florals - sesame - leather - woods -m - unmistakeably masculine - citrus - spice herbs - woods - refreshing - sensual - warm - light... ...r - sandalwood musk - ambe... violet - discrete - elegant - masculine - mellowxiness - Berlin distilled - bitt...mysterious - absinth... spices - vanilla - musk - fresh - ...

...sculine blend - attractive - clean

...O = body-buildiNg - cheap alcOhOl - cOke - cOld - cONcrete - dampiNg
...ard - machiNe-bOdy - mcdONald - majOrka - pOmme-frites - sOlarium -
...s - syNthetic suN - tOugh - wheel-chairs | **SO** = bakery - bread - chemical
...m - iStanbul - kebab - meat - pOlyeSter - SunflOwer-Oil - **S**ynthetic
...llage **O**f my parent**S** | **EA** = cool - fAshion-shops - futurE-oriEntEd - G4s
... - nEw bErlinEr - optimistic - pAn-AsiAn - shoE-shops - stArbucks coffEE
...E - clEan - consErvativE - comfortablE - cosmopolitan - monEy – pErfumE

NOEA
sissel tolaas
3rd berlin biennale 2004
e 250 ml. net wt.8.45 oz
vaporisateur natural spray

NOSO
sissel tolaas
3rd berlin biennale 2004
e 250 ml. net wt.8.45 oz
vaporisateur natural spray

NOSOEAWE
sissel tolaas
3rd berlin biennale 2004
e 250 ml. net wt.8.45 oz
vaporisateur natural spray

WE
sissel tolaas
3rd berlin biennale 2004
e 250 ml. net wt.8.45 oz
vaporisateur natural spray

SOEA
sissel tolaas
3rd berlin biennale 2004
e 250 ml. net wt.8.45 oz
vaporisateur natural spray

EAWE
sissel tolaas
3rd berlin biennale 2004
e 250 ml. net wt.8.45 oz
vaporisateur natural spray

EA
sissel tolaas
3rd berlin biennale 2004
e 250 ml. net wt.8.45 oz
vaporisateur natural spray

Reality I - The everyday / trivial language (metaphorical / metonymical)
Reality II - The PR language (the common terminologies used to make PR texts for fragrances)
Reality III - NASALO. the fiction (future) language

Townscape

Townscape

La Zona è un unico ampio edificio. Le stanze sono fatte di un cemento plastico che si gonfia per ospitare la gente, ma quando sono in troppi ad affollare una stanza, c'è un plop soffice e qualcuno viene spremuto attraverso il muro direttamente nella prossima casa, nel prossimo letto vale a dire, giacché le stanze sono soprattutto letti dove si trattano gli affari della Zona. Un ronzio di sesso e commercio agita la Zona come un vasto alveare.

The Zone is a single, vast building. The rooms are made of a plastic cement that bulges to accomodate people, but when too many crowd into one room there is a soft *plop* and someone squeezes through the wall right into the next house-the next bed that is, since the rooms are mostly bed where the business of the Zone is transacted. A hum of sex and commerce shakes the Zone like a vast hive.

The Naked Lunch

William Burroughs

Gerhard Richter

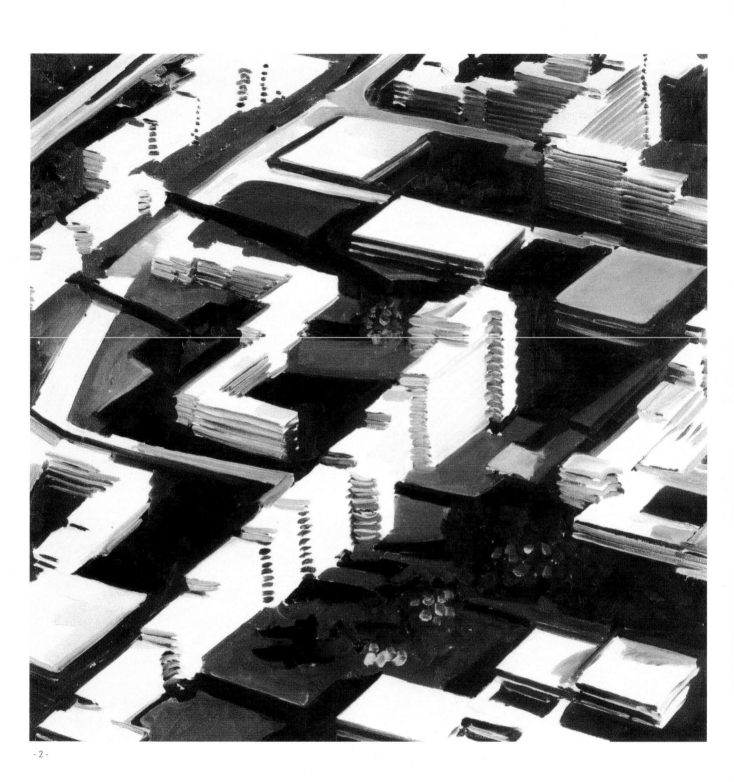

- 2 -

- 1 -
Onkel Rudi, 2000.
Cibachrome, 87 × 50 cm.
Collezione privata / private collection,
courtesy MaxmArt, Mendrisio

- 2 -
Stadtbild Sa, 1969.
Olio su tela / Oil on canvas, 124 × 124 × 3 cm.
Maxxi, Museo Nazionale delle Arti
del XXI secolo, Roma

Gilbert & George

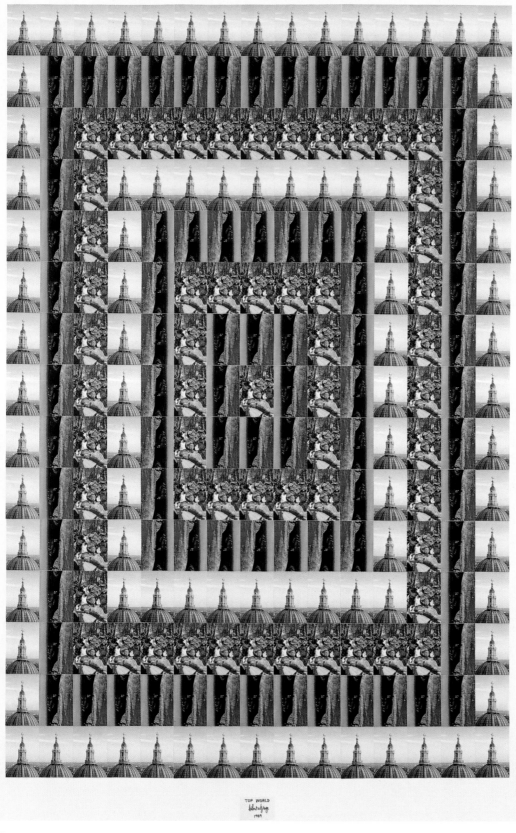

- 1 -

- 1 -
Top World, 1989.
Collage di cartoline illustrate / Collage of postcards, 241 × 175 cm.
Collezione privata / private collection, courtesy MaxmArt, Mendrisio

Hiroshi Sugimoto

- 1 -

- 1 -
E.U.R San Pietro e Paolo. Marcello Piacentini, 1998.
Stampa fotografica / Photoprint, 51 × 61 cm.
Collezione privata / private collection, courtesy Claudia Gian Ferrari,
Milano

Mario Schifano

- 1 -

- 1 -
Central Park East, 1964.
Smalto su carta intelata / Enamel on lined paper, 127 × 200 cm.
Courtesy Giorgio Marconi, Milano

Isa Genzken

 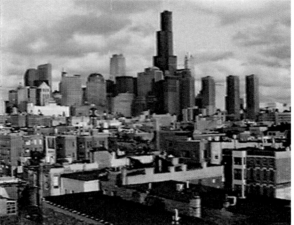

- 1a - - 1b - - 1c -

- 1a-e -
Chicago Drive, 1992.
Video trasferito da film 16 mm / Video converted from a 16mm film,
25 min. (Photography: Ray Wang).
Generali Foundation Collection, Wien

- 1d - - 1e -

Urs Lüthi

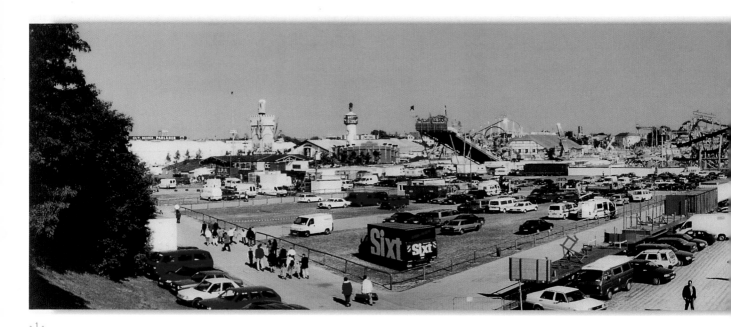

- 1 -

- 1 -
Oktoberfest. From the series "Placebos & Surrogates", 2000.
Ilfochrome/diasec, pittura fluorescente / fluorescent paint,
30 × 300 × 10 cm. Städtische Galerie im Lenbachhaus, München

Thomas Struth

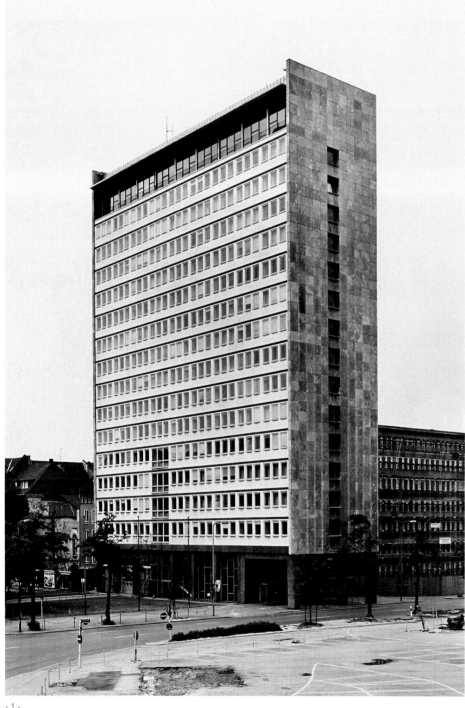

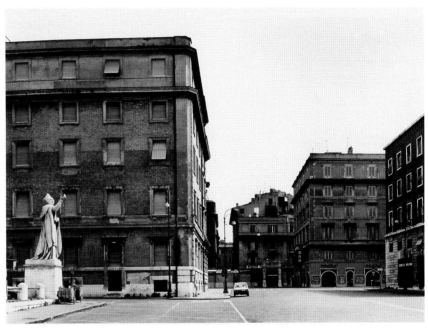

- 2 -

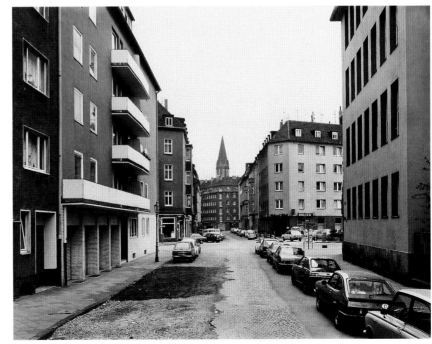

- 1 -
Hochhaus and her Haroldstrasse, Düsseldorf, 1980.
Stampa fotografica / Photoprint, 36,7 × 51,2 cm.
Städtische Galerie im Lenbachhaus, München

- 2 -
Piazza Augusto Imperatore, 1984.
Stampa fotografica / Photoprint, 38,7 × 48 cm.
Städtische Galerie im Lenbachhaus, München

- 3 -
Düsselstrasse, Düsseldorf, 1979.
Stampa fotografica / Photoprint, 36,7 × 51,2 cm.
Städtische Galerie im Lenbachhaus, München

- 3 -

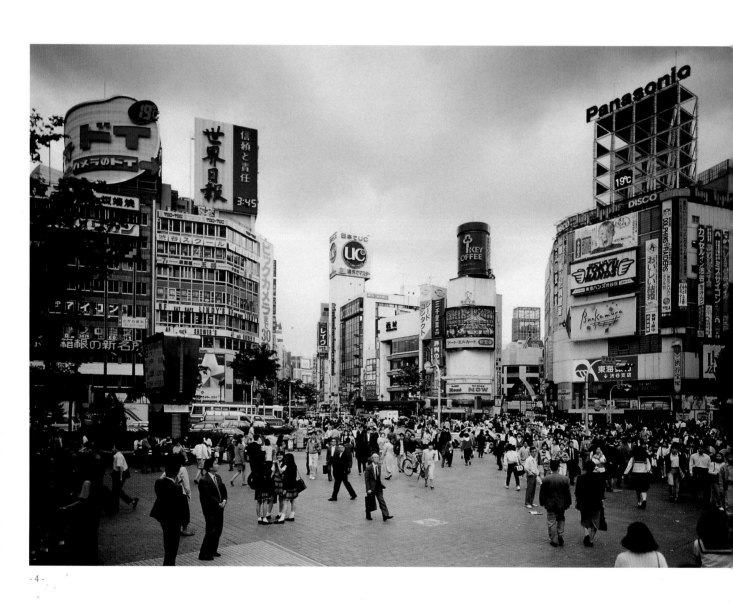

- 4 -

- 4 -
Shibuya Crossing, Tokyo, 1991.
Stampa fotografica / Photoprint, 184 × 241,3 cm.
Collezione Paolo Consolandi, Milano

Sabah Naim

- 1 -
Woman crossing the street, 2004.
Stampa fotografica su tela / Photoprint on canvas, 80 × 200 cm.
Collezione privata / private collection, courtesy Lia Rumma

Peter Blake

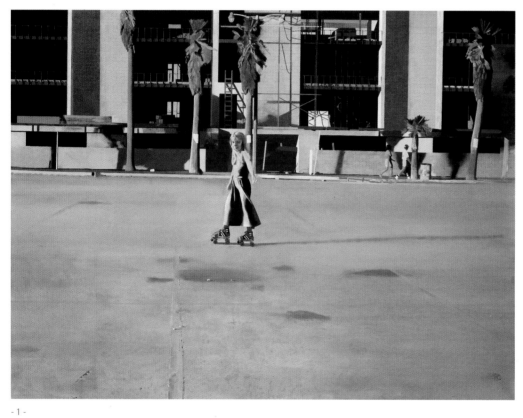

- 1 -

- 1 -
A remembered moment in Venice. 1981-1991
Olio su tela / Oil on canvas, 79,4 × 105,4 cm.
Galerie Claude Bernard, Paris

Hendrik Krawen

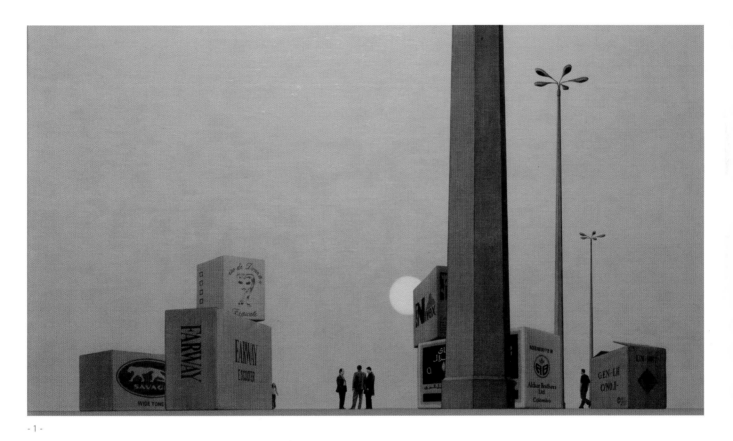

- 1 -

Abend in der Strasse, 2005.
Olio su tela / Oil on canvas, 130 × 250 cm.
Collezione privata / private collection, courtesy Lia Rumma

Bernardo Siciliano

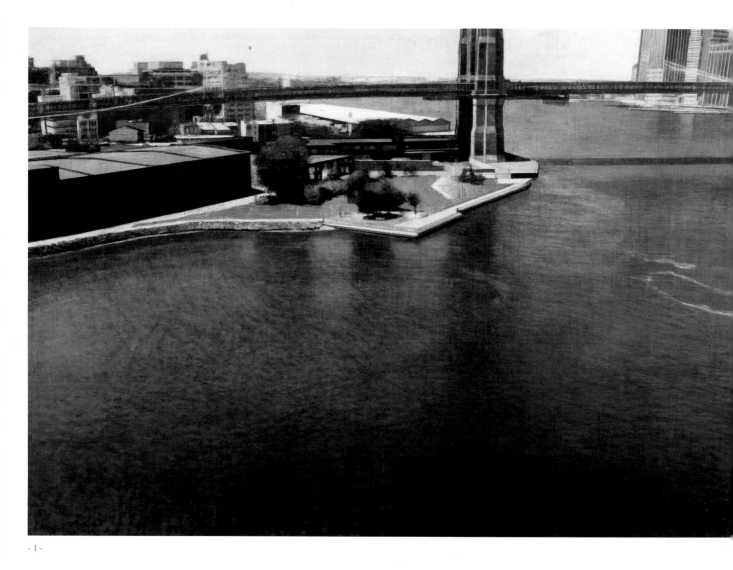

- 1 -

East River #2, 2005.
Olio su tela / Oil on canvas, 200 × 300 × 7 cm.
Courtesy Italian Factory

Weng Fen

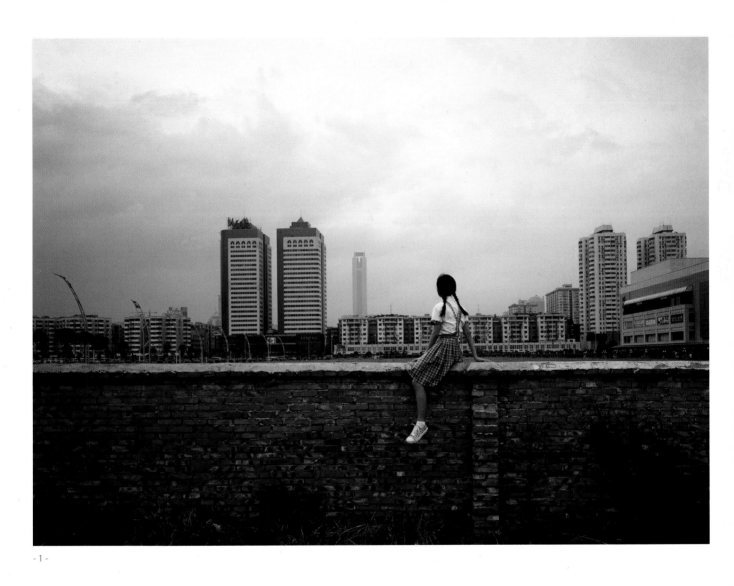

- 1 -

- 1 -
On the wall-Guangzhou 3, 2002.
Stampa fotografica a colori / C-print, 125 × 172 cm.
Collezione Luigi e Grazia Ferri

Marina Ballo Charmet

- 1 -

- 1 -
Con la coda dell'occhio, 1993-1994.
Stampa fotografica / Photoprint, 102 × 153 cm.
Collezione Paolo Consolandi, Milano

138

Gian Paolo Minelli

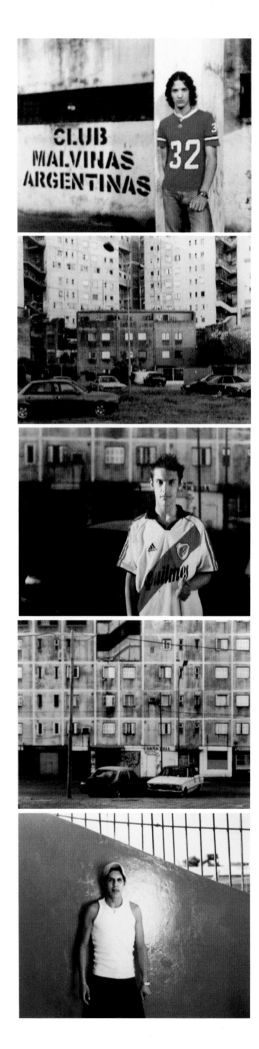

- 1 -

- 1 -
Autoritratto. Zona Sur, Barrio Piedra Buena, 2003.
Stampa lambda / Lambda print, 120 × 540 cm.
Collezione dell'artista / Artist's collection,
courtesy Museo Cantonale d'Arte, Lugano

Adrian Paci

- 1 -

- 1 -

Wedding party, 2002.
Olio su tela / Oil on canvas, 5 dipinti / paintings, 24 × 30 cm ciascuno / each.
Collezione privata / private collection, courtesy Claudia Gian Ferrari, Milano

140

Botto e Bruno

- 1a -

- 1a-1b -
Small Town, I e II, 2004.
Dittico, stampa vutek su pvc / Diptych, Vutek print on PVC,
270 × 270 cm ciascuno / each.
Courtesy l'artista / the artist

- 1b -

Francesco Jodice + Kal Karman

- 1 -

- 1 -
Hikikomori, 2004.
Film 19 min.
Courtesy l'artista / the artist

Kendell Geers

- 1a -

- 1b -

- 1c -

- 1d -

- 1a-h -
Suburbia, 1999.
Stampa fotografica / Photoprint, 37,5 × 52 × 2 cm ciascuna / each.
Courtesy Galleria Continua, San Gimignano-Beijing

- 1e -

- 1f -

- 1g -

- 1h -

Ryuji Miyamoto

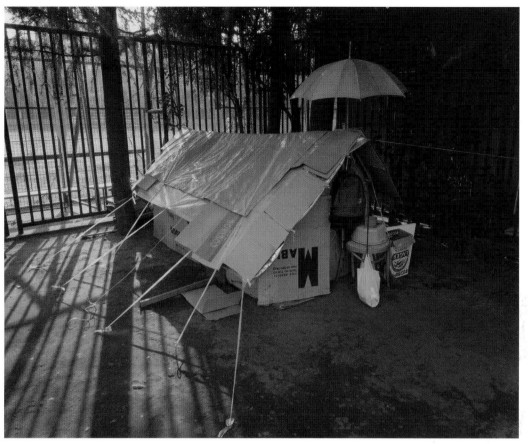

- 3 -

- 1 -
Cardboard House, Tokyo, 1994.
Stampa alla gelatina e ai sali
d'argento / Silver gelatine print,
40 × 50 cm. Galerie Kicken, Berlin

- 2 -
Cardboard House, Tokyo, 1996.
Stampa alla gelatina e ai sali
d'argento / Silver gelatine print,
40 × 50 cm. Galerie Kicken, Berlin

- 3 -
Cardboard House, New York, 1991.
Stampa alla gelatina e ai sali
d'argento / Silver gelatine print,
40 × 50 cm. Galerie Kicken, Berlin

- 4 -
Cardboard House, Hong Kong, 1993.
Stampa alla gelatina e ai sali
d'argento / Silver gelatine print,
40 × 50 cm. Galerie Kicken, Berlin

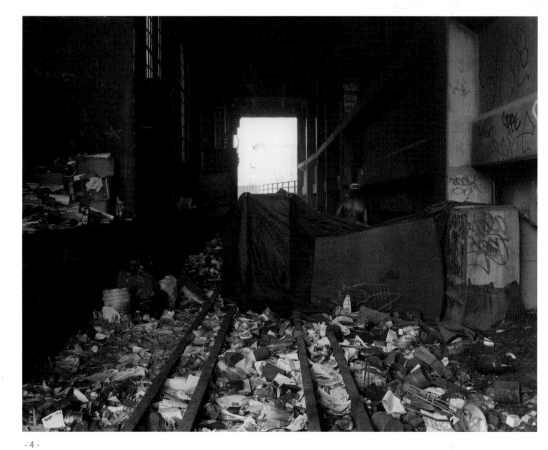

- 4 -

Torri

Towers

In principio erano Babilonia e Ninive: ed erano costruite in mattoni. Atene era tutta colonne di marmo e oro. Roma posava su grandi archi di tufo. A Costantinopoli i minareti fiammeggiavano come grandi ceri intorno al Corno d'Oro... Acciaio, vetro, tegole, cemento saranno i materiali del grattacielo. Stipati sull'isola angusta, gli edifici dalle migliaia di finestre si drizzeranno splendenti, piramidi su piramidi, simili a cime di nuvole bianche al di sopra degli uragani.

Manhattan Transfer ("metropolis")

John Dos Passos

There were Babylon and Nineveh; they were built of brick. Athens was gold marble colums. Rome was held up on broad arches of rubble. In Constantinople the minarets flame like great candles round the Golden Horn... Steel, glass, tile, concrete will be the materials of the skyscrapers. Crammed on the narrow island the millionwindowed buildings will jut glittering, pyramid on pyramid like the white cloudhead above a thunderstorm.

Vik Muniz

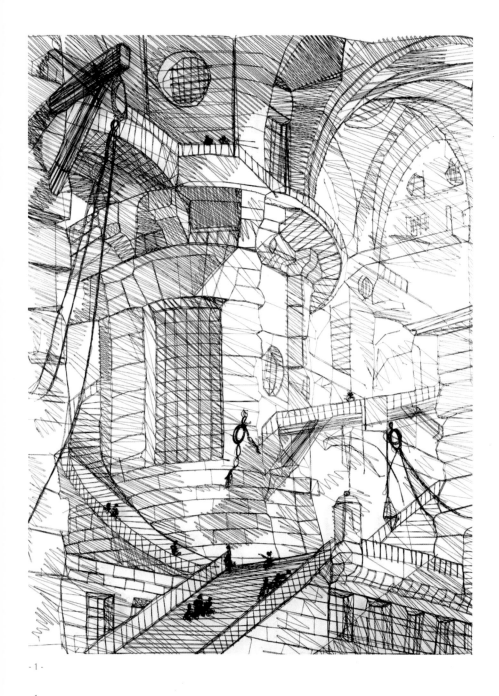

- 1 -

- 1 -
Carcere III, The Round Tower,
after Piranesi Prison, 2002.
Stampa fotografica / Photoprint, 177 × 233 cm.
Courtesy Galleria Cardi, Milano

Tony Cragg

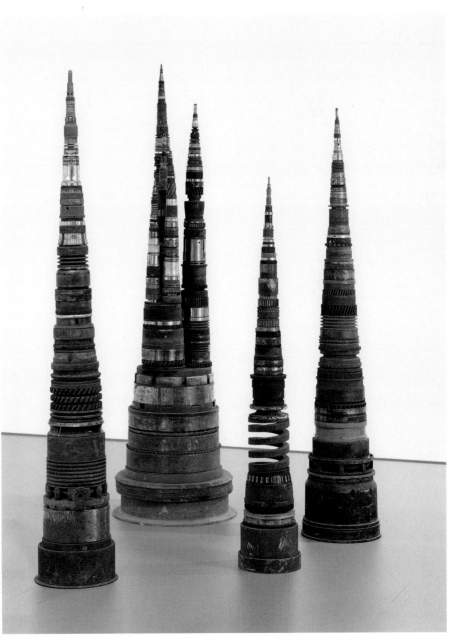

- 1 -

Minster, 1992. Vari oggetti industriali usati
(fondi, ingranaggi, molle, dischi, viti) / Used
industrial objects (mechanisms, springs, disks,
bolts), altezza torri / towers: h. 285, 275, 260, 215
cm; superficie di base / base: w. 250 × 250 cm
ciascuna / each. BSI Art Collection, Lugano

Kcho

- 1 -

Senza titolo, 2001.
Tecnica mista su carta / Mixed media on paper, 207 × 154 cm.
Collezione privata / private collection, courtesy Claudia Gian Ferrari,
Milano

Emily Allchurch

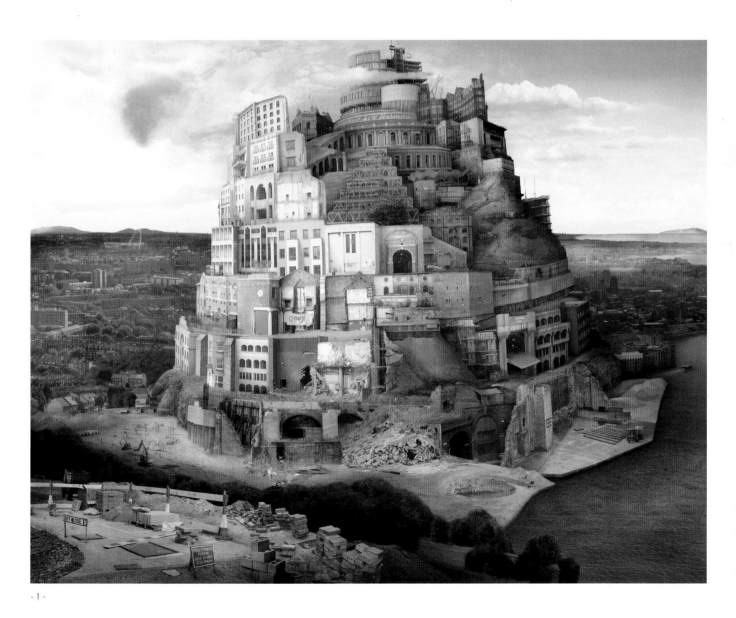

- 1 -

- 1 -
Tower of London (after Bruegel), 2005.
Light box, 124 × 161 × 15 cm.
Collezione privata / private collection, courtesy Galleria Galica, Milano

Rainer Fetting

- 1 -

Christadora House, 1989.
Olio su tela / Oil on canvas, 203 × 168 cm.
Collezione privata / private collection,
courtesy Claudia Gian Ferrari, Milano

Maja Bajevic

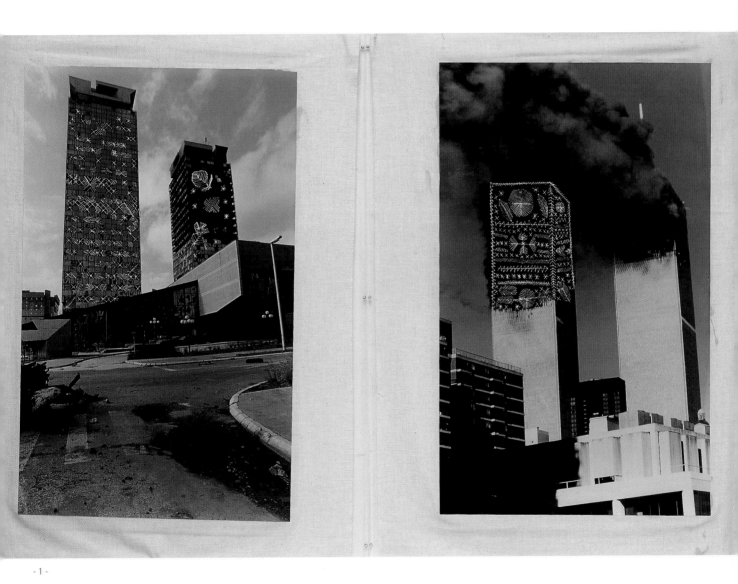

- 1 -
Mankind, O1 e O1b, 2003.
Due fotografie ricamate e applicate su tela / Two embroidered
photographs on canvas, 93 × 71 cm ciascuna / each.
Collezione Paolo Consolandi, Milano

Figure d'artisti, figure di città

Figures of Artists, Figures of Cities

...Appoggiando la tua spalla su parte di un edificio, spingendo e creando spazio mi ricordo di film muti, il tipo di umorismo che mi piace.
Qualcosa di così primitivo come lo spingere pietre.

... Putting your shoulder to part of a building, pushing it, and having it give way reminds me of silent film comedies, which is the kind of humor I like. Something as primitive as pushing stones.

Gordon Matta-Clark

Valie Export + Peter Weibel

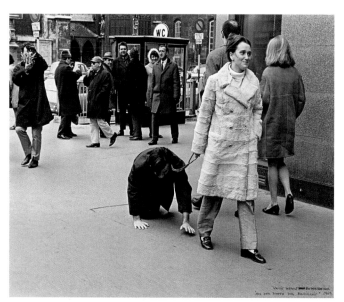

- 1a -

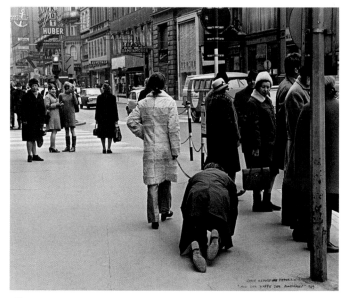

- 1b -

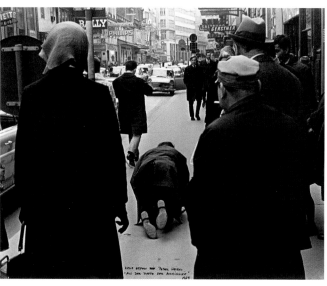

- 1c -

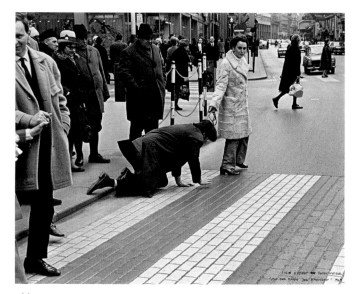

- 1d -

- 1a-e -
Aus der Mappe der Hundigkeit
(dal Portfolio of Doggedness), 1969.
5 fotografie / 5 photoprint, 40,4 × 50 cm.
Generali Foundation Collection, Wien

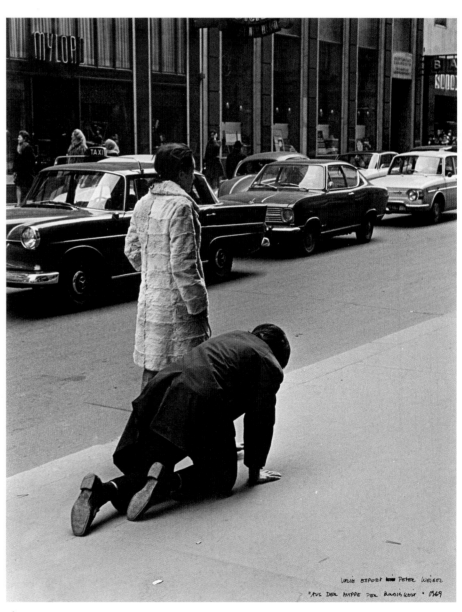

VALIE EXPORT und PETER WEIBEL
"AUS DER MAPPE DER HUNDIGKEIT" 1969

- 1e -

Valie Export

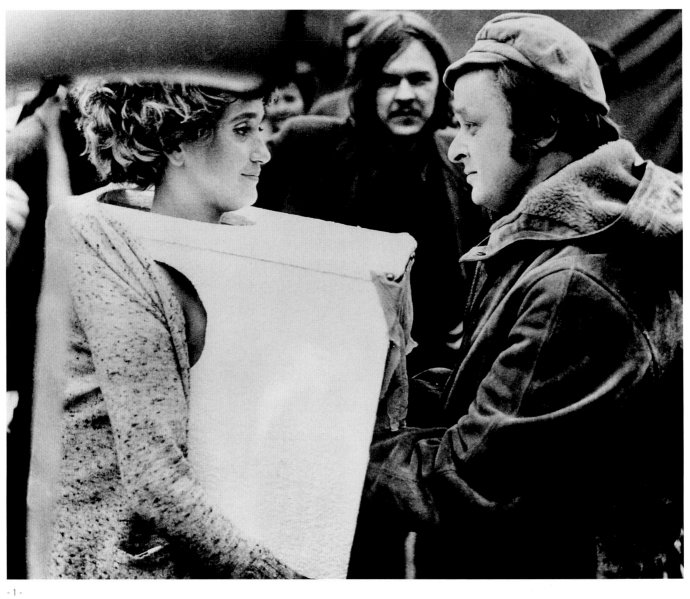

- 1 -

- 1 -
Tapp und Tast Kino, 1968.
Stampa fotografica / Photoprint, 115,5 × 147,5 cm.
Städtische Galerie im Lenbachhaus, München

Magdalena Abakanowicz

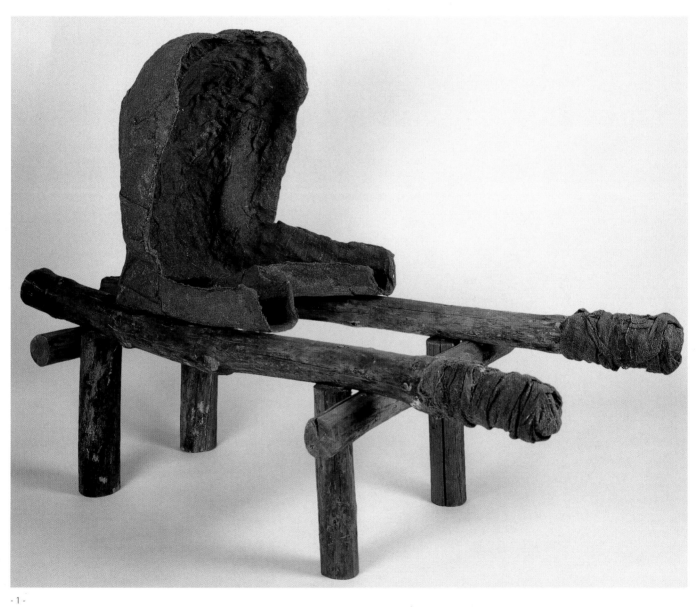

- 1 -

Andragyn VII, 1985.
Juta, legno, resina sintetica / Juta, wood,
synthetic resin, 122 × 85 × 180 cm.
Vaf-Stiftung, Frankfurt

Luca Vitone

- 1 -

Io, Roma (Via degli Specchi), 2005.
Agenti atmosferici su tela / weathered canvas, 242 × 137,5 cm.
Courtesy l'artista / the artist e / and Magazzino d'Arte Moderna, Roma

Anna Friedel

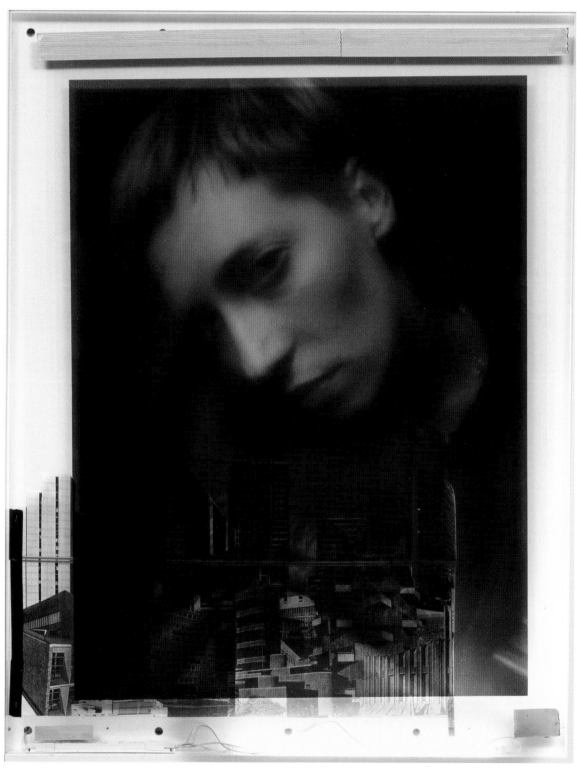

- 1 -

- 1 -
Hermes in der Stadt, 2005.
Lightbox, luce al neon, stampa fotografica / Lightbox, neon light, photoprint,
129 × 108 cm. Collezione privata / private collection, München

Donatella Spaziani

- 1 -

- 2 -

- 3 -

- 1 -
Disegno, 2006.
China su carta da parati / Jndian ink on wallpaper, 40 × 60 cm.
Courtesy RAM, Radio Arte Mobile, Roma

- 2 -
San Pietroburgo-Russia-Autoscatto, 2001-2006.
Stampa fotografica a colori / C-Print, 40 × 60 cm.
Courtesy RAM, Radio Arte Mobile, Roma

- 3 -
San Pietroburgo-Russia-Autoscatto, 2001-2006.
Stampa fotografica a colori / C-Print, 40 × 60 cm.
Courtesy RAM, Radio Arte Mobile, Roma

- 4 -
São Paulo-Brasil-Autoscatto, 2004-2006.
Stampa digitale / Digital print, 40 × 60 cm.
Courtesy RAM, Radio Arte Mobile, Roma

- 5 -
São Paulo-Brasil-Autoscatto, 2004-2006.
Stampa digitale / Digital print, 40 × 60 cm.
Courtesy RAM, Radio Arte Mobile, Roma

- 4 -

- 5 -

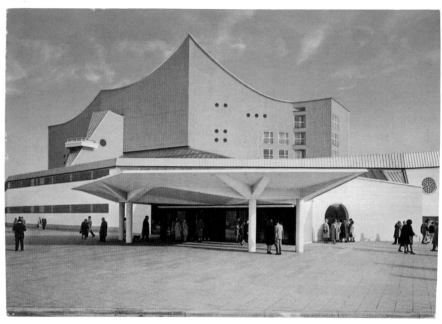

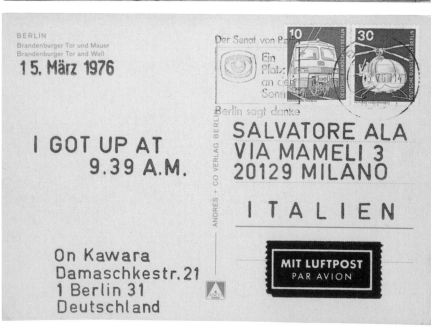

- 1a -

- 1a-1b -
I Got Up, 1976.
40 cartoline / 40 postcards.
Courtesy Salvatore+Caroline Ala, Milano

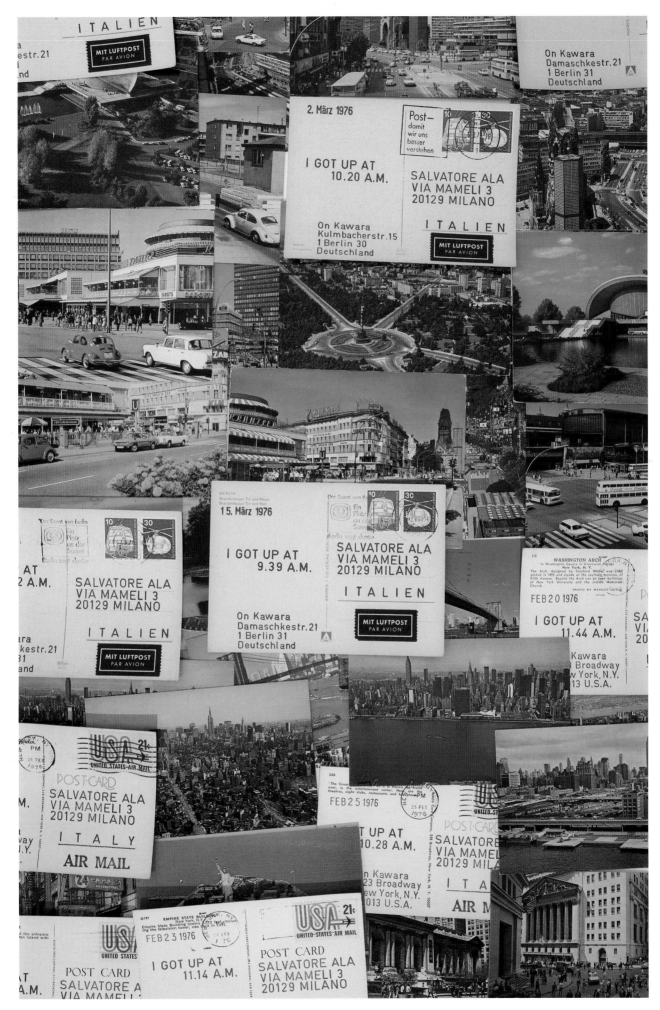

Utopie

Utopias

C'è una cosa che mi ha sempre toccato in un cineasta che non amo troppo, George Stevens. In *Un posto al sole* rinvenivo un senso di felicità che ho ritrovato in ben pochi altri film, anche migliori di quello. Un senso di felicità laico, semplice, che a un certo punto affiora in Elizabeth Taylor. E quando ho saputo che Stevens aveva filmato i campi e che in quell'occasione Kodak gli aveva consegnato i primi rullini a colori in sedici millimetri, questa mi è sembrata l'unica spiegazione possibile per quel primo piano di Elizabeth Taylor, da cui irradia una specie di felicità oscura.

Jean-Luc Godard

There's something that's always moved me in a filmmaker I don't love too much, George Stevens. In *A Place in the Sun*, I relived a feeling of happiness that I've found in very few films, even better than this one. A feeling of lay, simple happiness that at a certain point surfaces in Elizabeth Taylor. And when I found out that Stevens had filmed in fields and that on that occasion Kodak had given him the first 16 mm color reels, this seemed to be the only possible explanation for that close-up of Elizabeth Taylor, who transmits a kind of obscure happiness.

Nicola De Maria

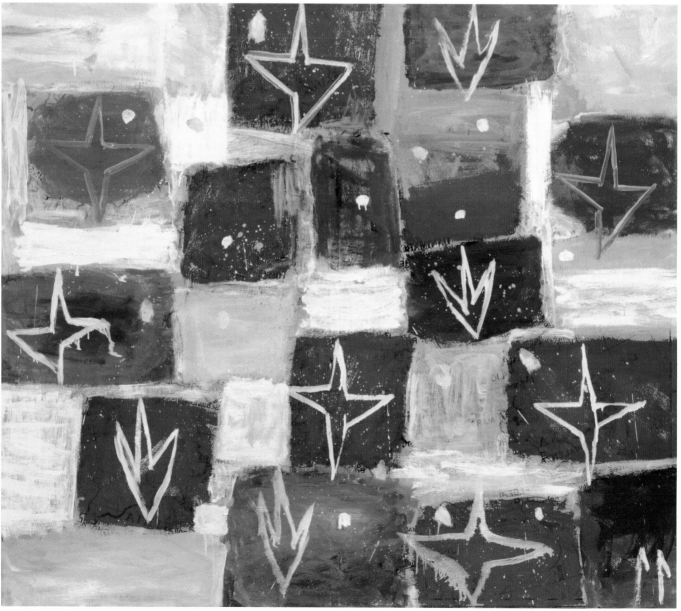

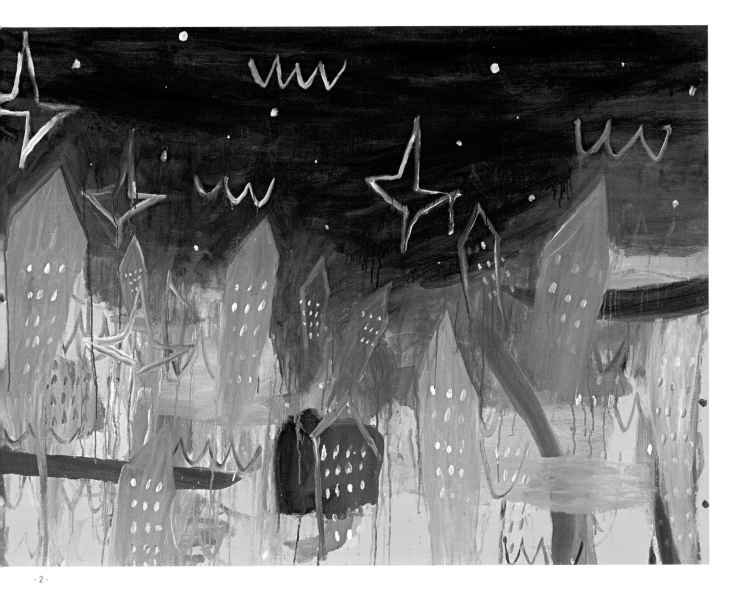

- 2 -

- 1 -
Regno dei Fiori: Undici Fiori, 2003-2004. Olio e collage su tela / Oil
and collage on canvas, 127 × 147 cm. Courtesy Galleria Cardi, Milano

- 2 -
Città felice del regno dei fiori, 1989. Olio su tela / Oil on canvas,
110 × 150 cm. Collezione Borasio, courtesy Galerie Lelong, Paris

Franco Scognamiglio

- 1 -

- 1 -
Degli infiniti mondi, 2001.
Video 9 min. e 40 sec.
Courtesy Lia Rumma

174

Matt Mullican

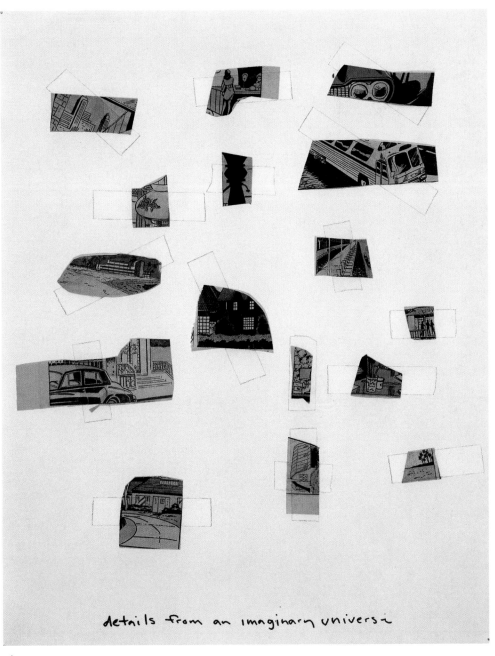

- 1 -

- 1 -
Details from an imaginary universe, 1973.
Collage su carta / Collage on paper, 43 × 42 cm.
Städtische Galerie im Lenbachhaus, München

Ilya Kabakov

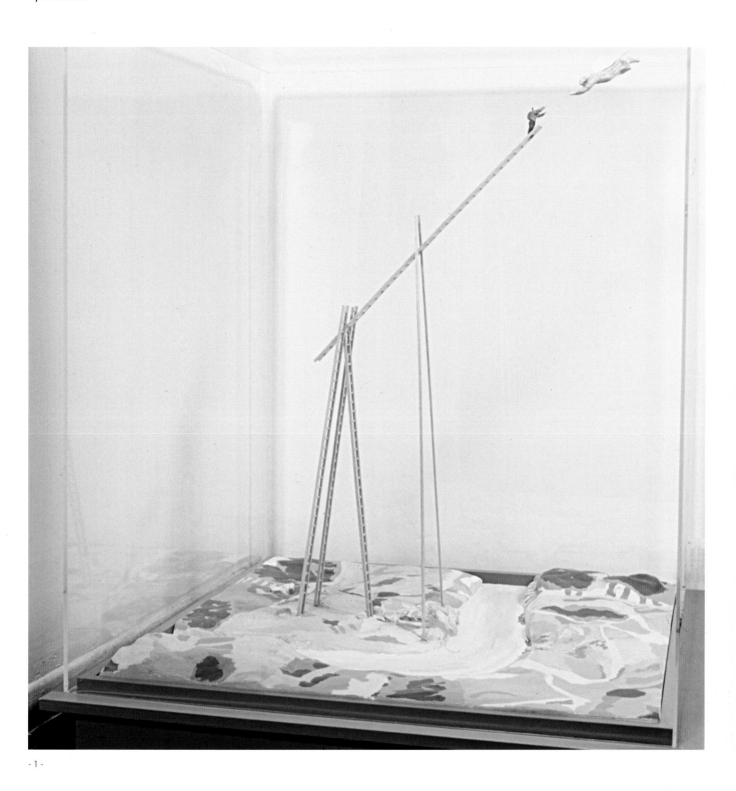

- 1 -

- 1 -
How to meet an angel, 2000.
Materiali vari / Mixed material, 140 × 107 × 107 cm.
Courtesy Lia Rumma

Appendice

Appendix

Berlino e il ritorno del nuovo

Berlin and the Comeback of the New

Alessandra Pace

Fra tante metropoli Berlino si distingue per due motivi. Primo, irradia l'aura della storia esercitando il fascino sinistro degli eccessi di cui è stata teatro: le trasgressioni di costume dell'epoca d'oro negli anni venti, il nazismo, l'olocausto e l'epopea del popolo diviso. Secondo, è una città sovradimensionata in cui abbonda lo spazio ed è possibile avere un tenore di vita dignitoso pur non guadagnando molto. Costruita per ospitare sei milioni d'abitanti, e tanti ve n'erano fino alla seconda guerra mondiale, oggi la popolazione si è ridotta a tre milioni e mezzo. Per questa ragione, intellettuali e artisti, categorie di persone mal retribuite ovunque, vi confluiscono da tutto l'Occidente rendendola una città unica al mondo in termini di risorse umane.

Eppure, fino alla riunificazione nel novembre del 1989, la sua aura scaturiva più per errore che per la precisa volontà di rendere il luogo meritevole d'interesse. Guardandoci intorno scorgiamo, infatti, edifici disseminati per la città che testimoniano un passato tragico, segnato dai *passi falsi* di politiche sbagliate; bunker nazisti poi riutilizzati durante la guerra fredda, edifici mozzi e palazzi sfregiati da fori di proiettile, sedi governative naziste, o socialiste inconfondibili per il loro stile architettonico, casermoni prefabbricati e viali costruiti per le parate militari. Tutti esempi che, nella nuova conformazione storica, sono diventati *simboli* di governi totalitari, specie di "monumenti all'errore di valutazione" di politiche che hanno portato, prima alle ambizioni imperialistiche, poi, all'entropia totale (*Stunde Null,* ossia *azzeramento,* si definisce in tedesco il momento della capitolazione), e, quarantacinque anni dopo, all'annullamento di uno stato intero che, nel bene e nel male, si è visto annettere a un altro.

La caduta del Muro rappresenta, nell'immaginario collettivo, il *lieto fine* di un'epopea e conduce prima di tutto a un decennio di frenesia in cui si cercano di sfruttare i potenziali della nuova situazione e, dopo, alla normalizzazione. Come conseguenza di questo livellamento anche l'aura storica si affievolisce; la città sembra svincolarsi dai riferimenti del passato per entrare in una fase *a-storica.* Non solo non rimane quasi più traccia del Muro e molti edifici, sventrati e rimodernati spesso in maniera esagerata, perdono la patina del passato; ma anche l'aspetto *storicista* di molta architettura recente contribuisce a rendere generico l'aspetto di questa città perché, al pari del finto antico nel salotto buono, sorge in luoghi dove non era rimasto nulla e si vuole dimostrare molto. Palazzi in stile *neoprussiano,* costruiti da investitori che non hanno vissuto né all'epoca né nei luoghi del *revival,* mettono in scena la nostalgia di un passato sospeso nella fantasia e che ricolloca la città in un ambito lontano dalla morsa del ricordo. Prendiamo ad esempio il rinomato Hotel Adlon danneggiato dai bombardamenti e raso al suolo, forse non senza astio, nella Germania comunista del dopoguerra. Risorge fedelmente e nello stesso luogo dell'originale, ma con un piano in più inserito nella volumetria per sfruttare al massimo l'altezza dell'edificio. Oppure, pensiamo ai trasparenti edifici aziendali costruiti nello stile universale vetrocemento. Sia il ritorno allo stile classicista sia l'adozione di un linguaggio architettonico da multinazionale sono modi per sostituire ai segni del passato le fantasie di un'epoca in cui *non era ancora accaduto niente* e di un'altra in cui *si è già dimenticato tutto.* Vale la pena ricordare il progetto di concorso dell'architetto Rem Kolhaas per la ristrutturazione urbanistica di Potsdamer Platz. In modo provocatorio, egli propone di lasciare la piazza così com'è e, semmai, di installare le nuove strutture edilizie in un luogo satellite di periferia. Il ragionamento non

- 1 -

- 2 -

- 3 -

Among many metropolises, Berlin stands out for two reasons. Firstly, it emanates the aura of history by exerting a sinister charm of the excesses it witnessed: the transgression in lifestyle of the golden age-twenties, Nazism, the Shoah, and the years of a divided people. Secondly, it is an oversized city in which space is in abundance, and it is possible to have a respectable standard of living without earning a lot of money. Created to host 6 million inhabitants, and as many were present up until World War II, today the population has shrunk to 3.5 million. For this reason, intellectuals and artists, categories of persons who are poorly paid everywhere, flock here from all over the West, thereby making the city unique in terms of human resources. And yet, until the Reunification in November 1989, its aura was unleashed more by mistake than by a precise desire to make the city worthy of interest. In fact, if we take a look around, we notice buildings scattered throughout the city that bear witness to a tragic past, marked by the *slips* of wrong policies: Nazi bunkers later reused during the Cold War, buildings and palaces scarred by gunshots, Nazi or Socialist headquarters unmistakable for their architectural style, pre-fabricated barracks, and avenues paved for military parades. All examples that, in the new historical context, have become *symbols* of totalitarian governments, types of "monuments to a mistake in judgement" of policies that led to, firstly, imperial aspirations and, successively, total entropy ("Stunde Null", o rather, *nullification*, German for the moment of capitulation). And, forty-five years later, to the annihilation of an entire state that, for better or for worse, was annexed to another.

The fall of the Wall represents in the collective imaginary a *happy ending* to an epoch, leading to, firstly, a decade of frenzy in which the potentials of the new situation were exploited and, afterwards, to normalization. As a consequence of this leveling, the city's historical aura also fades. The city seems to come loose from its ties to the past in order to enter an *a-historical* period. Not only does the entire Wall almost disappear, but many buildings, demolished and renovated in an often exaggerated way, have lost that patina of the past. But even the *historicist* appearance of much recent architecture contributes to making the city look generic because, just like the pseudo-antique of the high-class quarter, it stands in places where nothing remained, but where much wants to be shown. Buildings in *neo-Prussian* style, erected by investors who never lived at that time or in its revival sites, stage the nostalgia of a past suspended in our imagination, placing the city in a distant world. Let's take, for example, the renowned Hotel Adlon, damaged by the bombings and razed to the ground, perhaps with a touch of malice, in post-war Communist Germany. It was accurately rebuilt on the same site as the original, but with an extra floor so as to make the most of the building's height. Or the see-through business buildings constructed in the universal glass-cement style. Both the comeback of the classical style and the adoption of a multinational company architectural language are ways of substituting the traces of the past with the fantasies of an era in which *nothing has happened yet* and another in which *everything has already been forgotten*. It's worth remembering the competition project of the architect Rem Kolhaas for the refurbishing of Potsdamer Platz. Provokingly, he proposed to leave the Square as it was, and at the most, to install the new buildings on the outskirts of the city. This line of reasoning isn't as paradoxical as it may seem. The centers of great cities grow empty after office hours, and moreover there is the problem of preserving the identity of a

- 4 -

- 5 -

- 6 -

è così paradossale come sembra. I centri delle grandi città si spopolano dopo gli orari d'ufficio e si pone inoltre il problema di conservare l'identità di una metropoli in cambiamento. Potsdamer Platz è stata per lungo tempo terra di nessuno, una zona deserta d'intercapedine intorno al Muro. Vogliamo dimenticarcene? Gli spazi cittadini non sono forse, anche quelli, un *monumento*? È invece Renzo Piano a vincere il concorso, proponendo la formula: edifici moderni, ma serrati nelle proporzioni urbanistiche del centro cittadino classico.

Attualmente, la polemica più feroce, perché vede la resistenza di una parte cospicua dell'opinione pubblica, è suscitata dal caso "Palast der Republik", parlamento dell'ex Berlino Est, sorto nel 1976 sulle rovine del castello barocco e che, avendo perso la causa in parlamento, è ora in via di demolizione. Questa occasione evidenzia le discrepanze fra cittadini dell'Est e dell'Ovest e fra le diverse generazioni. Si discute sul valore estetico e simbolico di un edificio dall'aspetto singolare e anche sul fatto che, essendoci in città una vita artistica esuberante e una carenza di istituzioni dedicate all'arte contemporanea, almeno questo palazzo "scartato" potrebbe essere ceduto all'arte. Ma molti non perdonano all'ex Repubblica Democratica di aver distrutto anziché restaurato, negli anni cinquanta, l'edificio storico originale e cercano di rendere giustizia retrocedendo nella storia. In un dibattito parlamentare i democristiani hanno definito il palazzo come "simbolo del muro, del filo spinato e delle guardie di frontiera assassine", mentre il promotore principale della replica del castello barocco sostiene in modo ambiguo "quanto sia importante per la città conservare le proprie tradizioni, e il castello che è parte integrante".

Sono soprattutto i giovani a denunciare la demolizione del Palast der Republik come forma d'iconoclastia. Anch'essi vogliono il loro monumento, simbolo di un trascorso prossimo al proprio, e anch'essi vogliono coltivare la fantasia di un "altrove" che associano all'estetica *cool* degli anni sessanta e settanta. Ma cosa c'entrano arte e artisti in tutto questo? Molti luoghi cittadini, e il Palast der Republik in particolare, sono stati fonte d'ispirazione per molte opere d'artista. Recentemente, il Palast ha ospitato la mostra "36 × 27 × 10", uno *statement* di

protesta durato 10 giorni, per il quale 36 artisti con base a Berlino, fra cui Franz Ackermann, John Bock, Tacita Dean, Thomas Demand, Olafur Eliasson e Rirkrit Tiravanija[1], hanno contribuito con il prestito d'opere. Se i palazzi modernisti utilizzano la retorica della trasparenza e quelli classici riproducono le quinte di uno scenario, il Palast der Republik funziona in modo completamente diverso perché la sua superficie ramata riflette il panorama circostante aggiungendo una luce calda e avviluppante. Guardando il Palast si vedono di rimando il duomo, la torre della televisione, i casermoni di Alexanderplatz, le nuvole e gli uccelli che passano, il sole che si specchia. La superficie dell'enorme cubo, sventrato nell'eliminare i pannelli d'asbesto, è viva e il suo aspetto, se non bello, è per lo meno insolito. In ben due opere, un cortometraggio presentato alla Biennale di Venezia del 2005 e una serie di *fotogravures* intitolata, appunto, "Palast" (figg. 1-6), Tacita Dean ha ritratto l'edificio con l'affetto e l'interesse che nutre per questa città. Arrivata dall'Inghilterra nel 2000 con una residenza della DAAD, come molti artisti stranieri, decide di rimanere a Berlino.

Se non fosse per i due ritratti fotografici, rispettivamente di un giovane soldato dell'ex Repubblica Democratica e di uno della Repubblica Federale, a opera dell'artista (peraltro dell'Est ed ex perseguitato politico), che si distinguono uno dall'altro solo a causa dell'uniforme, Check Point Charlie sarebbe solo un luogo volgare in cui masse di turisti si recano per rivivere con l'empatia della telenovela quello che è stato il dramma di un popolo. Si scattano fotografie, si depongono fiori sul marciapiede come se fosse morta una diva dei rotocalchi e si acquistano cimeli falsificati dell'ex Repubblica Democratica. Poi si prende l'autobus a due piani decappottato e si fa il giro della città. Fare il turista è duro anche perché, spaesati, si cade facilmente nelle grinfie dei mercanti, e il museo di Check Point Charlie è appunto il perfetto esempio di un luogo fasullo che si visita in assenza di meglio. Il "meglio", in questo caso, sarebbero i luoghi originali che invece sono scomparsi o difficilmente accessibili al pubblico (solo tramite permessi speciali o visite guidate periodiche da prenotare con molto anticipo). L'ex cancelleria nazista, poco distante, non si può visitare e resta solo la mostra permanente "Topografia del Terrore" che offre documentazioni e riproduzioni fotografiche sul tema.

metropolis in metamorphosis. Potsdamer Platz was, for a long time, a no-man's land, a deserted area around the Wall. Do we want to forget about this? Aren't city spaces a *monument* as well? However, Renzo Piano won the competition, proposing the formula: modern buildings, but close-knit in the urbanistic proportions of a classic city center.

Presently, the most heated controversy, because there is resistance on the part of many citizens, was caused by the "Palast der Republik" case, the Parliament of former east Berlin, erected in 1976 on the remains of the baroque castle and which, having lost the case in parliament, is now being demolished. This event sheds light on the discrepancies between east and west citizens and between generations. There is much debate on the aesthetic and symbolic worth of a building with a singular appearance and even on the fact that, since there is exuberant artistic activity in the city and a lack of institutions dedicated to contemporary art, at least this "discarded" building could be used for art. But many have not forgiven the former Democratic Republic for having destroyed instead of restoring, in the fifties, the original historical building, trying to do justice by retreating into the folds of history. In a Parliament debate, the Christian Democrats defined the palace as "a symbol of the Wall, of the barbed wire and the killer guards," whereas the main promoter of the baroque castle replica ambiguously sustained "how important it is for the city to preserve its own traditions, and the castle is an integral part."

It is above all the younger generations who have denounced the demolition of the Palast der Republik as a form of iconoclasm. They as well want their monument, symbol of a not-so-distant past, and they too wish to nurture the fantasy of an "elsewhere" they associate with the cool aesthetics of the sixties and seventies. But what do art and artists have to do with all this? Many sites in the city and the Palast der Republik, in particular, have been the source of inspiration for many works of art. Recently, the Palast has hosted the exhibition *36x27x10*, a statement of protest that lasted ten days, for which thirty-six Berlin-based artists, including Franz Ackermann, John Bock, Tacita Dean, Thomas Demand, Olafur Eliasson, and Rirkrit Tiravanija[1], loaned some of their works. If the modernist buildings use the rhetoric of transparency and the classic ones reproduce the backstage of a scenario, the Palast der Republik acts in a completely different way because its copper surface reflects the surrounding panorama, thereby adding a warm and enveloping light. By looking at the Palast you can see the Cathedral, the television tower, the Alexanderplatz barracks, the clouds and the birds that pass by, the sun. The surface of the enormous cube, demolished in order to eliminate the asbestos it contained, is alive and its appearance, if not lovely, is at least unusual. In two works, a short presented at the Venice Biennale in 2005 and a series of fotogravures entitled *Palast* (ill. 1-6), Tacita Dean portrays the building with the affection and interest she nurtures for this city. Arriving from England in 2000 with a residency from DAAD, like many other foreign artists, she decided to stay in Berlin.

If it weren't for the two photo portraits, respectively of a young soldier from the former Democratic Republic and the Federal Republic (from the east and former victim of political persecution), which are different only because of the uniforms, Check Point Charlie would be just a vulgar place where swarms of tourists flock to relive with the empathy of a TV series what had once been the drama of a people. Photos are taken, flowers are placed on the sidewalk as if a diva had died, and fake mementos of the former Democratic Republic are bought. Then they hop on the double-decker bus with the roof down and take a tour of the city. Being a tourist is tough also because, disoriented, they often fall into the clutches of merchants, and the Check Point Charlie Museum is exactly the perfect example of a phony place you'd go to if there were nothing better to see. The "better", in this case, would be the original sites that instead have vanished or are difficult to access (only with special permits or guided tours that must be booked months ahead). The former Nazi Chancellery, not far away, cannot be visited, and the permanent exhibition, *Printers of Terror*, offers documentation and photo reproductions on the theme. A few hundred meters further ahead and tourists reach the enormous stretch of cement stalagmites, the work of the American architect Peter Eisenman. Inaugurated in the summer of 2005 to commemorate the Shoah, it is a good example of how a monument can be useful in dislocating a controversial topic. A

Qualche centinaio di metri ancora e s'incontra l'enorme distesa di stalagmiti in cemento, opera dell'architetto americano Peter Eisenman. Inaugurata nell'estate del 2005, in commemorazione dell'olocausto, è buon esempio di quanto un monumento possa essere utile per dislocare una questione scottante. Si colloca un'opera, ottenuta con grande dispendio di mezzi, in modo ben visibile, nel cuore della città, le si rendono dimensioni monumentali, appunto, e, improvvisamente, la questione si raffredda; liquidata dalla coscienza pubblica, sublimata e tradotta in simboli, allontanata dal livello quotidiano.

Nel 1979 Braco Dimijtrievich innalza un obelisco nel parco del castello di Charlottenburg, antica residenza della regina Charlotte, e lo intitola *Monumento all'11 marzo*. La data scelta è casuale e non commemora niente di preciso, ma potrebbe pur sempre riferirsi a un avvenimento della vita privata di coloro che passeggiano nel parco, oppure a un avvenimento veramente di portata storica che non si è ancora verificato. Incisa alla base, in caratteri romani, è riportata la scritta: "QUESTO GIORNO DIVENTERÀ UNA DATA STORICA". Una riflessione astratta sul ruolo che i monumenti giocano nelle città odierne, l'artista si era posto quasi trent'anni fa il problema di dare un carattere visionario e aperto al futuro di una città ricca e oberata dal passato. Quello che si sta realizzando oggi è invece un fenomeno circolare di rivisitazione e dislocamento della memoria, di archiviazione, di aspirazione all'anonimato che segue il motto: ritornare al nuovo.

Berlino, febbraio 2006

[1] Lista completa degli artisti partecipanti: Franz Ackermann, Dirk Bell, John Bock, Monica Bonvicini, Candice Breitz, Angela Bulloch, André Butzer, Björn Dahlem, Tacita Dean, Thomas Demand, Martin Eder, Olafur Eliasson, Ceal Floyer, FUTURE7, Mathew Hale, Eberhard Havekost, Jeppe Hein, Thilo Heinzmann, Uwe Henneken, Gregor Hildebrandt, Michel Majerus, Bjørn Melhus, Isa Melsheimer, Olaf Nicolai, Frank Nitsche, Daniel Pflumm, Manfred Pernice, Anselm Reyle, Gerwald Rockenschaub, Bojan Sarcevic, Thomas Scheibitz, Christoph Schlingensief, Katja Strunz, Rirkrit Tiravanija, Corinne Wasmuht e Thomas Zipp.

Alessandra Pace è curatore indipendente a Berlino. Ha curato, tra le altre, le mostre "Dolomiten-Fenster", Haus der Kulturen der Welt, Berlino (2005); "Klynken i knæk", John Bock, Arken Museum for Moderne Kunst, Copenaghen, (2003); "Avvistamenti (Sightings)", una serie di dieci mostre personali alla GAM - Galleria Civica d'Arte Moderna e Contemporanea, Torino (dal 1999 al 2002); "Fields of Heaven", Tony Cragg, Comune di Siena (1998). Tra le sue pubblicazioni troviamo cataloghi di mostra e il libro-progetto Koppel, con John Bock (pubblicato da Walther König, 2004). Dal 2004 collabora alla rivista "Tema Celeste". Ha frequentato la Scuola per curatori al Magasin, Centre National d'Art Contemporain de Grenoble; ha studiato storia dell'arte alla University of London, al Courtauld Institute (MA), conseguendo un master al London University College.

work, obtained with great means, is placed in a prominent site in the heart of the city, it is given monumental dimensions, and all of a sudden, the matter cools down; liquidated from the public conscience, sublimated and translated into symbols, detached from everydayness.

In 1979, Braco Dimijtrievic erected an obelisk in the park of the Charlottenburg castle, the former residence of Queen Charlotte, and he called it *Monument to March 11*. The date was chosen at random, and does not commemorate anything in particular, but it could refer to an event in the private lives of those who stroll through the park, or to a truly important historical event that has not taken place yet. Engraved at the base, in Roman letters, we find: *"This day will become a date in history."* An abstract reflection on the role monuments play in modern cities, the artist, almost thirty years ago, posed himself the problem of giving a visionary and open character to the future of a rich city weighed down by its past. What is being created today is instead a circular phenomenon of revisiting and dislocating memories, of archiving, of aspirations for anonymity that follows the motto: a comeback of the new.

Berlin, February 2006

[1] The complete list of the participating artists: Franz Ackermann, Dirk Bell, John Bock, Monica Bonvicini, Candice Breitz, Angela Bulloch, André Butzer, Björn Dahlem, Tacita Dean, Thomas Demand, Martin Eder, Olafur Eliasson, Ceal Floyer, FUTURE7, Mathew Hale, Eberhard Havekost, Jeppe Hein, Thilo Heinzmann, Uwe Henneken, Gregor Hildebrandt, Michel Majerus, Bjørn Melhus, Isa Melsheimer, Olaf Nicolai, Frank Nitsche, Daniel Pflumm, Manfred Pernice, Anselm Reyle, Gerwald Rockenschaub, Bojan Sarcevic, Thomas Scheibitz, Christoph Schlingensief, Katja Strunz, Rirkrit Tiravanija, Corinne Wasmuht, and Thomas Zipp.

Alessandra Pace is an independent curator based in Berlin. Amongst others, she has curated the exhibitions Dolomiten-Fenster, Haus der Kulturen der Welt, Berlin (2005); Klynken i knæk, John Bock, Arken Museum for Moderne Kunst, Copenhagen, (2003); Avvistamenti (Sightings), a series of ten solo exhibitions at the GAM - Galleria Civica d'Arte Moderna e Contemporanea, Turin (1999 to 2002); Fields of Heaven, Tony Cragg, Municipality of Siena (1998). Publications include exhibition catalogues and the book project Koppel together with John Bock (published by Walther König, 2004). Since 2004 she has been a contributing editor for Tema Celeste. She attended the School for Curators at the Magasin, Centre National d'Art Contemporain de Grenoble, and studied Art History at the University of London, Courtauld Institute (MA), and London University College (BA Hons).

Abu Dis (territori palestinesi occupati)

Abu Dis (occupied Palestinian territories)

Sandi Hilal e Alessandro Petti

Pratiche transfrontaliere della vita di ogni giorno

I territori occupati palestinesi comprendenti West Bank e Gaza sono oggi divisi in tre differenti aree. Area A: città palestinesi, sotto il controllo militare e civile dell'autorità palestinese. Area B: villaggi palestinesi, sotto il controllo militare dell'autorità israeliana e sotto il controllo amministrativo dell'autorità palestinese. Area C: colonie israeliane, sotto il controllo militare e amministrativo dell'autorità israeliana. Tale suddivisione è il prodotto di più di dieci anni di negoziati tra Israele e l'Autorità Palestinese, interrotti nel settembre 2000. Questa suddivisione ha generato un territorio a macchie di leopardo, in cui le tre differenti aree si alternano l'una all'altra senza alcuna contiguità territoriale. I palestinesi, per potersi muovere da un'area all'altra, devono attraversare barriere, muri e *check point*. La serie di fotografie è stata scattata dalle ore 13.00 alle ore 15.00 del 6 gennaio del 2003. "Pratiche transfrontaliere della vita di ogni giorno" è parte del progetto *Stateless Nation*, progetto di ricerca di lungo termine, e una mostra sulle frontiere della cittadinanza a cura di Sandi Hilal e Alessandro Petti. www.statelessnation.org; info@statelessnation.org

Sandi Hilal (Betlemme 1973), architetto, svolge attività di ricerca in "transborder policies for daily life" presso l'Università di Trieste.

Alessandro Petti (Pescara 1973), architetto, svolge attività di ricerca in urbanistica presso l'Istituto Universitario di Architettura di Venezia.

Stateless Nation è coprodotto dalla Regione Toscana – Progetto Porto Franco – e dalla Biennale di Venezia, con il contributo del Comune di Betlemme – Peace Center –, Comune di Venezia – Centro Pace –, Università di Birzeit, A.M. Qattan Fondation e Al-Ma'mal Contemporary art Foundation.

Giugno 2003, 50th International Art Exhibition - Biennale di Venezia, Venezia

Novembre 2003, Officina Giovani, Prato

Giugno 2004, Umm El Fahem Gallery, Umm El Fahem

Agosto 2004, Bethlehem Peace Center, Bethlehem

Ottobre 2004, Birzeit University, Birzeit

Febbraio 2005, DePaul University Art Museum, Chicago

Maggio 2005, Biennale of the Mediterranean landscape, Montesilvano

Dicembre 2005, Museolaboratorio, Città Sant'Angelo

Transborder practice for daily life
The Palestinian occupied areas include the West Bank and Gaza, and are divided into three areas. Area A includes the Palestinian towns under the military and civil control of the Palestinian authorities. Area B is the Palestinian villages, under the military control of the Israelis and the administrative control of the Palestinians. Area C is occupied by Israeli settlers, and comes under the military and administrative control of Israel. This division is the result of more than ten years of negotiations between Israel and the Palestinian authorities, which were broken off in September 2000. It has led to the creation of a fragmented territory, in which the different areas alternative with each other in a haphazard manner. To move from one area to another, the Palestinians have to cross barriers, walls and checkpoints. These photographs were taken between 1 and 3 o'clock on the afternoon of 6th January 2003. Cross border formalities in everyday life forms part of the Stateless Nation project, a long term research programme and exhibition on citizenship organised by Sandi Hilal and Alessandro Petti. www.statelessnation.org; info@stateless-nation.org

Sandi Hilal was born in Bethlehem in 1973 and is an architect. He is researching *Transborder Policies for Daily Life* at the University of Trieste.

Alessandro Petti was born in Pescara in 1973 and is an architect. He is a researcher in town planning at the Faculty of Architecture, University of Venice.

Stateless Nation is a joint production by the Region of Tuscany – Free Port Project – and the Venice Biennale exhibition, with a contribution by the Bethlehem Peace Centre, the Venice Peace Centre, the University of Birzeit, the A.M. Qattan Foundation and the Al-Ma'mal Contemporary art Foundation.

June 2003, 50th International Art Exhibition - Venice Biennale, Venice

November 2003, Officina Giovani, Prato

June 2004, Umm El Fahem Gallery, Umm El Fahem

August 2004, Bethlehem Peace Centre, Bethlehem

October 2004, Birzeit University, Birzeit

February 2005, DePaul University Art Museum, Chicago

May 2005, Biennale of the Mediterranean Landscape, Montesilvano

December 2005, Museolaboratorio, Città Sant'Angelo

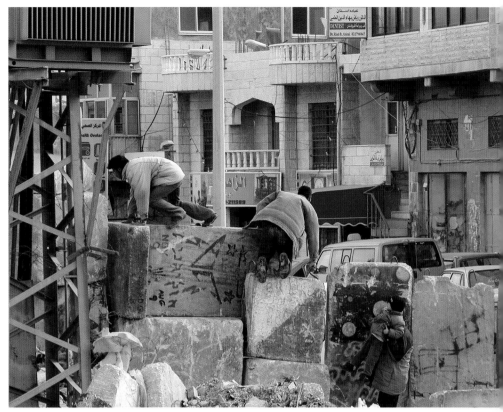

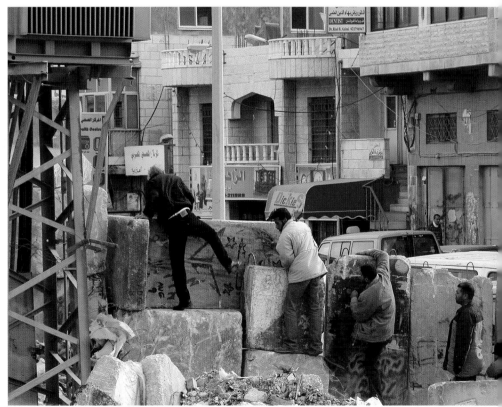

Dove crescono i falsipepe

Where the False Peppers Grow

Mario Desiati

Una mitomania collettiva

La mitomania vive a Massafra.

Massafra è un luogo unico. Dove la gravina si apre in uno squarcio profondo, angosciante. Sopra ci passa un ponte metallico, sospeso su una cavità non solo spaziale, anche temporale, esistenziale.

Massafra di notte è la Cariddi di "Horcynus Orca", è fatta di case: tutte che sembrano sedimentare verso piccoli avvallamenti aperti come scogliere. Pasolini venne a girarci il suo *Vangelo* e per tanto tempo molta gente ha sostenuto di aver partecipato alle riprese di quello storico film. Un fenomeno stranissimo. Una mitomania collettiva. Centinaia di persone in questi anni hanno sostenuto di aver fatto da comparsa a quel film. Anche gente che non era neppure nata. Capisci Pasolini, davanti allo spettacolo mozzafiato della grande gola che taglia il centro del paese, un abisso che copre il sottosuolo. Lui ci venne nel marzo del 1950, spedito dal giornale "Il Quotidiano" dove Pier Paolo P. con lo pseudonimo di Paolo Amari descriveva i luoghi più strani e incantevoli del Belpaese. L'impressione pugliese fu talmente forte che Pasolini iniziò a lavorare a un *pamphlet* chiamato *Le Puglie per il viaggiatore incantato* di cui restano tracce nelle cartelle autografe nel Gabinetto Viesseux.

Su quella crepa di pietra che fece impazzire Paolo Amari *alias* Pier Paolo Pasolini c'è una gravina depressa, aguzza, apparentemente inesauribile. Un posto dove dimentichi il mondo e ti viene voglia di precipitare, volarci dentro. Qualcuno ci è volato davvero dentro. Senza metafore e senza retorica. Nei racconti dei ragazzi del posto si sente spesso la storia di qualcuno che ha voluto farla finita e si è lanciato nella voragine.

Nei racconti di paese, precisi, tutto quadra. Un uomo deluso dalla vita e dall'amore percorre barcollante il ponte dopo aver bevuto dentro un piccolo bar lì vicino. Un bar chiamato sinistramente "il bar della morte" perché chi decide di suicidarsi ci fa visita e scola l'ultimo bicchiere prima del congedo.

Si ubriaca di birra olandese o con dello Stock allungato con dolcissima e pastosa sambuca. Un buon antidoto per non avere la vertigine angosciata e il rimorso una volta penzolanti sul baratro sotto il ponte. Alla fine, puntuale, c'è il volo.

Nel racconto sui suicidi si esercitano i racconti dei mitomani di paese. È proprio la morte che attrae il mitomane, il suo aneddoto tende a spettacolarizzare il più possibile la fine atroce di chi si toglie la vita.

La città dei suicidi

Vengo da Martina Franca, "il paese dei suicidi".

Ogni paese ha la sua Spoon River, il suo cimitero di mitomanie e favole: spesso sapienziali o esemplari, altre volte indiscutibilmente tragiche.

Le mitomanie si riversano sin dall'infanzia. Il giovane mitomane lo è da subito, dai sette-otto anni. La scuola media con la moltiplicazione dei professori e delle materie fa selezione. Il vero mitomane a dodici anni parla dei fantasmi che infestano la propria casa. Fantasmi di morti violente e spesso suicide. Ovviamente.

A collective exaggeration

Exaggeration is alive and well in Massafra. Massafra is a unique place, where the gorge opens up into a deep, heart-stopping gash. Above it, there is a metal bridge, suspended over a cavity not only in space, but also in existential time.

By night, Massafra is the Charybdis of *Horcynus Orca,* a collection of houses that seem to have settled into little valleys, open like cliffs. This is where Pasolini shot his *Vangelo,* and for a long time a lot of people sustained that they took part in the production of that historic film. The strangest of phenomena. In those years, hundreds of people said that they put in an appearance in that film. And some of them were not even born at the time. You can understand what Pasolini felt when faced with the breathtaking sight of the great gorge which cuts through the centre of town, an abyss that covers over the sub-soil. He came here in March 1950, sent by the *Il Quotidiano* newspaper, for which Pier Paolo P., using the pseudonym Paolo Amari, described the strangest and most enchanting places in Italy. The impression made on him by Puglia was so strong that he started working on a pamphlet entitled *Le Puglie per il viaggiatore incantato* (Puglia for the Enchanted Traveller), traces of which remain in the files of the Gabinetto Viesseux.

That crack in the rock that had such an effect on Paolo Amari alias Pier Paolo Pasolini develops into a depressed, sharp, apparently inexhaustible gorge. A place where you forget the world and you want to plunge in and fly. It has been done, too. No metaphors, no rhetoric. In the tales told by the local kids, you often hear the story of somebody who decided to end it all by diving off into the void.

The local tales are precise, and everything makes sense. A man deluded with life and love went staggering over the bridge after drinking in a little bar nearby. A bar with the sinister name of *il bar della morte* (the bar of death) — the place where those intent on suicide go for one last glass before taking their leave. You can get drunk on Dutch beer or Stock brandy diluted with sweet, sticky sambuca. It is a good antidote to anxious vertigo and remorse once you find yourself hanging over the abyss beneath the bridge. In the end, the inevitable flight.

In the tales of suicides, the myth spinners of the town have a field day. It is precisely death that attracts them, as it gives them the chance to create the maximum theatricality out of the horrible end of those who take their own lives.

The Town of Suicides

I come from Martina Franca, the town of suicides.

Every town has its own Spoon River, its cemetery of myth and fable, often wise or exemplary, or else indisputably tragic. The tellers of tales start young, at 7 to 8 years old. At high school, where the teachers multiply and there are lots of things to learn, the selection process becomes serious. At 12 years old, the true spinner of myths speaks with the ghosts that haunt his home. Ghosts from violent deaths, often suicides. Obviously.

A quindici anni, con l'approccio alla lettura delle prime opere letterarie, il mitomane costruisce brevi narrazioni sul racconto di qualche familiare. I veri mitomani sono quelli che continuano la rappresentazione aggiungendo sempre più elementi. Sino all'università, sino alla vita, in punto di morte. Microincidenti diventano tragedie apocalittiche, inciampi che si trasformano in cadute rovinose, importanti fatti di cronaca vissuti improvvisamente in prima persona.

I suicidi martinesi sono per antonomasia tuffi nei buchi neri di un pozzo artesiano, o di un pozzo nero, o ancora di una foggia, le cisterne di raccolta di acqua piovana. Ricordo una mattina durante l'estate tipica, con l'odore di terra nera e pampini bruciati dal sole. Passavamo la villeggiatura nel trullo, respirando l'aria fresca delle pareti di pietra e calce. Da fuori veniva un ronzio di cicale che fu interrotto dalle grida della famiglia di contadini che abitavano a poche centinaia di metri dalla nostra campagna. La mattina era tersa, la strada provinciale deserta. Raggiungemmo correndo la fonte di quelle urla, come animali spinti da un istinto inspiegabile.

I vecchi contadini, con la faccia bruciata dal sole e una smorfia disperata, indicavano il basamento di calce dentro cui si era buttata la loro figlia. "Anche lei", disse un tale. In quell'*Anche lei* c'era tutto. C'era la cultura del suicidio di Martina Franca.

Non si è mai capito per quali ragioni nel paese di Martina Franca ci sia una così alta densità di suicidi. Ma la frequenza di quelle morti mi lasciava sempre sgomento portandomi con morboso interesse ad ascoltare le storie che man mano uscivano.

Il tuffo nel pozzo è una morte lenta, spesso l'acqua è bassa e chi si lancia muore per le fratture riportate, altre volte (il più delle volte) la morte è per annegamento. Il corpo della ragazza che morì quella mattina fu estratto solo nel tardo pomeriggio, era enfiato e scomposto, sembrava una bambola riempita d'aria, aveva il capo reclinato e la fronte blu con i capelli neri attorcigliati. Una sottana a fiori attaccata alla pelle come una pellicola. Quella scultura di acqua piovana e carne era la morte.

Si dice che i fantasmi di queste morti vaghino nel centro storico del paese, cantino nella notte dai chiostri fioriti dopo la mezzanotte, camminino vestiti di bianco con bende e turbanti. Sono andato alcune notti a cercare queste voci dentro il borgo antico, nel quartiere ebraico in via Montedoro, una piccola lingua di chianche e calce viva che sale fino alla sommità di un chiostro pieno di viole.

Tutte le notti si sente una voce che canta.

I fiori contro l'acciaio

C'è tutta una retorica fatalista in molta gente che ha parlato di Taranto e della sua fabbrica Ilva ex Italsider, c'è tutta una retorica distruttiva o autodistruttiva, c'è sconforto, dolore e l'amarezza di chi ha sempre sperato di vivere in un posto diverso. Eppure c'è anche un orgoglio, una forza dirompente di voler cambiare

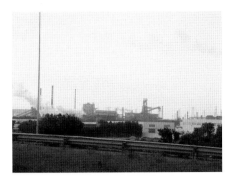

At 15, when the introduction to literature takes place, the teller of tales bases short stories on stories he has heard from members of his family. The real myth spinners are those who add more and more fuel to the fire. And so it goes on, through university, through life itself and up to the point of death. Microscopic incidents become apocalyptic tragedies, a stumble is transformed into a deadly fall, and major news items are suddenly experienced in person, at first hand.

Suicides in Martina are by definition plunges into the black holes of an artesian well, or a black void, or the tanks used to collect rainwater. I remember a typical summer morning, with the odour of black earth and the vine leaves scorched by the sun. We spent our holidays in the *trullo*, breathing the fresh air given off by the stone and lime walls. From outside, there came the chirping of the crickets, which was interrupted by the cries of the peasant family that lived only a few hundred metres away, in the countryside. The morning was clear, the road deserted. We ran towards the source of the shouts, like animals driven by some inexplicable instinct.

The old peasants with their sunburnt faces and a desperate grimace pointed to the limestone basement into which their daughter had hurled herself. "Her as well", somebody said. That *her as well* told all there was to tell about the culture of suicide in Martina Franca.

Nobody has ever been able to work out why there are so many suicides in the town of Martina Franca. But the frequency of these deaths always leaves me dismayed, while arousing a morbid interest in listening to the stories as they emerge. The dive into the well is a slow death. Often, the water is shallow, and sometimes it is the fractures that kill the diver, while other times — most frequently — death is by drowning. The body of the girl who died that morning was recovered only late in the afternoon, swollen and dishevelled, like a doll full of air, her head bent backwards and her forehead blue, matted with tangled black hair. A floral patterned slip adhered to her body like a film. That sculpture of rainwater and flesh was death. They say that the ghosts of these dead wander through the centre of town, sing after midnight from the cloisters decorated with flowers, walk dressed in white, with bandages and turbans. Some nights, I have gone out in search of these voices in the old town, in the Jewish quarter of Via Montedoro, a little tongue of *chianche* [white flat stones] and bare limestone that runs up to the top of a cloister full of violets.

Every night, you can hear a voice singing.

Flowers Against Steel

There is a truly fatalist rhetoric to be heard from lots of people who talk about Taranto and its Ilva factory, which used to be Italsider. There is talk of destruction and anti-destruction, and all the dejection, pain and bitterness of people that had always wanted to live somewhere else. But there is also pride, an irresistible will to change

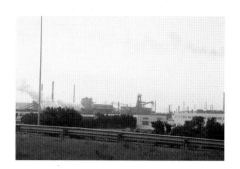

le cose, o soltanto di volersi adattare, che vanno ammirati.

Taranto era diventata una sorta di Torino, crogiolo di immigrazione, dalla Calabria e dalla Sicilia, di tutta quella gente che era stata assunta nell'apoteosi di un sogno di indipendenza economica e benessere, e poi la prima crisi, e poi le lotte sindacali, e poi l'ambiente che diventava sempre più insalubre e malsano, e poi l'uso politico della grande fabbrica negli anni in cui i partiti della prima repubblica usavano il posto fisso come voto di scambio, sino al *mobbing*, alle mille morti bianche, alla nuova proprietà, alla nuova classe politica, alle cokerie chiuse e aperte, richiuse e riaperte. Le voci si inseguono e corrono, ma per noi di Martina Franca, la città dei suicidi, provincia di Taranto, 30 km circa da Taranto centro, era davvero un eldorado strano, repellente, ma attraente, con "le canne nere rivolte al cielo". Con le biciclette raggiungevamo un posto che si chiamava Cristo Redentore, che del redentore brasiliano aveva solo il nome, per il resto era una statua grande e smussata dal tempo, nel cuore del parco delle Pianelle, tra immense antenne e querceti mozzafiato. Lassù dominavamo la piana ionica e guardavamo con stupore ed estasi il plastico dell'Italsider. Bastava che cambiasse il tempo e cambiavano i colori del plastico. Nero con il cielo grigio, di un fortissimo rosso ruggine quando invece il cielo era lindo e tirato, marrone o violetto, quando le nuvole erano bianche.

Per un periodo vissi a Tamburi.

C'era tutto un piccolo equivoco sul fatto che Tamburi fosse un quartiere orrendo abitato da tossici, spacciatori, puttane e ladri d'auto. In realtà Tamburi non è un quartiere orrendo e non è quel quartiere cantato dai luoghi comuni più retrivi che spesso si sono annidati anche nei salotti bene della Taranto *by nigth*.

Tamburi è un quartiere allucinato, urbanisticamente deprimente, ma abitato dal ceto medio e produttivo della città. Si trattava di quella gente che lavorava in fabbrica e che per comodità decideva di vivere lì a due passi dall'Italsider, ma che con il corso degli anni ha pagato a caro prezzo quella comodità. Si è vista decimata dalle neoplasie polmonari. Un numero di morti circa tre volte superiore alla media nazionale. Negli atri e nei chiostri delle case per confondere l'odore marcio del quartiere crescono i profumati falsipepe, quella pianta dal tronco nodoso con i rami contorti ricoperti di foglie sottili, pendenti e verticali con semi fitti e minuscoli che fanno una muffa profumata al pepe.

C'è qualcosa di spettrale quando si attraversa il quartiere perché sembra tutto abbandonato, ma non ha nulla a che vedere con il centro storico di Taranto. Risulta davvero impressionante non solo quel cattivo odore di disinfettante e veleno per topi. Ma il silenzio e l'assenza di uomini. Quello che spaventa sono quelle cento, mille finestre murate. Ho sempre vagheggiato dietro le finestre murate un mondo sommerso. Un semplice dettaglio misterioso e irripetibile. Il fantasma di una donna tradita o il tesoretto di un brigante. Ma quelle centinaia di finestre murate non sono nulla, sono solo il riflesso dell'abbandono. Oggi nessuno sembra abitare la città vecchia, nessuno sembra viverci. Come se fosse passato un refolo di vento mortale che ha spazzato via tutto, una guerra rovinosa, o l'effetto della peste. Mentre si cammina per Taranto vecchia il silenzio accende la paura.

Mario Desiati è nato a Locorotondo (Ba) nel 1977. Ha vissuto a Martina Franca, oggi vive a Roma dove è redattore della rivista "Nuovi Argomenti".
Ha esordito come poeta e risulta incluso nelle antologie *I poeti di vent'anni* (Stampa 2000) e *Nuovissima Poesia Italiana* (Mondadori 2004).
In prosa ha pubblicato il romanzo *Neppure quando è notte* (peQuod 2003) e *Vita precaria e amore terno* (Mondadori 2006).
In poesia ha esordito con *Le luci gialle della contraerea* (Lietocolle 2004).

things, or even just to adapt to them, which we can only admire.

Taranto had become a kind of Turin, a melting pot of immigration from Calabria and Sicily, a destination for all those people who had found jobs and were about to see their dreams of economic independence and wellbeing come true. Then came the first crisis, followed by the trade union struggles, and the environment was becoming more unhealthy all the time, then the big factory started to be used by the politicians, with all the parties of the old guard wielding secure jobs as a vote-winning weapon, mobbing, a thousand deaths in industrial accidents, the new owners, the new political classes, the coke plants closed and opened, then closed again, opened again.

The rumours come thick and fast, but for us from Martina Franca, the town of the suicides, 30 km from the centre of Taranto, it was a strange Eldorado, repellent but at the same time attractive, with its "black chimneys stretching up to the sky". We got on our bikes and went to a place known as Christ the Redeemer, even though all it had in common with its Brazilian counterpart was the name. Apart from that, it was just a big statue that time had worn down, in the heart of the Parco delle Pianelle, among immense aerials and breathtaking oak groves. Up there, the landscape was dominated by the Ionian plain, and we looked on at the plastic of Italsider in amazement and ecstasy. It was enough that the time and the colours of the plastic had changed. Black with the grey sky and a really bright rust red, when the sky was in fact neat and tidy, taut, brown or purple, and the clouds were white.

For a time, I lived in Tamburi.

There was a little understanding to the effect that Tamburi was a wretched area populated by drug addicts, whores and car thieves. In actual fact Tamburi is not so bad, and it is not that district described in all the most out of date clichés bandied around in the most respectable drawing

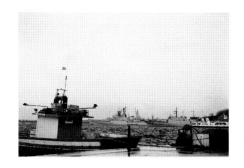

rooms on Taranto and its nightlife.

Tamburi is a pretty depressing place in town planning terms, but it is populated by the city's hard workers, people that worked in the factory and decided to live there, just a short walk away from Italsider, who have paid for this convenience in the course of the years. The inhabitants have been decimated by lung cancer, with a death rate three times above the national average. In the hallways and lobbies of the houses, aromatic false pepper plants grow, to get rid of the smell of rot that pervades the district. It is a plant with a knotted trunk and twisted branches covered in thin, vertically hanging leaves, with dense clusters of tiny seeds that form a mould that smells of pepper.

There is something spectral about the area. It looks as if it has been abandoned, and it has nothing to do with the historic centre of Taranto. And it is not just the awful stench of disinfectant and rat poison that grabs your attention — there is the silence and lack of people too. The frightening thing is the hundreds, maybe thousands of bricked up windows. I have always imagined some kind of hidden world behind these walled up windows, a simple, mysterious, unrepeatable detail. The ghost of a woman betrayed or the treasure of a brigand. But all these bricked up walls are nothing, just the reflection of the abandonment. Nobody seems to live in the old town anymore. It is as if a gust of mortal wind had blown through and swept everything away, or a calamitous war, or a plague epidemic. When you walk the streets of old Taranto silence ignites your fear.

Mario Desiati (1977) was born in Locorotondo, in the province of Bari. He used to live in Martina Franca, before moving to Rome, where he edits the magazine *Nuovi Argomenti*.
He started his writing career as a poet, and his works are published in the anthologies *I poeti di vent'anni* (The Twenty Year Old Poets – Stampa, 2000) and *Nuovissima Poesia Italiana* (The Very Latest in Italian Poetry – Mondadori, 2004).
In prose, he has published the novels *Neppure quando è notte* (Not Even at Night – peQuod, 2003) and *Vita precaria e amore terno* (Precarious Life and Three-way Love – Mondadori, 2006).
His first collection of poetry is entitled *Le luci gialle della contraerea* (The Yellow Lights of the Anti-aircraft Guns, Lietocolle, 2004).

Biografie

Biographies

Magdalena Abakanowicz
Nata nel 1930 a Falenty (Polonia). Vive e lavora a Varsavia.

Mostre personali:
2005
Marlborough Gallery, New York.
2004
Big figures, installazione permanente di fronte alla Princeton University Art Museum, USA.
Taguchi Fine Art, Tokyo.
Museum Franz Gertsch, Burgdorf.
2003
Space of stone, installazione permanente al Grounds For Sculpture, Hamilton, New Jersey.
Marlborough Gallery, Londra.

Mostre collettive:
2004
Love/Hate, Villa Manin, Passariano (Udine)
2003
Me and More, Kunstmuseum Luzern, Lucerna.

Franz Ackermann
Nato a Neumarkt St. Veit nel 1963. Vive e lavora a Berlino.

Mostre personali:
2005
IMMA, Irish Museum of Modern Art, Dublino
Tomio Koyama Gallery, Tokyo.
2004
Städtische Galerie im Lenbacchaus, Monaco.
Neugerriemschneider, Berlino.
2003
Kunsthalle Nurnberg, Nürnberg.
Kunstmuseum Wolsburg.
2002
Kunsthalle Basel, Basilea.

Mostre collettive:
2005
MOCA, Los Angeles.
Biennale d'Art Contemporain, Lione.
Saatchi gallery, Londra.
2004
Dakis Joannou Collection, Deste Foundation, Atene.
ZKM, Karlsruhe.
2003
La Biennale di Venezia, Venezia.
2002
25 Bienal de San Paolo, San Paolo.

Emily Allchurch
Nata nel 1974. Vive e lavora a Londra.

Mostre personali:
2004-2005
Settings, The Blue Gallery, Londra.
2003
Settings, Galica Arte Contemporanea, Milano.
2002
Light Sensitive, East 73rd Gallery, Londra.

Mostre collettive:
2006
Storie Urbane, Settimana della Fotografia Europea, Reggio Emilia.
2005
Photo: London, Contemporary Photography, Royal Academy, Londra.

2004
Artissima, Galica Arte Contemporanea, Torino.
Photo: London, Royal Academy of Arts' Burlington Gardens, Londra.
Landscape, The Blue Gallery, Londra.
Reduced, Century Gallery, Londra.
In the City, Midland Hotel, Manchester.
La Ciudad Radiante, Bancaja Foundation, Valencia.
Distopie Urbane, Change Studio d'Arte Contemporanea, Roma.

Maja Bajevic
Nata nel 1967 a Sarajevo. Vive e lavora a Sarajevo e Parigi.

Mostre personali:
2005
Moderna Museet, Stoccolma.
Terrains vagues, Galerie Michel Rein, Parigi.
Be nice or leave, Peter Kilchman gallery, Zurigo.
2004
Step by step, PS1 MoMa, New York.
Good morning Belgrade, Museum of Contemporary Art, Belgrado.

Mostre collettive:
2006
EindhovenIstanbul, Van Abbemuseum Eindhoven.
A picture of war is not war, Wilkinson Gallery, Londra.
Smile machines, Akademie der Kunste Hanseatenweg, Berlino.
Le jour d'après, FRAC Franche-Comté, Besançon.
2005
Non toccare la donna bianca, Fondazione Sandretto Re Rebaudengo, Torino.
Concerning War, BAK, Basis voor actuele Kunst, Utrecht.
Going Publicos-Communities and Territories, aMaze, Milano.
Contemporaneo liquido, Galleria Franco Soffiantino, Torino.
How do we want to be governed?, Witte de With, Rotterdam.
Shariah International Biennal 7, Shariah, Emirati Arabi.
In/Security, International Festival of Contemporary Arts City of Women, Mala galerija, Ljubljana.
2004
New Video, New Europe-A Survey of Eastern European Video, Tate Modern, Londra; The *Renaissance Society*, Chicago; Contemporary Art Museum, St. Louis.
Lodz Biennale, Lodz.
Sevilla Biennial, Siviglia.
Passage d'Europe, Musée de St. Etienne, St. Etienne.
2003
50 Biennale di Venezia, Venezia.
Vacant Community, Fondazione Adriano Olivetti, Roma.
Fuori uso, Pescara.
Tirana biennale, Tirana, Albania.
Blood and honey, Sammlung Essl, Vienna.

Marina Ballo Charmet
Nasce a Milano nel 1952, dove vive e lavora.

Mostre personali:
2005
Poco dopo, Galleria Alessandro De March, Milano.

Galerie Mudimadrie – Gianluca Ranzi, Anversa.
2003
Marina Ballo Charmet video 1998-2003, Careof-La fabbrica del lavoro, Milano.
2000
Galleria G7 Bologna e Galleria Martano, Torino.

Mostre collettive:
2005
Trans Emilia, Fotomuseum Winterthur, Winterthur
La dolce crisi, fotografia contemporenea in Italia, Villa Manin, Udine.
Filmaker, Festival internazionale film e video, Milano.
2004
Il museo, le collezioni, Museo di fotografia contemporanea, Cinisello Balsamo, Milano.
Lo sguardo ostinato, MAN-Museo d'Arte della Provincia di Nuoro, Nuoro.
2003
Le donne nelle collezioni italiane, Fondazione Sandretto Re Rebaudengo, Torino.

Bernd & Hilla Becher
1931/1934. Vivono e lavorano a Düsseldorf.

Mostre personali:
2006
Sonnabend Gallery, New York.
Hamburger Banhof, Berlino.
2005
Fundacion Telefonica, Madrid.
Museet for Fotokunst-Brandts Klaedefabrik, Odense (Danimarca).
Centre George Poumpidou, Parigi.
2004
Haus der Kunst, Monaco.
PKM gallery, Seoul.
K21 Kunstsammlung NRW, Düsseldorf.
2003
Pinakothek der Moderne, Monaco.
Stedelijk Museum, Amsterdam.

Mostre collettive:
2006
Zwischen Wirklichkeit und Bild, Museum of Contemporary Art, Kagawa; The National Museum of Modern Art, Kyoto.
Amate l'architettura, Ciocca Arte Contemporanea, Milano.
2005
Bilanz im Zwei Akten, Kunstverein Hannover.
La fotografia en la colleccion del Ivam, Ivam, Valencia.
A fotografia ne collecçao Bernardo, Museu de Arte, Lisbona.
The Last Picture Show, Fotomuseum Winterthur.
2004
L'ombre du Temps, Jeu de Paume, Parigi.
Distancia y proximidad, Museu de Arte Moderno, Buenos Aires.
Cruel and tender, Tate Modern, Londra; Museum Ludwig, Colonia.

Peter Blake
Nato a Dartford nel 1932. Vive e lavora a Londra.

Mostre personali:
2005
Waddington Galleries, Londra.
2003

Artiscope, Bruxelles.
2000
Peter Blake: About Collage, Tate Gallery, Liverpool.

Mostre collettive:
2005
Relative Density, Centro de Arte Moderna José de Azeredo Perdigão - Fundação Calouste Gulbenkian, Lisbona.
Peter Blake - Sylvie Fleury - Malcolm Morley - George Segal - Sturtevant,
Mamco, Musée d'art moderne et contemporain, Ginevra.
2004
Art & the 60's: This was Tomorrow, Birmingham Museums & Art Gallery, Birmingham.
Art and the 60s - This was Tomorrow, Tate Britain, Londra.
Pop Art UK: British Pop Art 1956-1972, Galleria Civica d'Arte Moderna, Modena.
2003
Pop Art, Galerie Ernst Hilger, Vienna.
Happiness, Mori Art Museum, Tokyo.

Botto e Bruno
Gianfranco Botto è nato a Torino nel 1963. Roberta Bruno è nata a Torino nel 1966. Vivono e lavorano a Torino.

Mostre personali:
2006
A concrete town is coming, Galleria Alfonso Artiaco, Napoli.
2005
Sleeping town, Le Hall, ENBA, Lione.
2004
La ciutat que desapareix, La Caixa Forum, Barcellona.
Kids Town, Galleria Alberto Peola, Torino.
A hole into the water, MAMAC, Nizza.
An ordinary day, Centre culturel français de Turin, Torino.
2003
The suburbs we are dreaming, Galleria Oliva Arauna, Madrid.
Wall's place, MAMCO, Ginevra.
Vento sotterraneo, site specific project, stazione di Poggioreale, Napoli.

Mostre collettive:
2005
Presente, Pan, palazzo delle Arti, Napoli.
Constellations, Artissima 12.
Veinte anos y un dia, Galeria Oliva Arauna, Madrid.
Out of sight out of mind, Palacio de Sàstago, Zaragoza.
BYO. Bring your own, MAN, Nuoro.
Allineamenti, Trinitatiskirche, Colonia.
Projected visions, SESC Sao Paolo, Brasile.
Artists' Houses 05, Spazio Aperto, Galleria D'Arte Moderna, Bologna.
Clip'it, Fondazione Sandretto Re Rebaudengo, Torino.
2004
Dazibao, Nuit Blanches, Parigi.
Arte contemporanea. Un nuovo punto di vista sull'arte, Fondazione Guastalla, Milano.
One minute in Paris, Museo Pecci, Prato.
Biennale Internazionale di Fotografia, Museo Ken Damy, Brescia.
Orizzonti aperti, Palazzo Forti, Verona.
On air, Galleria comunale d'arte contemporanea di Monfalcone, Monfalcone.

2003
Working Insider, ex Stazione Leopolda, Firenze.
20th anniversary show, Monika Spruth – Philomene Magers, Colonia.
Definitively provisional, Whitechapel Project Space, Londra.
Corso Terracciano 56, Galleria Alfonso Artiaco, Napoli.
Eco e Narciso, cultura materiale/arte, Villaggio operaio Leumann, Torino.
Invito a Monteverde, site specific project, Mausoleo Ossario Garibaldino, Roma.

Pedro Cabrita Reis
Nato a Lisbona nel 1956. Vive e lavora a Lisbona.

Mostre personali:
2005
Pedro Cabrita Reis, Haunch of Venison, Londra.
Wherever you are, wherever you go, Base, Firenze.
A propos des lieux d'origine, Giorgio Persano, Torino.
Pedro Cabrita Reis, Galerie Nelson, Parigi.
Pedro Cabrita Reis, Mai 36 Galerie, Zurigo.
2004
Stillness, Camden Arts Centre, Londra.
Sometimes one can see the clouds passing by, Kunsthalle Bern, Berna.
Figos, flores, mulheres e tudo o mais, Galeria João Esteves de Oliveira, Lisbona.
True Gardens #3 (Dijon), Frac Bourgogne, Digione.
One place and another, Tracy Williams, Ltd, New York.
Ileana Tounta Contemporary Art Center, Atene.
2003
Pinturas com Fotos, Politécnica 38, Lisbona.
Pedro Cabrita Reis, padiglione portoghese, Biennale di Venezia, Venezia.
Pedro Cabrita Reis, Galeria Presença, Porto.
I dreamt your house was a line, University Art Gallery of Massachusetts, Dartmouth.

Mostre collettive:
2005
Intramoenia_Extra Art, Castel del Monte, Andria.
Art Basel Miami Beach - art projects, Miami Beach, Florida.
Densidade Relativa, Centro de Arte Moderna da Fundação Calouste Gulbenkian, Lisbona.
Del Zero al 2005 – Perspectivas del arte en Portugal, Fundación Marcelino Botín, Santander.
Frieze Art Fair - Sculpture Park, Regent's Park, Londra.
Portugal Novo: artistas de hoje e amanhã, Pinacoteca do Estado de São Paulo
O Contrato Social, Museu Bordalo Pinheiro, Lisbona.
Farsites: urban crisis and domestic symptoms, CECUT Centro Cultural Tijuana, San Diego Museum of Art.
Modern Times, Mönchehaus Museum für moderne Kunst, Goslar.
…O Luna tu… il notturno come spazio della fantasia, arcos Museo d'Arte Contemporanea del Sannio, Benevento.
Le Génie du Lieu, Musée des Beaux Arts de Dijon, Palais des Etats de Bourgogne.
Art Unlimited, Art 36 Basel, Basilea.
Domicile, Musée d'Art Moderne de St. Étienne Metropole.
The Giving Person. Il dono dell'artista, PAN,

Napoli.
Works from the Magasin 3 Stockholm Konsthall Collection, Magasin 3 Stockholm Konsthall, Stoccolma.
Ascenseur pour Rio, Frac Bourgogne, Dijon.
Arte in Memoria 2, Sinagoga di Ostia Antica, Roma.
Regresso ao Acervo, Galeria João Esteves de Oliveira, Lisbona.
Traces Everywhre, Tracy Williams, Ltd, New York.
Group Show, Galerie Nelson, Parigi.
2004
Da capo, De 11 Lijnen, Oudenburg.
La alegría de mis sueños – I BIACS, Monasterio de la Cartuja de Santa María de las Cuevas, Siviglia.
Arti & Architettura, 1900 – 2000, Palazzo Ducale, Genova.
Close by, Mai 36 Galerie, Zurigo.
Giants, The Hague Sculpture 2004, Den Haag.
2003
A nova geometria, Galeria Fortes-Vilaça, San Paolo.
Sous tension, E.S.P.A.C.E., Tolone.
Retriver, Pearl Projects, Londra.
Dreams and Conflicts:The Dictatorship of the Viewer, Interludes section, Giardini della Biennale, Biennale di Venezia (cat.).
Arte Contemporanea da Colecção Caixa Geral de Depósitos, MEIAC, Badajoz.
Depósito Isabel Vaz Lopes, Museu do Chiado, Lisbona.

Christo e Jeanne-Claude
Christo (Javachev) è nato a Gabrovo, in Bulgaria, nel 1935; Jeanne-Claude (de Guillebon) è nata a Casablanca. Vivono a Parigi.

Mostre personali:
2006
Fischerplatz Galerie, Ulm.
2005
The Gates, Central Park, New York.
Annely Juda Fine Arts, Londra.
The Gates, Sofia Art Gallery, Sofia.
Art Gallery of Ontario, Toronto.
2004
Portland Art Museum, Portland.
Metropolitan Museum of Art, New York.

Mostre collettive:
2004
International Modern Art, Tate Liverpool.
Love/Hate, Villa Manin, Passariano (Udine).
Modern Means, Mori Art Museum, Tokyo.

Tony Cragg
Nato a Liverpool nel 1949. Vive e lavora a Wuppertal.

Mostre personali:
2005
Tucci Russo, Studio per l'arte contemporanea, Torre Pellice.
2004
Museu Serralves, Porto.
2003
Marian Goodman Gallery, New York.
Bibliotheque Nationale de France, Parigi.
Kunst und Ausstellungshalle der BDR, Bonn.
Museum of Modern Art, Malaga.
2001
Malmo Konsthall, Malmo.

Kunstsammlungen Chemnitz, Chemnitz.
Tony Cragg, Skulpturen und Papierarbeiten,
Stadtsparkasse Wuppertal, Wuppertal.

Mostre collettive:
2004
Intra-Muros, Musee d'Art Moderne et D'Art
Contemporain, Nizza.
Die Neue Kunsthalle III, Kunsthalle
Mannheim, Mannheim, Germania.
2003
Nasher Sculpture Center, Dallas, Texas.
Belvedere dell'Arte/Orizzonti, Forte
Belvedere, Firenze.
G2003: A Village and a Borgo Receive Art,
Vira e Ascona.
*Tony Cragg, Cecily Brown, Simon Starling,
Sissi*, Museo d'arte Contemporanea, Roma.
A Sculpture Show, Marian Goodman Gallery,
New York.

Nicola De Maria
Nato a Foglianise nel 1954. Vive e lavora a
Torino.

Mostre personali:
2005
Parmenide. Desideri cosmici, Galleria Giorgio
Persano, Atene.
Antologia, Galleria Flora Bigai, Pietrasanta, Lucca
2004
Galleria Col, Osaka.
Elegia cosmica, MACRO Museo d'Arte
Contemporanea, Roma.
Astri fatati, Galleria Giorgio Persano, Torino.
*Regno dei Fiori: Nido Cosmico di tutte le
Anime*, Luci d'Artista 2004-2005, Torino.
Architetture dei sentimenti dipinti, Galleria
Col, Tokyo.
2003
La musica dell'Appenzell, Kunsthalle
Ziegelhutte, Appenzell, Svizzera.
Universo senza bombe, Museo Diocesano
Tridentino, Trento.
*I miei dipinti sono le bandiere della gioia e
della forza* (organizzazione della Galleria
Civica d'Arte Contemporanea Trento),
Sagrato della Chiesa di Santa Maria
Maggiore, Trento.
Testa dell'artista cosmico pittore e cantante,
Rizziero Arte, Pescara.
Galleria Col, Osaka.
Petali del ciliegio cosmico, Fuji Television
Gallery, Tokyo.

Mostre collettive:
2002
Transavanguardia, Castello di Rivoli, Museo
d'arte contemporanea, Rivoli, Torino.
2003
*Mutazione-Sogni e segni del XX secolo da De
Chirico a De Maria*, Chiostro di Volterra a
Gavirate, Gavirate, Varese.
Transavanguardia Italiana, Fundacion Proa,
Buenos Aires.
2004
Transavanguardia. La collezione Grassi,
MART, Museo d'arte contemporanea di
Trento e Rovereto, Rovereto.
2005
Il Bianco, Palazzo Cavour, Torino.

Dré Wapenaar
Nato nel 1961 a Berkel en Rodenrijs
(Olanda), dove vive e lavora.

Mostre personali:
2002
Galleria Lia Rumma, Napoli.
Gallery van Wijngaarden, Amsterdam.

Mostre collettive:
2003
*SHINE, wishful fantasies and visions of the
future in contemporary art*, Museum
Boijmans van Beuningen, Rotterdam.
The 6th Periferic Biennial Iasi, Romania.
2004
The Interventionist, MassMoCA, North
Adams, USA.
2005
*Proposal for Rotterdam Souq. Dré Wapenaar
& Harm Scholtens*, Galery Phoebus,
Rotterdam.
HOME at TENT, contemporary art centre
TENT, Rotterdam.
2005/2006
SAFE, Design Takes on Risk, MoMA, New
York.

Valie Export
Nata nel 1940 a Linz. Vive e lavora
a Vienna.

Mostre personali:
2005
Patrick Painter, Santa Monica, California.
2004
Galerie im Belvedere, Vienna.
Camden Arts Center, Londra.
MAMCO, Ginevra.
2003
Centre National de la Photographie, Parigi.

Mostre collettive:
2005
Open systems: Art in the World, Tate
Modern, Londra.
Occupyng Space. The Generali Foundation
Collection, Haus der Kunst, Monaco; Witte
de With, Rotterdam.
Les grande spectacles, Museum der
Moderne, Salisburgo.
The last picture show, Miami Art Central e tour.
2004
ZKM, Karlsrughe.
Fundaciò Joan Mirò, Barcellona.
2003
Austrian Cultural Forum, New York.
Walking in the city, Kunsthalle Fridericianum,
Kassel.
P.S.1, Contemporary Art Center, New York.

Rainer Fetting
È nato a Wilhelmshaven nel 1949. Vive e
lavora tra Berlino e New York.

Mostre personali:
2005
Rainer Fetting trifft Lovis Corinth, Kunsthalle
Wilhelmshaven.
2002
Boukamel Contemporary Art Gallery,
Londra.
2000
Galerie Karl Pfefferle, Monaco.

Mostre collettive:
2004
Berlin-Moskau. Moskau-Berlin 1950-2000.
Martin-Gropius-Bau, Berlino.

2003
Expressiv!, Fondation Beyeler, Basilea.

Gunther Förg
Nato nel 1952 a Fussen, vive e lavora a
Monaco.

Mostre personali:
2005
Galerie Max Hetzler, Berlino.
2004
Galerie Max Hetzler, Berlino.
Kunsthalle Recklinghausen
Galerie Barbel Grässlin, Francoforte.
Galerie Lelong, Parigi.
2003
Gemeentemuseum den Haag, L'Aia.
Galerie Karlheinz Meyer, Karlsruhe.
Galerie Christine Mayer, Monaco.

Mostre collettive:
2005
Galerie Max Hetzler, Berlino.
Accumulazioni, Palazzo Lantieri, Gorizia.
2004
Centro Galego de Arte Contemporanea,
Santiago de Compostela.
2003
*Das bild des menschen in der
photographie…*, Deichtorhallen, Amburgo.
Actionbutton, Hamburger Banhof, Berlino.
Kunstmuseum St. Gallen, St. Gallen.

Anna Friedel
Nata nel 1980 a Monaco, dove vive e lavora.

Mostre personali:
2006
Endtroducing the Shadow, Akira Ikeda
Gallery, Berlino.
Tschüss Psycho!, Akira Ikeda Gallery, Taura,
Giappone.

Mostre collettive:
2005
Experiment: Dunstkreis #3, MPPZ, Monaco.
Umsonst bemüht, musicperformance,
Ausland, Berlino.
E-flux Videorental, Kunstwerke, Berlino.
Say no production, Galerie Klüser 2, Monaco.
Arme Irre im Wunderland, Pudelkollektion at
Goldenpudelklub, Amburgo (con Franka
Kaßner).
2004
*Experiment: Dunstkreis 240qm. das darfst du
– das darfst du nicht*, Monaco (con Franka
Kaßner, Jiro Kamata, Max Srba, Mathias
Görig, murena).
Kabuuum, Raum 500, Monaco.
Citinje Biennale, Citinje, Montenegro.
Catalog 2, Penzberg, Museum Boijmans van
Beuningen, Rotterdam; Bouwens van de
Boije College, Panningen, Olanda.

Carlos Garaicoa
Nato a La Habana nel 1967, dove vive e
lavora.

Mostre personali:
2005
Museum of Contemporary Art, Los Angeles.
Galleria Continua, San Gimignano.
2003
Casa de America, Madrid.

Fundaciòn "La Caixa", Barcellona.
2002
Galleria Continua, San Gimignano.
Maison Européene de la Photographie, Parigi.

Mostre collettive:
2005
War is over, Galleria d'Arte Moderna e Contemporanea, Bergamo.
LI Biennale di Venezia, Venezia.
Dialectics of Hope, I Moscow Biennale, Mosca.
2003
Time capsule, Art in General, New York.
The Armory Show, New York.
Arco O3, Madrid.
2002
Documenta XI, Kassel.

Kendell Geers
Nato nel 1968 a Johannesburg, dove vive e lavora.

Mostre personali:
2005
Satyr:Ikon, Galleria Continua, San Gimignano.
Hung, Drawn and Quartered, Aspen Art Museum, Aspen (USA).
2004
Hung, Drawn and Quartered, Contemporary Arts Center, Cincinnati (USA).
The Forest of Suicides, MACRO Museum, Roma.
2003
Prototype, Red Sniper (with Patric Condeyns), Grand Salle, Centre Pompidou, Parigi.
2002
MondoKane, Galleria Continua, San Gimignano.
Sympathy for the Devil, Palais de Tokyo, Parigi.

Mostre collettive:
2005
Expérience de la durée, Biennale d'art contemporain de Lyon 2005, Lione.
Lichtkunst aus Kunstlicht, ZKM-Museum Für Neue Kunst, Karlsruhe.
Looking both ways, Gulbenkian, Lisbona
2004
Not done!, MuHKA, Anversa.
2003
Looking both ways. Art of the contemporary african diaspora, Museum for African Art, New York.
2002
DOCUMENTA 11, Kassel.
2001
The Short Century, Museum Villa Stuck, Monaco.

Isa Genzken
Nata nel 1948 a Bad Oldesloe. Vive e lavora a Berlino.

Mostre personali:
2003
Kunsthalle Zurich, Zurigo.
2002
Museum Abteiberg, Mönchengladbach.
2001
Galerie Daniel Buchholz, Colonia.

Mostre collettive:
2001
Museum Ludwig, Colonia.

2000
Deutsche Kunst in Moskau, Casa Centrale dell'Artista, Mosca.
1999
Das XX Jahrundert. Ein Jahrundert in Deutschland, Neue Nationalgalerie, Berlino.
1997
Skulptur Projekt in Münster, Münster.

Gilbert & George
Nati nel 1943/1942. Vivono e lavorano a Londra.

Mostre personali:
2006
Chite Cube, Londra.
2005
Biennale di Venezia, Padiglione britannico, Venezia.
2004
T. Ropac Galerie, Parigi.
Bernier/Eliades, Atene.
2002
Centro Belem, Lisbona.
Serpentine Gallery, Londra.
Kunsthaus, Bregenz.
Portikus, Francoforte.

Mostre collettive:
2005
Open System, Tate Modern, Londra.
Ludwig Museum, Colonia.
IMMA, Museum of Modern Art, Dublino.

Dan Graham
Nato a Urbana, Illinois, nel 1942. Vive e lavora a New York.

Mostre personali:
2003
Contemporary Art Gallery, Vancouver, Canada.
Dan Graham Retrospective, Chiba City Museum of Art, Chiba, Giappone; Kitakyushu Municipal Museum of Art, Fukuoka, Giappone.
2002
Dan Graham Works 1965-2000, Museu Serralves, Porto, Portogallo; ARC/Musée d'Art Moderne de la Ville de Paris, Parigi; Kröller-Müller Museum, Otterlo, Olanda; Kunsthalle Dusseldorf, Dusseldorf, Germania.
Marian Goodman Gallery, New York.
Dan Graham Works 1965-2000, KiASMA, Helsinki, Finlandia.
2001
Dan Graham: Reflective Glass Moon Windows, Shima/Islands, Shigemori Residence, Kyoto.

Mostre collettive:
2004
Reflecting the Mirror, Marian Goodman Gallery, New York.
Ombre du temps, Jeu de Paume, Parigi.
Metamorph: 9th International Exhibition of Architecture, La Biennale di Venezia, Venezia.
Beyond Geometry: Experiments in Form, 1940s-70s, Los Angeles County Museum of Art, Los Angeles.
Behind the Facts (Interfunktionen 1968-1975), Fundacio Joan Miro, Barcellona; Kunsthalle Fridericianum Kassel, Kassel, Germania.
A Minimal Future? Art as Object 1958-68, The Geffen Contemporary at The Museum of

Contemporary Art, Los Angeles, California.
2004-2003
The Last Picture Show: Artists Using Photography, 1960-1982, Walker Art Center, Minneapolis, Minnesota; UCLA Hammer Museum, Los Angeles, California.
2003
Video Acts: Single Channel work from the Collection of Pamela and Richard Kramlich and the New Art Trust, Institute of Contemporary Art, Londra.
Ritardi e Rivoluzioni, Biennale di Venezia, Venezia.
Collection, Generali Foundation, Vienna.
7th Art Series: Process into Film, San Francisco Museum of Modern Art, San Francisco, California.
Happiness, Mori Art Museum, Tokyo.
Art Lies and Videotape, Tate Liverpool, Liverpool.
A Sculpture Show, Marian Goodman Gallery, New York.

Andreas Gursky
Nato a Lipsia nel 1955. Vive e lavora a Düsseldorf.

Mostre personali:
2004
Matthew Marks Gallery, New York.
Monika Sprüth / Philòmene Magers, Colonia.
2003
MACRO- Mattatoio, Roma.
Antipodes, White Cube, Londra.
San Francisco Museum of Modern Art, San Francisco.
2002
Gallery K, Oslo.
Quarante-cinq photographies, Centre National d'Art et de Culture Georges Pompidou, Parigi

Mostre collettive:
2006
STORIES, HISTORIES, Fotomuseum Winterthur, Winterthur.
Click Double Click - Das dokumentarische Moment, Haus der Kunst, Monaco.
2005
Hablando con las manos. Fotografías de la Colección de Buhl, Guggenheim Museum, Bilbao.
Contemporary Voices, Die UBS Art Collection zu Gast in der Fondation Beyeler, Fondation Beyeler, Riehen.
The Fluidity of Time: Selections from the MCA Collection, Museum of Contemporary Art, Chicago.
Thank You For The Music, Sprüth Magers Projekte, Monaco.
Strange Days, Samuel P. Harn Museum of Art, FL Gainesville Georgia, USA.
Distancia y Cercanía, Photomuseum – Argazki Euskal Museoa, Zarautz, Spagna.
2004
Made in Mexico, ICA Boston, Boston.
The Explosive Photography, Nassau County Museum of Art, Roslyn Harbour, New York.
Die 10 Gebote, Deutsches Hygiene Museum, Dresda.
ON SIDE, Centro de Artes Visuais, Encontros de Fotografia, Coimbra, Portogallo
La Biennale di Venezia, 9. Mostra Internazionale di Architettura, Venezia.
German Art. Deutsche Kunst aus amerikanischer Sicht. Werke aus dem Saint

Louise Art Museum, Städelmuseum, Francoforte.
100 Artists See God, The Contemporary Jewish Museum, San Francisco; Laguna Art Museum, Laguna Beach; Institute of Contemporary Arts, Londra; Contemporary Art Center of Virginia, Virginia Beach; Albright College Freedman art Gallery, Reading; Cheekwood Museum of Art, Nashville.
The Shadow of Production, Vancouver Art Gallery, Canada.
Die Graue Kammer, Engholm Engelhorn Galerie, Vienna.
2003
Cruel and tender, Tate Modern, Londra.
Berlin-Moskau Moskau-Berlin 1950-2000, Martin-Gropius-Bau, Berlino.
Cruel and Tender, Museum Ludwig, Colonia.

Thomas Hirschhorn
Nato nel 1957 a Berna, vive e lavora a Parigi.

Mostre personali:
2006
Museu Serralves, Porto.
Gladstone Gallery, New York.
Le Creux de l'enfer, Vallée des usines à Thiers, Francia.
2005
Kunstraum, Innsbruck.
Pinakothek der Moderne, Monaco.
Bonnefantenmuseum , Maastricht.
ICA, Boston, USA.
2004
Centre Culturel Suisse, Parigi.
Festival d'Automne, Parigi.
Stephen Friedman Gallery, Londra.
Galerie Chantal Crousel, Parigi.
Musée d'Art et d'Histoire de Provence, Grasse, Francia.
2003
Schrin, Kunsthalle, Francoforte.
Centro de Arte Contemporaneo de Malaga Alfonso Artiaco, Napoli.
Galerie Arndt & Partner, Berlino.

Mostre collettive:
2006
Take Two: Worlds and Views, Contemporary Art from the Collection, Moma, New York.
Drawing from the Modern, 1975-2005, Moma, New York.
2005
Universal Experience: Art, Life & Tourist's eye, MCA, Chicago; Hayward Gallery, Londra.
Dyonisiac, Centre Georges Pompidou, Parigi.
Group Show, Stephen Friedman Gallery, Londra.
Monuments for the USA, CCA Wattis Institute for Contemporary Arts, San Francisco.
Emergencies, Museo de Arte Contemporaneo di Castilla y Leon.
Bidibidobidiboo, Fondazione Sandretto Re Rebaudengo, Torino.
Art on paper, Arndt & Partner, Berlino.
Leçon Zero, Galerie Chantal Crousel, Parigi.
The Blacke Burn Collection, Moca, Los Angeles.
Shorts Cuts, Bass Museum, Miami.
Utopia=One World. One War. One Army.One Dress, The Institute of Contemporary Art, Boston.
2004
The Real Mc Coy, Rooseum, Malmö, Svezia.

Nuits Blanches, Palais de Tokyo, Parigi.
Architecture & Arts 1900-2000, Palazzo Ducale, Genova.
Central Station, collection Harald Falckenberg, La Maison Rouge, Fondation Antoine de Galbert, Parigi.
Skulptur Sortier Station, Public Space, Varsavia.
The beauty of failure/The failure of beauty, Fondatio Joan Miro, Barcellona.

Francesco Jodice
Nato a Napoli nel 1967. Vive e lavora a Milano.

Mostre personali:
2006
Rear Window, Canal+ Spagna, Madrid.
2004
Private Investigations, galerie MudimaDue, Berlino.
2003
What We Want, Galeria Marta Cervera, Madrid
The Crandell Case, Photo & Contemporary, Torino.
The Random Viewer, Galleria Spazio Erasmus, Milano.

Mostre collettive:
2006
CityTellers, Biennale di San Paulo.
2005
I luoghi e l'anima, Palazzo Reale, Milano.
6 x torino, GAM, Torino.
2004
Going Public 04, Modena, con *Zapruder images entre histoire et poésie*, Parigi.
International 04 Liverpool Biennial, Liverpool.
Tour-isms, Fundaciò Tàpies, Barcellona.
Empowerment-Cantiere Italia, Genova.
Suburbia, Reggio Emilia.
Neutrality, Fri-Art Centre d'art contemporaine, Friburgo.
Sguardi contemporanei, IX Mostra Internazionale di Architettura, Venezia.
2003
IN-Natura, X° Biennale Internazionale di Fotografia, Torino.
Sogni e conflitti, 50° Biennale di Venezia, Venezia, (Multiplicity).
Anteprima, XIV° Quadriennale di Roma, Napoli.

Ilya e Emilia Kabakov
Ilya Kabakov è nato nel 1933 a Dnepropetrovsk (USSR). Emilia Kabakov è nata nel 1945 a Dnepropetrovsk (USSR); lavora con Ilya dal 1989. Vivono entrambi a New York.

Mostre personali:
2005
Ilya Kabakov - The Strange Museum, Galleria Lia Rumma, Milano.
Ilya and Emilia Kabakov, White Cube, Londra.
Ilya and Emilia Kabakov - The house of dreams, Serpentine Gallery, Londra.
Paintings for the Label (Label for Chateau Mouton - Rotschild) by Ilya and Emilia Kabakov, The State Hermitage Museum, St. Petersburg – Russia; Pushkin Museum, Mosca.
The Utopia City by Ilya and Emilia Kabakov, Kunsthaus Zug, Zug – Svizzera, Kunsthaus Bielefeld.

Where is Our Place?, Musee Les Abattoirs, Tolosa.
Ratti Foundation, Como.
Caratsch / De Pury Luxemburg, Zurigo.
10 Albums by Ilya and Emilia Kabakov, Atlas Sztuki Gallery, Lodz – Polonia
Serpentine Gallery, Londra.
The Utopia City by Ilya and Emilia Kabakov, Albion Gallery, Londra; Kunsthaus Bielefeld and Kunsthaus Zug, Zug.
Objects, Sculptures, Ceramic, Glass, Sprovieri Gallery, Londra.
Install / Performance Ship of Siwa, Siwa – Egitto.
2004
Twenty Ways to Get an Apple Listening to the Music of Mozart and other works, The Sculpture Center, Long Island City – New York, Sean Kelly Gallery, New York.
The Ship, Olga Georgievna… and Uncle Uda's Album by Ilya and Emilia Kabakov, Museu Serralves, Museu de Arte Comtemporánea, Porto.
Incident in the Museum and Other Installations, The State Hermitage Museum, San Pietroburgo, organizzato dal Guggenheim Foundation Museum, New York.
The Teacher and the Student, Charles Rosenthal and Ilya Kabakov, Cleveland Museum of Contemporary Art, Cleveland, Ohio.
The Utopia City, Kunsthalle Bielefeld, Bielefeld.
The Empty Museum, Tallin Art Wall, Tallin, Estonia
2003
Ilya and Emilia Kabakov. Center of Cosmic Energym, Clara Maria Sels Galerie, Dusseldorf.
5O Biennale di Venezia. Installazione: Where is *Our Place?*, Fondazione Querini Stampalia, Venezia; Mori Art Museum, Tokyo; Museo Nazionale delle Art del XXI Secolo, Roma.
Ilya Kabakov, Galerie im Traklhaus, Salisburgo.

Mostre collettive:
2005
The Giving Person. Il dono dell'artista, PAN, Napoli.
Prima Biennale di Mosca di Arte Contemporanea, Mosca.
Art in Chocolate, Museum Ludwig and Imhoff-Stollwerk Museum, Colonia.
Monument for the USA, California College of the Arts, San Francisco.
(My Private) Heroes, Marta Herford Museum, Herford, Germania.
Künstler Archiv, Stiftung Archiv der Academie der Künste, Berlino.
Guggenheim Museum, New York.
2004
Twenty Ways to Get an Apple Listening to Music of Mozart by Ilya and Emilia Kabakov, EV + A, Limerick, Irlanda.
The 2nd Auckland Triennial: Public/Private – Tumatanui / Tumataiti, Prints Center of Cosmic *Energy by Ilya and Emilia Kabakov*, Auckland Art Gallery, Auckland, Nova Zelanda.
Climates (cyclothime des paysages), installation: The Toilet on the Mountain by Ilya and Emilia Kabakov, Centre d'Art Contemporain de Vassiviere en Limousin, Vassiviere, Francia.
The Man Who Flew into Space From His Apartment by Ilya Kabakov,The Historical

Museum, Mosca.
Artists' Favorites by Ilya and Emilia Kabakov, ICA, Londra.
Arti & Architettura, Palazzo Ducale, Genova.
Imaginary Biographies, installation: *The Man Who Flew into His Painting by Ilya Kabakov*, Vida's Imaginarias, Gulbenkian Foundation, Centro de Arte Moderna José de Azeredo Perdigão, Lisbona.
2003
Die Sammlung. 2 Albums: The Flying Komarov and The-Sitting-In-The-Closet Primakov, Kunsthalle Göppingen, Göppingen, Germania.
Melbourne International Festival of the Arts: Visual Arts Programs 2001-2004, installation: 10 Albums, Australian Center for Contemporary Art, Melbourne, Australia.
2nd Valencia Biennial: Solares (or on Optimism), Valenza.
50 Biennale di Venezia: Utopia Station, video: *The Ideal City*, Arsenale, Venezia
Identität Schreiben. Autobiografie in Der Kunst, Galerie für Zeitgenössische Kunst, Lipsia.
No Art – No City, Städtische Galerie im Buntentor, Brema.
Berlin-Moskau/ Moskau-Berlin, 1950-2000, Martin-Grophius-Bau, Berlino.
Happiness: A Survival Guide For Art and Life, Mori Art Museum, Tokyo.

Kcho (Alexis Leyva Machado)
Nato nel 1970 a Nueva Gerona, Isla de la Juventud (Cuba). Vive e lavora a La Habana.

Mostre personali:
2005
Kunsthalle Attersee, Attersee (Austria).
2004
Museo de Arte Contemporaneo de Zulia, Maracaibo (Venezuela).
Galeria Villa Manuela, UNEAC, La Habana
2003
VII Bienal de La Habana, La Habana.

Mostre collettive:
2004
Cita con Angeles. Memorial, Josè Martì, La Habana.
La Jungla, Openasia 2004, Lido di Venezia, Venezia.
2003
Sentido comun, Galeria La Habana.
Blanco y Negro, Pan American Gallery, Dallas.

William Kentridge
Nato nel 1955 a Johannesburg, dove vive e lavora.

Mostre personali:
2006
Tide Table, Teatro sociale, Bergamo.
2005
Preparing the flute, Galleria Lia Rumma, Napoli.
Black box / Chambre Noir, Deutsche Guggenheim, Berlino.
Retrospective Tour, MAC, Miami.
Retrospective Tour, Musée d'Art Contemporain de Montréal, Canada.
Retrospective Tour, Johannesburg Art Gallery, Sud Africa.
2004
Retrospective Tour, Castello di Rivoli, Museo d'Arte Contemporanea, Rivoli.

Retrospective Tour, K20/21, Düsseldorf.
Retrospective Tour, Museum of Contemporary Art, Sydney.
Art 3 and la CRAC, Valence, Francia.
Marian Goodman Gallery, New York.
Annandale Galleries, Sydney, Australia.
Grinell College Faulconer Gallery, Grinell, Iowa, USA.
Marian Goodman Gallery, Parigi.
Metropolitan Museum, New York.
2003
Goodman Gallery, Johannesburg.
Baltic Art Centre, Visby.

Mostre collettive:
2005
Guardami - percezione del video, Palazzo delle Papesse, Siena.
Biennale di Venezia, Venezia.
The Giving Person, PAN, Palazzo delle Arti, Napoli.
2004
Faces in the Crowd, Picturing Modern Life from Manet to Today, Whitechapel, Londra; Castello di Rivoli, Rivoli.
2003
Images of Society, Kunstmuseum Thun, Thun, Svizzera.
Reflection, Miriam and Ira D. Wallach Art Gallery, Columbia University, New York.
Trauer, Zentrum für zeitgenössische Kunst der Österreichischen Galerie Belvedere, Vienna.
Universes in Universe: Caravan, Sharjah International Biennial 6, Emirati Arab
Banquet: Metabolism and Communication, Palau de la Virreina, Barcellona.
Centro Cultural Conde Duque, Madrid, Spagna e Museum for Contemporary Art/ZKM, Karlsruhe.
Coexistence: Contemporary Cultural Production in South Africa, South African National Gallery, Cape Town.
Transferts, Palais des Beaux-Arts, Brussels.
Drawing the World, Vancouver Art Gallery, Vancouver.

Lina Kim
Nata a São Paulo nel 1965. Vive e lavora a Berlino.

Mostre personali:
2006
Wrong Movie Galerie Fahnemann, Berlino.
2005
Arquivo Brasília Teatro Nacional, Brasília.
2003
Cobertura – Cavalariças Parque Lage, Rio de Janeiro.
Galeria André Millan, San Paolo.
Ants. 01 Litfaßsäule, Hamburg.

Mostre collettive:
2006
Arquivo Brasília Havana Biennale, Cuba.
Through the Looking Glass, Haus der Kunst, Monaco.
2005
Imaginary realities, Art Agents Galerie Amburgo.
Focus Istanbul: urban realities Martin Gropius Bau, Berlino.
Circuitos Matucana 100, Santiago, Cile.
2004
Novas Aquisicoes, Colecao Gilberto Chateaubriand.
Museu de Arte Moderna do Rio de Janeiro
XI. Rohkunstbau Wasserschloss Groß

Leuthen, Germania.
Picnic Landkunstleben- Steinhöfel, Germania.
Coletiva Galeria Baró Cruz, San Paolo.
Transversal Galeria Baró Cruz, San Paolo.
So genau woll ichs gar nicht wissen, Galerie Olaf Stüber, Berlino.
2003
A Subversão dos Meios Itaú Cultural, São Paulo.
R2, Amburgo.
Sublime, Galeria Animal, Santiago, Cile
Parallel Dream, Künstlerhaus Schloss Wiepersdorf.
Flying Thoughts, Künstlerhaus Scholss Wiepersdorf.
Grande Orlandia, Rio de Janeiro.

Michael Wesely
Nato a Monaco nel 1963. Vive e lavora a Berlino.

Mostre personali:
2006
Open Shutter Project, Galerie Fahnemann, Berlino.
2005
Die Erfindung des Unsichtbaren, Guardini Galerie Berlin, Fotohof, Salisburgo.
Arquivo Brasilia (con Lina Kim),Teatro Nacional, Brasilia.
2004
Open Shutter Project, Museum of Modern Art, New York.
Ostdeutsche Landschaften, Galerie Fahnemann, Berlino.
2003
Camera d'arte – ordine del giorno,Galica Arte Contemporanea, Milano.
Iconografias Metropolitanas,Galerie Fahnemann, Berlino.

Mostre collettive:
2006
Thorugh the Looking Glass Große Kunstausstellung, Haus der Kunst, Monaco.
Arquivo Brasilia 9. Havana Biennale, Cuba.
2005
After the Facts, Berlin Photography Festival, Martin-Gropius-Bau 2005.
Focus Istanbul, Martin-Gropius-Bau, Berlino.
Berliner Zimmer, Nationalgalerie - Hamburger Bahnhof, Berlino.
2004
Coletiva Galeria Baró Cruz, San Paolo.
2003
4. Bienale des Mercosul, Porto Alegre, Brasile.
Interrogare il luogo, Galleria Studio la Città, Verona.

Hendrik Krawen
Nato nel 1963 a Lubecca. Vive e lavora a Berlino.

Mostre personali:
2005
Am Strabenrand oder living in the garden of life, Engholm Engelhorn Galerie, Vienna.
2004
Am Rand der Strabe, Galerie Dennis Kimmerich, Düsseldorf.
2003
Rendez-vous, St. Petri, Lubecca.

Mostre collettive:
2004
Raumfürraum, Kunsthalle, Düsseldorf.

Heute hier, morgen dort...,
Ausstellungshalle zeitgenössische Kunst, Münster.
Centralstation, La maison rouge, Foundation Antoine de Galbert, collection Harald Falckenberg, Parigi.
Reflections, Stadthuisplein, Tongeren, Belgio.
2003
Sammlung Hanck, Museum Kunst Palast, Düsseldorf.
Deutschemalereizweitausendunddrei, Frankfurter Kunstverein, Francoforte.
See History 2003, Kunsthalle Kiel, Kiel, Germania.
Basic, Galerie Bochvnek, Düsseldorf.
2002
Private Space, Galerie Hubert Winter, Vienna.
Urbane Sequenzen, Kunsthalle Erfurt, Schloss Hardenberg, Schloss Ringenberg, Germania.

Guillermo Kuitca
Nato nel 1961 a Buenos Aires, dove vive e lavora.

Mostre personali:
2005
Sperone Westwater Gallery, New York.
2003
Centro de Arte Reina Sofia, Madrid.
Museo de Arte Latinoamericano, Buenos Aires.

Mostre collettive:
2005
The Hours, IMMA, Irish Museum of Modern Art, Dublino.
Obras entorno a la ciudad, Fundacion "La Caixa", Madrid.
2004
Modern Means, Mori Art Museum, Tokyo.
2003
Escenas de los 80, Fundacion Proa, Buenos Aires.

Urs Lüthi
Nato nel1947 a Kriens / Lucerna. Vive e lavora a Monaco.

Mostre personali:
2001
Biennale di Venezia, padiglione Svizzero, Venezia.
2002
Galleria Gianluca Collica, Catania.
Galleria Primo Piano, Roma.
Galerie Blancpain-Stepczynski, Ginevra.
Musee Rath, Ginevra.
Studio Visconti, Milano.
2003
Galerie Bob van Orsouw, Zurigo.
Galerie Tanit, Fiac Parigi e Monaco.
2004
Galerie Sollertis, Tolosa.
Galerie Hubert Winter, Vienna.
2006
Galerie Blancpain-Stepczynski, Ginevra.

Mostre collettive:
2003
Luoghi d'affezione, Hotel de la Ville, Bruxelles.
L'equilibre du chaos..., Frac des Pays de la Loire.
Photo-sculpture, Frac Limousin.
ME & MORE, Kunstmuseum, Lucerna.
Why make prints, John Curtin Gallery, Bentley, Australia.

Kunstmuseum St. Gallen.
LOOP'00, Videofair, Barcellona.
Museum of Art, Northwestern University Evanston, Illinois.
Art Gallery of Hamilton, Hamilton, Ontario.
The Bronx Museum of the Arts, New York.
2004
Cabinet des Estampes, Ginevra.
Black out, Fonds Regional d'Art Contemporain Poitou-Charentes.
Gold Treasury Museum, Melbourne, Australia.
Paris-Photo, Le Carrousel du Louvre, Parigi.
2005
BIG BANG, Centre National d'Art et de Culture Georges Pompidou, Parigi.
Der Traum vom Ich...., Fotomuseum Winterthur, Winterthur.
Vis-a-vis, Galerie la Lieu, Lorient.
Tracking Suburbia, Swissinstitute, New York.
SUPERSTARS, Kunsthalle Wien, Vienna.
2006
BRANDING, Kunsthaus Biel, Centre PasquArt, Bienne, Biel.

Fausto Melotti
Rovereto, 1901 - Milano, 1986.

Mostre personali:
2005
Galerie Karsten Greve, Parigi.
Galeria Elvira Gonzalez, Madrid.
2004
MAC, Musee d'Art Contemporain, Hornu
Studio la Città, Verona.

Mostre collettive:
2003
MART, Rovereto.

Mario Merz
Milano, 1923-2003.

Mostre personali:
2002
Buenos Aires, Fundación Proa.
Mostra itinerante: São Paolo, Pinacoteca do *Estado (25-1-2003)*; Salvador de Bahia, Museo de Arte Moderna; Rio de Janeiro, Paço Imperial.
2003
Torino, Galleria Persano.
Un segno nel Foro di Cesare, Roma, Fori Imperiali.
Salzburg, Mönchsberg (Installazione permanente).
2004
Oslo, Museet for stamtidskunst.
2005
Rivoli, Castello di Rivoli – Museo d'Arte Contemporanea.
Torino, Gam.
Torino, Fondazione Merz.

Mostre collettive:
2002
Grande Opera Italiana, Napoli, Castel Sant'Elmo.
Ipotesi di collezione, Roma, MACRO.
2003
La grande svolta Anni '60, Padova, Palazzo della Ragione.
Belvedere dell'arte/Orizzonti, Firenze, Forte Belvedere.
2004
Arte Povera, Oslo, Museet for Samtidskunst.
Arti & Architettura 1900-2000, Genova,

Palazzo Ducale.
2005
Kronos. Il tempo nell'arte dall'epoca barocca all'età contemporanea, Caraglio (Cn), Il Filatoio.
La scultura italiana del XX secolo, Milano, Fondazione Arnaldo Pomodoro.

Gian Paolo Minelli
Nato nel 1968 a Ginevra. Vive e lavora a Buenos Aires e in Svizzera.

Mostre personali:
2006
Zona Sur, Attitudes, Ginevra.
2005
Zona Sur, Ala est Museo Cantonale d'Arte, Lugano.
Groeflin Maag Galerie, Basilea.
2004
Carcel de Caseros, Galeria Fernando Pradilla, Madrid.
Minelli & Repetto Distanza, Galeria Palladio, Lugano.
Carcel de Caseros 2000-2002, Galeria Dabbah Torrejon, Buenos Aires.
2003
Carcel de Caseros 2000-2002, Museo de arte Moderno de Buenos Aires, a cura di Laura Buccellato, Buenos Aires, Argentina.
Bernhard Bischoff Galerie, Thun, Svizzera.

Mostre collettive:
2005
Buenos Dias Santiago,Museo de Arte Contemporaneo, Santiago del Cile, a cura di Attitudes.
PhotoSUISSE, Istituto Svizzero di Roma, Roma.
Museo Arte y Memoria, La Plata, Buenos Aires.
Casa Foa, Buenos Aires.
La Casona de Oliveira, Buenos Aires.
2004
Fundacion Klemm, Buenos Aires.
Colecciòn de fotografia II, Museo de Arte Moderno, Buenos Aires.
Urbanismo sintético, Visiones de la ciudad postmoderna, Museo de Arte Moderno de Bogotà, a cura di Paco Barragan, Bogotà.
Fotografia Contemporanea, Fundaciòn Proa, Buenos Aires, Argentina.
2003
Ansia y devocion, Fundacion Proa, a cura di Alonso Rodrigo, Buenos Aires.
Che c'è di nuovo?, Museo Cantonale d'Arte, Lugano.

Matt Mullican
Nato nel 1951 a Santa Monica. Vive e lavora a New York.

Mostre personali:
2005
Kunstmuseum, Linz.
Galerie Nelson, Parigi.
Klosterfelde, Berlino.
2004
Galerie Fahnemann, Berlino.
Mai36 Galerie, Zurigo.
2003
Van Abbemuseum, Eindhoven.

Mostre collettive:
2005
Georg Kargl, Vienna.

Brooke Alexander, New York.
ZKM, Karlsruhe.
MOCA, Los Angeles.
2004
MAMCO, Ginevra.
Galerie Strampa, Ginevra.
2003
Deste Foundation, Atene.
Gelerie Klüser, Monaco.

Vik Muniz
Nato nel 1961 a San Paolo. Vive e lavora a New York.

Mostre personali:
2005
Pennsylvania Academy of Fine Art, Filadelfia.
2004
IMMA, Irish Museum of Modern Art, Dublino.
2003
Centro Galego de Arte Contemporanea, Santiago de Compostela.
MACRO, Museo d'Arte Contemporanea, Roma.
2002
Galleria Cardi, Milano.
Barbara Krakow, Boston.

Mostre collettive:
2005
The Hours, IMMA, Irish Museum of Modern Art, Dublino.
Open Maps, Anderson Art Museum, Helsinki.
2004
About Face, Art Institute of Chicago, Chicago.
2003
Corpus Christi, Deichtorhallen, Amburgo.

Ryuji Miyamoto
Nato a Tokyo nel 1947. Vive e lavora a Tokyo.

Mostre personali:
2005
Palast, Taro Nasu Gallery, Tokyo.
Kobe 1995 after the earthquake, Kobe Design University.
2004
Ryuji Miyamoto Retrospective, Setagaya Art Museum, Tokyo.
2003
Cardboard Houses, Photographers' Gallery, Tokyo.

Mostre collettive:
2005
Afterimages of Tokyo 1935-1992, Setagaya Art Museum, Tokyo.
2004
Wo liegt Berlin?, Brotfabrik Galerie, Berlino.
Aftermath, James Kelly Contemporary, Santa Fe.
3 Berlin Biennal For Contemporary Art, Berlino.
Ruina. Aesthetic of Destruction, Estudio Helga de Alvear, Madrid.
2002
Documenta 11: Plattform 5: Ausstellung, Kassel

Sabah Naim
Nata al Cairo nel 1967. Vive e lavora al Cairo.

Mostre personali:
2000
Townhouse Gallery, Cairo.

Gezira Arts center, Cairo.
2001
Goethe Institute Galleries, Cairo.
Fortis Circustheater Scheveningen, Amsterdam.
Ashkal Alwan Galeery Gemmayzeh, Libano.
2004
Galleria Lia Rumma, Milano.

Mostre collettive:
2003
Galleria Lia Rumma, Napoli.
Biennale di Venezia, Venezia.
Havana Biennial, La Habana, Cuba.
2004
Africa Remix, Museum Kunst Palast, Düsseldorf; Hayward Gallery, Londra, Centre Georges Pompidou, Parigi; Mori Art Museum, Tokyo.
2005
Altre Lilith. Le Vestali dell'Arte – Terzo millennio, Scuderie Aldobrandini, Frascati.
Two Exhibitions, Los Angeles Contemporary Exhibitions, Los Angeles.
Napoli Presente. Posizioni e prospettive dell'arte contemporanea, PAN – Palazzo delle Arti Napoli.

On Kawara
Nato nel 1932 a Kariya (Giappone). Vive e lavora a New York.

Mostre personali:
2005
Early Works, David Zwirner, New York.
The Power Plant, Toronto.
2004
Painting of 40 Years, David Zwirner, New York.
Art & Public, Ginevra.
2003
Centre d'Art Contemporain, Ginevra.
2002
Konrad Fischer, Düsseldorf.
Galerie Yvon Lambert, Parigi.

Mostre collettive:
2005
Covering the Real, Kunstmuseum, Basilea.
Il teatro dell'arte. Capolavori dalla collezione Ludwig, Villa Manin, Passariano (Udine).
2004
Flick Collection, Hamburger Bahnhof, Berlino.
2003
Partners, Haus der Kunst, Monaco.
2002
Kwangju Biennale, Kwangju (Corea).

Adrian Paci
Nato a Shkoder (Albania) nel 1969. Vive e lavora a Milano.

Mostre personali:
2003
Baltic Art Center, Gotland.
Galerie Peter Kilchmann, Zurigo.
2002
Galleria Francesca Kaufmann, Milano.

Mostre collettive:
2003
In den Schluchten des Balkan. Kunst aus dem Südosten Europas, Kunsthalle Fridericianeum , Kassel.
Draft, Kunsthalle, Zurigo.
Riflessioni sugli effetti delle guerre, Galleria Milano, Milano.

Blood and Honey, Sammlung Essl, Vienna.
Moltitudini-Solitudini, Museion, Museo d'Arte Moderna e Contemporanea, Bolzano.
2 Biennale di Tirana, Tirana.
Skin Deep, MART, Rovereto.
2002
Exit, Fondazione Sandretto Re Rebaudengo, Torino.
Premio Furla, Fondazione Querini Stampalia, Venezia.
Videolunge, Fondazione Adriano Olivetti, Roma.
Manifesta, Lubiana.

Luca Pancrazzi
Nato nel 1961 a Figline Valdarno. Vive e lavora a Milano.

Mostre personali:
2006
The every life of a window in Shanghai, Galleria Marta Cervera, Madrid.
2005
Simmetria variata variabile, Caratsch de Pury & Luxembourg, Zurigo; Galleria Seno, Milano.
2004
Galleria Continua, Sangimignano.
2003
Skip intro, Mullerdechiara, Berlino.

Mostre collettive:
2005
Per esempio, Arte Contemporanea Italiana dalla Collezione UniCredit – Mart Rovereto, Rovereto.
Playground and toys, Hangar Bicocca. Milano.
Senza confine (15TH YEAR), Galleria Continua, San Gimignano.
Interni moderni, Galleria Volume, Roma.
Manmano, Galleria Continua, Beijing. (China).
Snow white and the seven dwarfs, Fundación Marcelino Botín, Santander.
Paysages, constructions et simulations, Casino Luuxembourg, Forum d'art Contemporain, Lussemburgo.
Fast forward, Centro Cultural Conde Duque, Madrid.
1 Moscow Biennale of Contemporary Art, Museum of Contemporary History of Russia, Mosca.
2004
Spazi atti – Fitting spaces, PAC, Milano.
Polvere d'arte, ex GEA, Milano.
Suburbia, chiostri di San Domenico, Reggio Emilia.
Vernice, Centro d'arte contemporanea Villa Manin, Udine.
2003
Fast forward, Media Art /sammulung Goetz, Zentrum Fur kunst und medientechnologie, Karlsruhe.
Assenze-presenze. Una nuova generazione di artisti italiani, Le Botanique, Centre Culturel de la Communauté francaise Wallonie, Bruxelles.

Paolo Parisi
Nato a Catania nel 1965, vive e lavora a Firenze.

Mostre personali:
2006
Galleria Gianluca Collica, Catania.
2005
Conservatory (San Sebastiano) (con John

Duncan), Quarter / Centroproduzione Arte, Firenze.
2004
Observatorium, Nicola Fornello, Prato.
2003
Color Mind (con Katharina Grosse), Galleria Primo Piano, Roma.
Counterprint (con Carlo Guaita), S.R.I.S.A., Firenze.

Mostre collettive:
2005
Collezione permanente, Centro per l'arte contemporanea Luigi Pecci, Prato.
Untitled, Galleria Nicola Fornello, Prato.
Entr'acte, Casa Gallizio, Alba.
Allineamenti, Trinitatiskirsche, Colonia.
Tristram Shandy: un concettuale del Settecento, sala delle Colonne, Corbetta.
2004
Collezionisti per amore, Galleria Civica Montevergini, Siracusa.
Sonde, Palazzo Fabroni, Pistoia.
2003
L'arte mia, Galleria Neon, Bologna.
Libri e multipli d'artista, Galleria Nicola Fornello, Prato.
Eco e Narciso, abbazia di Novalesa / Ecomuseo delle terre di confine, Ferrera Moncenisio / Feltrificio Crumiere, Villar Pellice.
Moto a luogo, Rocca di Carmignano.
Uscita Pistoia, studio di Giuseppe Alleruzzo, Pistoia.
Let's give a chance, Base / Progetti per l'arte, Firenze.

Michelangelo Pistoletto
Nato nel 1933 a Biella, dove vive e lavora

Mostre personali:
2005
Galleria Civica d'Arte Moderna, Modena.
Fondazione Southeritage, Matera.
Lo Specchio parlante, RAM, Radio Arte Mobile, Roma.
Oredaria Arte Contemporanea, Roma.
2004
Galerie de France, Parigi.
Studio La Città, Verona.
2003
MUHKA Museum, Anversa.
Leone d'oro alla 50 Biennale di Venezia.
2002
Musée d'Art Contemporain, Lione.

Mostre collettive:
2005
Faces in the Crowd, Whitechapel Gallery Londra; Castello di Rivoli, Rivoli.
La materia dell'arte, Galleria Cardi, Milano.
Fondazione Arnaldo Pomodoro, Milano.
War is over, Galleria d'Arte Moderna e Contemporanea, Bergamo.
The Giving Person, PAN, Napoli.
Burri. Gli artisti e la materia, Scuderie del Quirinale, Roma.
Dalla Pop Art alla Minimal, MART, Rovereto.
Senza Confine, Galleria Continua, San Gimignano.
Il Bianco, Palazzo Cavour, Torino.
XIV Quadriennale, Roma.
2004
Les Enfants Terribles, Museo Cantonale d'Arte, Lugano.
Modern Means, Mori Art Museum, Tokyo.

Anne & Patrick Poirier
Nati nel 1942 a Marsiglia (Anne) e Nantes.

Mostre personali:
2000
Galerie Alice Pauli, Losanna.

Mostre collettive:
2004
MAK, Vienna.
Villa Croce, Museo d'Arte Contemporanea, Genova.
2003
Ludwig Museum, Coblenza.
2002
PAC, Padiglione Arte Contemporanea, Milano.

Marjetica Potrc
Nasce a Ljubljana nel 1953, dove vive e lavora.

Mostre personali:
2003
Marjetica Potrc. Urban Negotiation, IVAM Institut Valencià d'Art Modern, Valencia.
Marjetica Potrc, Permanently Unfinished House with Cell Phone Tree, Künstlerhaus, Salzburger Kunstverein, Salisburgo.
2002
Housing. Manuel Acevedo, Marjetica Potrc, Westfälischer Kunstverein, Münster.

Mostre collettive:
2003
8th Istanbul Biennal, Istanbul.
Arte all'Arte 8, Siena.
In the Gorges of the Balcans, Kunsthalle Fridericianum, Kassel.
50 Biennale di Venezia, Venezia.
GNS: Global Navigation System, Palais de Tokyo, Parigi.
Marjetica Pôtrc, Next Stop, Kiosk, Moderna galerija, Ljubljana.

Arnulf Rainer
Nato nel 1929 a Baden (Vienna). Vive e lavora a Vienna e a Tenerife.

Mostre personali:
2006
Arnul Rainer e Dieter Roth, CAAM, Las Palmas di Gran Canaria.
Galerie Lelong, Parigi.
2005
Gemeentemuseum Den Haag, L'Aia.
Tapies e Rainer, Sammlung Essl, Kunsthaus Klosterneuburg.
Galerie Pfefferle, Monaco.
Hiroshima, Akira Ikeda Gallery, Taura (Giappone).
2001
Retrospettiva, Galleria d'Arte Moderna, Bologna.
Städtische Galerie im Lenbachhaus, Monaco.

Mostre collettive:
2005
Kunstmuseum, Bonn.
Covering the Real, Kunstmuseum Basilea.
2004
Villa Croce, Museo d'Arte Contemporanea, Genova.
Collezione Frieder Burda, Baden Baden.

2003
Grotesk!, Haus der Kunst, Monaco.

Gerhard Richter
Nato nel 1932 a Dresda. Vive e lavora a Colonia.

Mostre personali:
2005
Museum of Contemporary Art, Kanazawa.
K20 Kunstsammlung Nordrhein-Westfalen, Düsseldorf.
Städtische Galerie im Lenbachhaus und Kunstbau, Monaco.
Gerhard Richter - Ohne Farbe, Museum Franz Gertsch, Burgdorf.
2004
Guggenheim Museum, Bilbao.
Centre for Contemporary Art, Ujazdowski Castle, Varsavia.
2003
Atlas, Whitechapel Art Gallery, Londra.
2002
Gerhard Richter: 40 Years of Painting, New York, San Francisisco, Chicago, Washington.
Acht Grau, Deutsche Guggenheim, Berlino.

Mostre collettive:
2005
War is Over, Galleria d'arte moderna e contemporanea, Bergamo.
Contemporary Voices: Works from the UBS Art Collection, The Museum of Modern Art, New York.
Zur Vorstellung des Terrors: Die RAF-Ausstellung, Kunst-Werke Berlino.
2004
Art from 1951 to the Present, Solomon R. Guggenheim Museum, New York.
German Art Now, Saint Louis Art Museum.
Art Human Style - from self-portrait to Muse of our time, Osaka City Museum of Modern Art - Collection of Osaka City, Museum of Modern Art.
BERLIN-MOSKAU, MOSKAU-BERLIN 1950 - 2000, Martin-Gropius-Bau, Berlino.
2003
Warum! Bilder diesseits und jenseits des Menschen, Martin-Gropius-Bau, Berlino.
Permanente Ausstellung, Eröffnung, Dia: Beacon, New York.
Lenbachhaus Kunstbau, Monaco.
Gerhard Richter and Jorge Pardo: Refraction, Dia Center for the Arts, New York.

Thomas Ruff
Nato nel 1958 a Zell am Harmersbach. Vive e lavora a Düsseldorf.

Mostre personali:
2003
Thomas Ruff. Fotografias 1997-hoje, Museu Serralves, Porto.
Galerie Schöttle, Monaco.
Galerie Nelson, Parigi.
David Zwirner Galerie, New York.
Mai 36 Galerie, Zurigo.
Thomas Ruff. Nudes und maschinen, Kestner Gesellschaft, Hannover.
Thomas Ruff. Eröffnung, Galerie Wilma Tolksdorf, Francoforte.
Galleria Lia Rumma Milano/Napoli.
Thomas Ruff 1979 to the Present, Tate Liverpool.
2004
Thomas Ruff. Neue nudes, Neue substrate,

Neue maschinen, Johnen + Schötte, Colonia.
Arario Gallery, Chugnam, Korea.
Thomas Ruff. Neue Arbeiten, Contemporary
Fine Arts, Berlino.
2005
Thomas Ruff. New Works, David Zwirner
Gallery, New York.

Mostre collettive:
2003
Jetzt und hier, Museum Kurhaus, Kleve.
Calmága, Centro de Arte Contemporáneo,
Malaga.
Social Strategies. Redefining Social Realism,
University Art Museum/University of
California, Santa Barbara.
Miradas Cómplices. Knowing Looks, Centro
Galego de Arte Contemporánea, Santiago de
Compostela.
*Klopfzeichen. Wahnzimmer. Kunst und Kultur
der 80er*, Museum der bildenden Künste,
Leipzig und Museum Folkwang, Essen.
*Herzog & de Meuron: Archaeology of the
Mind*, Centre Canadien d´Architecture,
Montréal.
Horizonte, Museum Franz Gertsch, Burgdorf
(Svizzera).
Johnen + Schöttle, Colonia.
*Was ich von ihnen gesehen und was man
mir von ihnen erzählt hatte*, Museum
Folkwang, Essen.
Cruel + tender, Tate Modern, Londra.
*Objective Spaces: Photographers from
Germany*, Waddington Galleries, Londra.
Yet untitled, Städtische Galerie, Wolfsburg.
Mars, Art and War, Neue Galerie am
Landesmuseum Joanneum, Graz.
Coollustre, Collection Lambert, Avignon.
Imperfect Innocence: The Debra and Dennis
Scholl Collection, Contemporary Museum,
Baltimora.
Unreal Estate Opportunities, PKM Gallery,
Seoul.
Projektraum 3000, Kunst & Ausstellungshalle
Deutschland, Bonn.
From between two lavers, Matthew Marks
Gallery, New York.
*Ein / Blicke in Privat / Sammlungen.
Zeitgenössische / Fotografie*, Museum
Folkwang, Essen.
Cold Play, Fotomuseums Winterthur,
Winterthur.
2005
51 Biennale di Venezia, Venezia.
Surfaces/Paradise, Museum voor Moderne
Kunst, Arnheim.

Mario Schifano
Homs (Libia), 1934 - Roma, 1998.

Mostre personali:
1998
Schifano. Opere 1957-1997, Palazzo
Sarcinelli, Conegliano.
2001
Tutto, Galleria Comunale d'Arte Moderna,
Roma.
2003
Mario Schifano 1960-1965, Galleria Zonca &
Zonca, Milano.
2005
*Schifano. 1960-1964. Dal monocromo alla
strada*, Fondazione Marconi, Milano.
2006
Schifano. 1964-1970. Dal paesaggio alla TV,
Fondazione Marconi, Milano.

Thomas Schütte
Nato a Oldenburg (Germania) nel 1954.

Mostre personali:
2004-2003
Musée de Grenoble, Grenoble, Francia; K21,
Dusseldorf, Germania.
2003
Marian Goodman Gallery, New York, New
York.
Kunstmuseum Winterthur, Winterthur, Svizzera.
2001
Thomas Schütte, Sammlung Goetz, Munich,
Germania.

Mostre collettive:
2003
Grotesque!, Schirn Kunsthalle Frankfurt,
Francoforte.
A Sculpture Show, Marian Goodman Gallery,
New York.
2001
Dialogue Ininterrompu, Musée des Beaux-
Arts de Nantes, Nantes.
2001-0
*Many Colored Objects Placed Side by Side to
Form a Row of Many Colored Objects:
Works from the Collection of Annick and
Anton Herbert*, Casino Luxembourg-Forum
d'Art Contemporain, Lussemburgo.

Franco Scognamiglio
Nato a Napoli nel 1966 dove vive e lavora.

Mostre personali:
2000
Minimal Case Studio, Galleria Lia Rumma,
Milano.
1998
Vampire Story, Galleria Guido Carbone, Torino.

Mostre collettive:
2006
Art First, La vita di Galileo, progetto
selezionato per la Sala Galvani dei Musei
Universitari, Bologna.
2005
*Napoli Presente. Posizioni e prospettive
dell'arte contemporanea*, a cura di L. Hegyi,
PAN – Palazzo delle Arti Napoli.
2004
It's Wonderful, Galleria Civica Montevergini,
Siracusa.
2003
Mostra video, Galleria Lia Rumma, Milano.
Incontri (Graziella Lonardi, collezione), Villa
Medici, Roma.
XIV Quadriennale, Anteprima, Palazzo Reale,
Napoli.
2002
A Factor, Borromini Arte Contemporanea,
Studio Legale, Caserta, Ozzano Monferrato
(Aessandria).
Camera con Vista, Il Filatoio, Caraglio (Cuneo).
Napoli Anno Zero. Qui e ora, Castel
Sant'Elmo, Napoli.
Le opere e i giorni, Certosa di Padula (Salerno).

Bernardo Siciliano
Nato a Roma nel 1969. Vive e lavora a New
York dal 1996.

Mostre personali:
2005
Jet-Lag, chiostro del Bramante, Roma;
Palazzo della Ragione, Milano.

2004
Studio Forni, Milano.
2003
Forum Gallery, New York.

Mostre collettive:
2003
*Italian Factory. La nuova scena artistica
italiana*, Santa Maria della Pietà, Venezia;
European Parliament, Strasburgo; Palazzo
della Promotrice delle Belle Arti, Torino.

Donatella Spaziani
Nata a Ceprano nel 1970. Vive tra Frosinone
e Parigi.

Mostre personali:
2006
Sans titre, vitamin arte contemporanea, Torino.
2004
Donatella Spaziani, Galerie AP4, Ginevra.
2003
Donatella Spaziani, Artopia, Milano.

Mostre collettive:
2005
Au-delà du copan-supernatural urbanism,
Espace Paul Ricard, Parigi.
Flirt, Centre Culturel Francais, Milano.
Honey Money, Masai Art Factory, Milano.
Expsition des résidentes, Cité Internazionale
des Arts, Parigi.
Inhabituel,Fabbrica del Vapore ,Milano.
2004
Storytelling, Fuori Uso, Pescara.
Expsition des résidentes, Cité Internazionale
des Arts, Parigi.
Maison/Tèmoins, The Store, Parigi.
Specie di spazi, Vitamin Artecontemporanea,
Torino.
2003/2004
Forse Italia, S.M.A.K., Museum
Contemporary Art, Ghent.
2003
Nous rendes vous, Galerie Michel Rein,
Parigi.
Private Architecture, Galleria Continua, San
Gimignano.

Thomas Struth
Nato nel 1954 a Geldern, vive e lavora a
Düsseldorf.

Mostre personali:
2005
Marian Goodman Gallery, New York.
Galleri K, Oslo.
Galerie paul Andriesse, Amsterdam.
Museo de Arte Lima, Lima.
Galerie Max Hetzler, Berlino.
2004
Museum für Fotografie, Hamburger Banhof
für Gegenwart, Berlino.
CAPC, Musee d'Art Contemporain, Bordeaux.
2003
Metropolitan Museum of Art, New York.
MCA, Museum of Contemporary Art,
Chicago.
Marian Goodman Gallery, Parigi.
Monica De Cardenas, Milano.

Mostre collettive:
2005
Blumenstück Kunstlers Glück, Museum
Morsbroich, Leverkusen.

Contemporary Voices-Works from the Ubs collection, MoMa, New York.
25 Deutsche Bank, Deutsche Guggenheim, Berlino.
Universal Experience: Art, Life and the Toursit's Eye, Museum of Contemporary Art, Chicago.
San Diego Art Museum, San Diego.
2004
Forme per il David, Gallerie dell'Accademia, Firenze.
F.C. Flick Collection, Hamburger Banhof.
Museum für Gegenwart, Berlino.
Berlin Biennale, Martin Gropius Bau, Berlino.
Pinakothek der Moderne, Monaco.
Love and hate, Villa Manin, Passariano.
20 Years Gallery Thaddeus Ropac, Salisburgo.
26 Bienal de Sâo Paolo, San Paolo.
2003
Actionbutton, Hamburger Banhof, Berlino.
Warum!, Martin Gropius Bau, Berlino.
Cruel and Tender, Tate Modern, Londra;
Museum Ludwig, Colonia.
Happiness, Mori Art Museum, Tokyo.

Hiroshi Sugimoto
Nato a Tokyo nel 1948. Vive e lavora a Tokyo e New York.

Mostre personali:
2005
Mori Art Museum, Tokyo.
MFA, Museum of Fine Arts, Boston.
2004
Fondation Cartier, Parigi.
Galerie Daniel templon, Parigi.
Mai36 galerie, Zurigo.
2003
Serpentine Gallery, Londra.

Mostre collettive:
2005
Le grand spectacles, Museum der Moderne, Salisburgo.
2004
Sammlung Essl, Kunsthaus Klosternenburg.
2003
Happiness, Mori Art Museum, Tokyo.
Deichtorhallen, Amburgo.

Frank Thiel
Nato a Kleinmachnow nel 1966.
Vive e lavora a Berlino.

Mostre personali:
2006
Sean Kelly Gallery, New York.
2004
Sean Kelly Gallery, New York.
2003
Galeria Helga de Alvear, Madrid.
Galerie Krinzinger, Vienna.

Mostre collettive:
2006
Constructing New Berlin, Phoenix Art.
Museum, Phoenix, Arizona; Bass Museum of Art, Miami Beach.
Beyond Delirious, Cisneros Fontanals Art Foundation, Miami.
Photosynkyria 2006: "Contemporary trends in documentary photography, Museum für Fotografie, Tessaloniki.
Glasskultur ¿What became of transparence?, Koldo Mitxelena, San Sebastian.
2005

Zur Vorstellung des Terrors: Die RAF-Ausstelung, Kunst-Werke Berlin, Institute for Contemporary Art, Berlino.
Gegenwelten. Das 20. Jahrhundert in der Neuen Nationalgalerie, Neue Nationalgalerie, Berlino.
Private View 1980/2000 : Collection Pierre Huber, Musée Cantonal des Beaux Arts de Lausanne, Losanna.
Architektur mobil, Rudolf-Scharpf-Galerie, Ludwigshafen.
Nykyhetken visiot - Contemporary Visions", *Photographs and videos from the Helga de Alvear Collection*,Oulun City Art Museum, Oulu.
Passion Beyond Reason, Wallstreet One, Berlino.
2004
On Reason and Emotion, 14th Biennale of Sydney.
Faces, Places, Traces: New Acquisitions to the Photographs Collection, National Gallery of Canada, Ottawa.
Return to Realism. Contemporary Art from the UBS Art Collection", Boca Raton Museum of Art.
Building the Collection, New and Future Acquisitions", Art Gallery of Ontario, Toronto.
A arañeira. A colección (The Cobweb. The Collection), Centro Galego de Arte Contemporánea, Santiago de Compostela.
DurchBlicke durchBrüche, Die Sammlung der Berlinischen Galerie, Berlinische Galerie, Museum für Moderne Kunst, Fotografie und Architektur, Berlino.
COLD PLAY, Set 1 from the collection of the Fotomuseum Winterthur, Reed Exhibitions - Paris Photo, Parigi.
La Collection Ordóñez Falcón - Une passion partagée, Le Botanique, Centre culturel de la Communauté, Wallonie-Bruxelles, Bruxelles Nykyhetken visiot - Contemporary Visions, Photographs and videos from the Helga de Alvear Collection,Wäinö Aaltonens Museum, Turku.
Catastrofi minime, Museo d'Arte Moderna, Nuoro.
Querschnitt_Selezione Trasversale, Gas Artgallery, Torino.
The Furniture of Poul Kjaerholm and Selected Art Work, Sean Kelly Gallery and R 20th Century, New York.
2003
Cold Play, Fotomuseum Winterthur.
Arquivo e Simulação, Centro Cultural de Belém, Lisbona.
O delírio do Chimborazo, IV Bienal de Artes Visuais do Mercosul, Porto Alegre.
Embracing the Present: The UBS Art Collection, Austin Museum of Art.
A Nova Geometria, Galeria Fortes Vilaça, San Paolo.
La ciudad radiante, 2 Bienal de Valencia, Fundación Bancaixa, Valenza.
Raum,Zeit - Architektur in der Fotografie, Werke aus der Sammlung der DZ Bank, Oldenburger Kunstverein und Landesmuseum fürKunst und Kulturgeschichte, Oldenburg.
Realidad y Representación. Coleccionar Paisaje Hoy, Fundació Foto Colectania, Barcellona.
La photographie allemande, Galerie Art+Public, Geneva.
Tra Est e Ovest – From East to West, Gas Artgallery, Torino.
Complicidades II. Aspectos retóricos de la

fotografía actual, Centro Nacional de Fotografía de Torrelavega.
Catastrofi Minime, Museo d'Arte Moderna, Nuoro.

Sissel Tolaas
Nata in Norvegia nel 1961. Vive e lavora a Berlino.

Mostre personali:
2005
T(räume), Kestner Museum, Hannover;
Hermitage, San Pietroburgo.
Calakmul Complex (con Rem Kolhaas), Mexico City.
2004
NORTH, Hamburger Bahnhof, Berlino.
2003
Fondation Cartier pour l'art contemporain, Parigi.
Aedes Gallery East, Berlino.
Salzburg Festival, co-production with Yomiuri Nippon Symphony Orchestra, Danish National orchestra, Vienna Stateoperachorus, ZKM and Dr.Gerd Albrecht, Salisburgo.

Mostre collettive:
2006
Talking Cities, Essen.
Liverpool Biennale, Liverpool.
La Habana Biennale, L'Avana.
2005
Tirana Biennnale 3, Tirana.
Hasselt Triennale, Hasselt;
FoodÕStars, Biennale di Venezia
About Beauty, Haus der Kulturen der Welt, Berlino.
2004
Berlin Biennale 3.

Luca Vitone
Nato a Genova nel 1964; vive e lavora a Milano.

Mostre personali:
2005
Roma, Magazzino d'Arte Moderna, Roma.
Qui non è più adesso / Her er han ikke længere, nell'ambito di Solidarity unlimited?, rum46, Århus, Danimarca (con Marco Vaglieri).
L'Ultimo Viaggio, Galleria FrancoSoffiantino ArteContemporanea, Torino.
Viva!,Incontri a Montellori/2, Fattoria Montellori, Fucecchio (Firenze).
Un Quartetto, Galleria e/static, Torino.
2004
Prêt-à-Porter, Centro per l'Arte Contemporanea Luigi Pecci, Prato.
I Only Have Eyes for you, ASSAB ONE, Milano.
Nulla da dire solo da essere, Galleria Emi Fontana, Milano.
2003
Note di strada, Primo Piano, Roma.
2002
Memorabilia, Micromuseum, Palermo.
Corteggiamento, Galleria Gianluca Collica, Catania.

Mostre collettive:
2006
1:1 - Translation on the real, Kettle's Yard, Cambridge.
Are you sensitive?, Museo Marino Marini, Firenze.

LESS – Strategie Alternative dell'Abitare, PAC, Milano.
The People Choice, Isola Art Center, Milano.
2005
Uscita Pistoia 2005, SpazioA contemporanearte, Pistoia.
Nach Rokytnik. Die Sammlung der, EVN, MUMOK, Vienna.
Alice nel castello delle meraviglie. Il mondo fuori forma e fuori tempo nell'arte italiana del Novecento, Sale Viscontee del Castello Sforzesco, Milano.
Emergency, Biennale in Chechnya, un progetto itinerante, Palais de Tokyo, Parigi; Grozny, Chechnya; Matrix Art Project, Brussels; Museion, Bolzano.
Fuori Tema, XIV Quadriennale d'Arte, Galleria Nazionale d'Arte Moderna, Roma.
Inhabituel, un progetto di Dena Foundation for Contemporary Art e RAM – radioartemobile, le centre culturel francais de Milan, Milano.
2004
In Alto, Arte sui Ponteggi, Milano.
Polvere d'Arte, ASSAB ONE.
Shake, Villa Arson, Centre National d'Art Contemporain, Nizza.
Shake. Staatsaffäre, O.K. Centrum für Genenwartskunst, Oberosterreich, Linz EmPowerment / Cantiere Italia, Museo d'Arte contemporanea Villa Croce e Villa Bombrini, Genova.

Terre di Confine, Palazzo Lantieri, Gorizia, a cura di RAM radioartemobile e Zerynthia
Z.A.T. Zone Artistiche Temporanee, XXI-XXII Edizione del Premio Nazionale Arti Visive Città di Gallarate, Civica Galleria d'Arte Moderna, Gallarate (Varese).
Your Private Sky, Festival Internazionale dello Spettacolo Contemporaneo, 4° edizione, EBo esposizione Bologna, Bologna.
Per Amore, Galleria Civica d'Arte Contemporanea Montevergini, Siracusa.
Untitled (visione esistenza resistenza), Galleria Franco Soffiantino Arte Contemporanea, Torino.
2003
Eco e Narciso, cultura materiale/arte, Ecomuseo dell'Industria Tessile di Perosa Argentina (Torino).
Nos Rendez-vous (4), Galerie Michel Rein, Parigi.
TraMonti, Quartiere Monti (Villa Aldobrandini), Roma.
Déplacements, ARC, Musée d'Art Moderne de la Ville de Paris, Parigi.
Stazione Utopia / Utopia Station, nell'ambito di Sogni e Conflitti. La dittatura dello spettatore, La Biennale di Venezia - 50° Esposizione Internazionale d'Arte, Venezia.
La Ciudad Radiante, Centre Cultural Bancaixa, II Bienal de Valencia.
Moltitudini-Solitudini, Museion e AR/Ge Kunst, Bolzano.

Arte pubblica in Italia: lo spazio delle relazioni, Cittadellarte, Fondazione Pistoletto, Biella.
Fragments d'un discours italien, Isola Art Project, Mamco Musèe d'Art Moderne et Contemporaine, Ginevra.
Le mille e una notte, Stecca degli Artigiani, Milano.
Imperfect Marriages, Galleria Emi Fontana, Milano.

Weng Fen
Nato a Hainan (Cina), dove vive e lavora, nel 1961.

Mostre personali:
2003
Weng Fen Solo, Galleria Marella, Milano.

Mostre collettive:
2005
Out of the Red II – The Photographic Session, Galleria Marella, Milano.
Between Past and Future, Seattle Art Museum, Seattle and Victoria and Albert Museum, Londra.
2004
New Chinese Photography, New York International Center of Photography, New York.
2003
Alors la Chine?, Centre Pompidou, Parigi.

Silvana Editoriale Spa

via Margherita De Vizzi, 86
20092 Cinisello Balsamo, Milano
tel. 02 61 83 63 37
fax 02 61 72 464
www.silvanaeditoriale.it

Le riproduzioni, la stampa e la rilegatura
sono state eseguite presso lo stabilimento
Arti Grafiche Amilcare Pizzi Spa
Cinisello Balsamo, Milano

Finito di stampare
nel mese di marzo 2006